GRAND ART TOUR 그랜드 아트 투어

GRAND ART TOUR

그랜드 아트 투어

유럽 4대 미술 축제와 신생 미술관까지
아주 특별한 미술 여행

이은화 지음

아트북스

일러두기

- 이 책은 2016년 2월부터 성남문화재단에서 발행하는 격월간지 『아트뷰』에 연재한 칼럼의 사진과 글을 수정, 보완해 펴낸 것입니다.
- 작품 제목은「 」, 단행본·신문·잡지 제목은『 』, 전시회 제목은〈 〉로 묶어 표기했습니다.
- 외래어 표기는 국립국어원의 규정을 따르는 것을 원칙으로 했습니다.
- 이 책에 수록된 도판들은 주로 지은이가 유럽 현지 취재 시 직접 촬영했거나 해당 기관의 허가를 얻어 수록한 것입니다. 아직 작가 또는 작가의 작품을 관리하는 에이전시, 갤러리 등과 연락이 닿지 못한 도판들의 경우에는 확인이 되는 대로 저작권 계약 또는 수록 동의 절차를 밟겠습니다.

10년마다 누리는 축복 '그랜드 투어'

2017년은 전 세계 미술 애호가들이 10년을 손꼽아 기다려 온 '그랜드 투어 Grand Tour'의 해다. 세계 최대의 미술 행사인 베니스 비엔날레부터 유서 깊은 아트 바젤, 실험미술의 산실이라 불리는 카셀 도쿠멘타, 유럽 최대 공공미술 축제인 뮌스터 조각 프로젝트 등 유럽 4대 미술 행사가 동시다발적으로 열린다. 그랜드 투어의 해가 되면 세계 도처에서 온 예술가, 기자, 컬렉터, 화상, 미술 애호가 들로 유럽 대륙 전체가 거대한 미술 전시장이자 파티장이 된다. 한국에서도 10년에 한 번 오는 그 특별한 미술 축제에 동참하기 위해 그랜드 투어를 떠나는 사람들이 많다.

그랜드 투어는 17세기 중반부터 19세기 중반까지 유럽 상류층 자제들 사이에서 교양 교육의 일환으로 유행한 유럽 여행을 말한다. 그랜드 투어라는 용어는 영국의 가톨릭 신부 리처드 러셀스Richard Lassels가 1670년에 쓴 『이탈리아

여행The Voyage of Italy』에서 처음 등장했다. 영국 귀족 자제들의 가정교사였던 러셀스는 이탈리아를 다섯 차례 여행한 경험이 있었다. 그는 자신의 저서에서 "건축과 고전, 그리고 예술에 대해 알고 싶다면 프랑스와 이탈리아를 방문해야 하며, 젊은 귀족 자제들이 세계의 정치와 사회, 경제를 제대로 이해하기 위해서는 반드시 그랜드 투어를 떠나야 한다"라고 주장했다. 이 책의 출간은 유럽 귀족들 사이에 그랜드 투어 붐을 일으키는 촉매제 역할을 했다. 특히 영국을 중심으로 한 유럽 귀족들은 고대 그리스와 로마의 유적지나 르네상스 문명을 꽃피웠던 이탈리아의 도시들로 여행을 떠났는데, 짧게는 수개월, 길게는 수년씩 걸리는 장기 여행이었다. 대개 두 명 이상의 가정교사와 두 명 이상의 하인들을 대동한 그랜드 투어는 어마어마한 재력을 갖춘 일부 상위층 귀족들에게만 허락된 특권이었다. 19세기 중반 이후 철도 여행의 대중화로 좀 더 빠르고 저렴한 비용으로 유럽 여행이 가능해지면서 그랜드 투어는 더 이상 상류층만의 특권도 아니게 되었고, 그 의미도 점차 퇴색하게 되었다.

오늘날 그랜드 투어는 과거처럼 소수의 특권층만이 누리는 호화롭고 사치스러운 여행이 아니다. 10년에 한 번씩 겹치는 유럽의 주요 미술 축제를 둘러보는 미술 여행을 말한다. 그런데 왜 10년일까? 스위스 바젤에서 해마다 6월에 열리는 아트 바젤부터 2년마다 열리는 베니스 비엔날레, 5년 주기로 열리는 카셀 도쿠멘타, 그리고 10년 주기로 열리는 뮌스터 조각 프로젝트까지 유럽을 대표하는 가장 중요한 미술 행사가 동시에 열리는 해가 10년마다 찾아오기 때문이다. 따라서 그랜드 투어는 한 번 놓치면 10년의 세월을 기다려야 한다.

이 책은 그랜드 투어를 준비하는 미술인들과 미술 애호가들, 나만의 특별한

미술 여행 정보를 원하는 일반 독자들을 위해 기획되었다. 주요 미술 행사가 열리는 도시를 중심으로 인접한 도시나 국가의 신생 미술관들도 함께 소개해 유럽 미술 축제와 현대미술관 기행을 아우르는 '21세기형 그랜드 투어' 가이드 역할을 하고자 했다.

책 속의 여정은 약 350년 전 그랜드 투어 여행자들이 최종 목적지로 삼았던 이탈리아에서 시작된다. 파격적 디자인의 신생 미술관들이 집결한 오스트리아를 거쳐 카셀 도쿠멘타와 뮌스터 조각 프로젝트가 열리는 독일에서 정점을 찍은 후, 스위스 바젤 근교의 주요 미술관을 둘러본 다음 아트 바젤에서 끝이 난다. 총 열한 개의 챕터로 구성된 책이지만 베니스 비엔날레를 비롯한 그랜드 투어의 주요 행사를 소개하는 데 많은 지면을 할애했다.

1895년에 시작된 베니스 비엔날레는 50만 명이 넘는 관람객이 찾는 세계 최고이자 최대의 미술 행사다. 국가관 제도를 운영하기 때문에 '미술계 올림픽'이라 불릴 만큼 참여국들 사이의 경쟁도 치열하다. 독일 중부 도시 카셀에서 열리는 카셀 도쿠멘타는 최고의 권위를 인정받는 미술 전시로, 급진적인 현대미술 전시의 대명사다. 예술을 통해 시대 담론을 제시하고 실험성 높은 현대미술을 보여주는 것으로 정평이 나 있다. 베니스 비엔날레보다 짧은 전시 기간에도 불구하고 관객 수는 베니스 비엔날레보다도 훨씬 많다. 카셀 도쿠멘타와 함께 '100일간의 미술관'이라 불리는 뮌스터 조각 프로젝트도 같은 시기에 열린다. 독일 북서부 작은 도시 뮌스터에서 열리는 공공미술 전시회로 예술을 통해 도시의 실제 지형도를 바꾼 성공적인 사례로 평가받고 있다. 세계 최고이자 최대 규모의 아트페어로 손꼽히는 아트 바젤은 매해 6월 스위스 바젤에서 열린다.

유수 갤러리 300여 곳이 참가해 4,000여 작가의 작품을 소개하고 판매하는 고품격 미술시장이다.

이 네 개의 행사를 중심으로 자하 하디드 최고의 역작으로 불리는 로마 막시 현대미술관(국립21세기현대미술관), '친절한 외계인'이라 불리는 첨단적인 미술관 쿤스트하우스 그라츠, 자연 속에 파묻힌 파격적 디자인의 리아우니히 미술관과 파울 클레 센터 등 주목받는 유럽의 신생 미술관들을 적절히 나누어 배치했다. 현대미술관은 아니지만 세계적 건축 거장들의 건축 작품들이 수집된 비트라 캠퍼스와 훈데르트바서가 설계한 예술적인 스파 리조트 로그너 바트 블루마우 등 예술과 여가, 휴식이 결합된, '아트 피플'이 즐겨 찾는 숨은 명소들도 함께 소개했다. 아울러 4대 미술 행사에 갔다가 둘러볼 만한 주변 행사나 미술관들도 각 챕터 끝에 '더 가볼 곳들' 코너를 통해 소개했다. 이렇게 해서 책에는 총 일곱 개의 미술 행사, 그리고 열아홉 곳의 미술관과 명소가 실렸다. 어디까지나 책의 흐름을 위한 임의적 순서일 뿐 실제 그랜드 투어의 루트는 아니다. 그랜드 투어 여행자들은 나흘밖에 열리지 않는 아트 바젤을 먼저 가기도 하고 카셀이나 뮌스터를 기점으로 베네치아에서 여정을 마무리하기도 한다.

각 행사들을 소개하면서 이런 행사들이 언제부터, 왜 그 도시에서 열리게 되었는지, 행사의 목적과 의미는 무엇이며, 역대 행사들의 특징과 주목을 받았던 작품은 무엇이었는지에 대해 가능한 한 자세히 서술하려고 노력했다. 직접 발로 뛰며 취재했던 곳들이지만 각 행사들은 짧게는 40년에서 길게는 120년이 넘는 역사를 가지고 있어서 이를 소개하는 것은 방대한 자료 수집과 공부가 필요한, 결코 쉽지 않은 작업이었다. 아직 막을 올리지도 않은 행사들을 미리 예

측하고 분석하는 것은 사실 불가능하다. 하지만 각 행사의 기원과 의미, 목적과 특성 등을 안다면 2017년뿐 아니라 미래에 진행될 행사들을 이해하는 데에도 도움이 될 것이라 믿는다.

이 책에서 다룬 미술 행사들은 현대미술의 트렌드를 만들어내고 미술을 통해 시대 담론을 제시하는 살아 있는 미술 역사의 현장이다. 또한 함께 소개된 신생 미술관들은 오늘날 미술관의 새로운 기능과 역할을 보여주고 있으며, 꼭 그랜드 투어 시즌이 아니더라도 언제든지 유럽 여행길에 찾아가 볼 수 있는 곳들이다. 나는 미술과 여행이 사고의 폭을 넓혀 줄 뿐 아니라, 우리 삶을 더욱 풍성하고 행복하게 만들어 준다고 믿는다. 특히 10년마다 찾아오는 그랜드 투어는 미술의 축복이자 세계 미술인이 함께 공유할 수 있는 아주 특별한 문화 경험이다. 약 350년 전, 러셀스가 역설했던 내용을 조금 고쳐 인용하며 글을 맺을까 한다. "건축과 고전, 그리고 예술에 대해 알고 싶다면 유럽 미술관들을 방문해야 하며, 세계의 정치와 사회, 경제, 문화와 예술을 제대로 이해하기 위해서는 반드시 그랜드 투어를 떠나야 한다."

2017년 찬란한 봄에

이은화

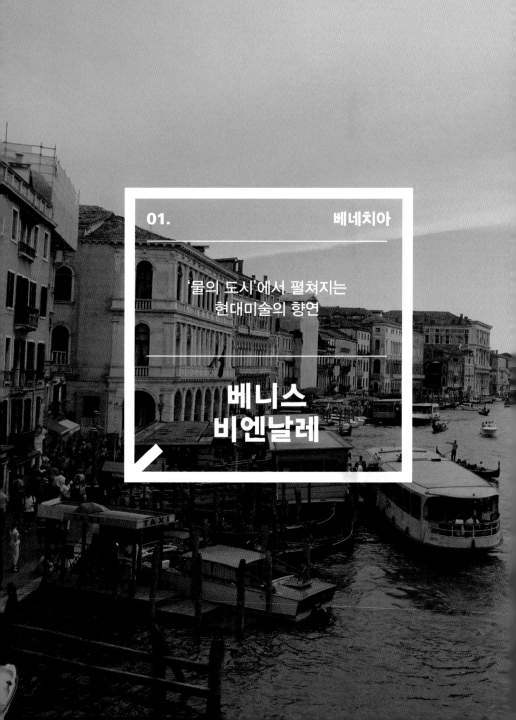

01. 베네치아

'물의 도시'에서 펼쳐지는
현대미술의 향연

베니스
비엔날레

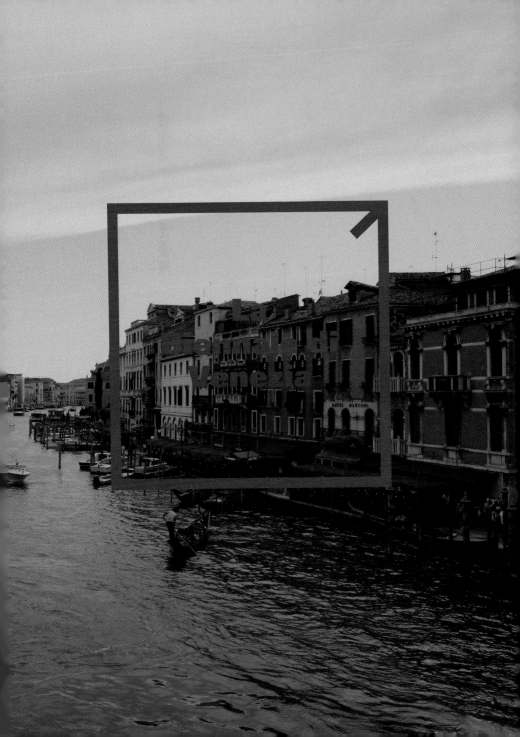

축제의 섬, 베네치아

118개의 작은 섬들이 400여 개의 다리로 이어져 있는 아름다운 수상 도시 베네치아. 우리에겐 영어 이름 '베니스Venice'로 더 익숙하다. 셰익스피어의 희곡 『베니스의 상인』의 무대가 되었고 20세기 전설적인 미술 후원자 페기 구겐하임이 마지막 여생을 보냈던 곳이자 유럽의 귀족들과 부호들이 로맨틱한 여름 휴양을 즐기는 도시이기도 하다.

수백 개의 다리가 놓여 있고 복잡한 골목길이 이어진 이곳에서는 누구나 길을 잃기 일쑤지만 이 도시에 와 있다는 것만으로도 충분히 행복할 수 있는 곳이 바로 베네치아다. 한 번이라도 방문해 본 사람이라면 물 위에 지어진 이 도시의 독특하고도 아름다운 매력에 푹 빠지지 않을 수 없다. 그리고 한 번쯤 이런 질문도 던질 것이다. '어떻게 물 위에 도시를 지을 생각을 했을까?'

베네치아 역사에 대한 정확한 기록은 없지만 6세기 말경에 이미 리알토 섬을 중심으로 열두 개의 섬에 취락이 형성되었다고 한다. 아드리아 해에 위치한 지리적 장점으로 일찍이 해상무역의 본거지로 급성장하기 시작해 10세기 말에는 이탈리아의 자유도시 중 가장 부강한 무역도시가 되었고, 13세기 말에는 비잔틴 제국과 이슬람 지역과의 무역으로 경제적 부를 얻어 유럽에서 가장 강력하고 번영한 도시였다. 하지만 유럽의 역사가 거의 그렇듯 이 아름다운 물의 도시도 역사의 소용돌이를 피할 수 없었다. 나폴레옹 시대에는 프랑스의 지배를 받았고 그 후 오스트리아, 뉴질랜드 등의 지배를 거쳐 제2차 세계대전 이후에야 비로소 독립적인 이탈리아의 도시가 되었다.

베네치아는 사실 인구가 30만 명도 안 되는 작은 도시지만 로마, 피렌체와 함께 이탈리아를 대표하는 주요 관광도시로 전 세계인의 사랑을 받고 있다. 비잔틴 양식의 절정을 보여주는 산 마르코 대성당, 베네치아 고딕 양식의 결정체인 두칼레 궁전 등은 건축사에 길이 남을 건축 예술의 보고이며 고전미술의 정수를 보여주는 아카데미아 미술관과 20세기 미술의 전당인 페기 구겐하임 미술관 등은 세계적 수준을 자랑한다. 여기에 아름다운 해변으로 유명한 리도 섬까지 더해 이곳은 미술과 건축, 그리고 휴양을 겸한, 유럽에서도 손꼽히는 문화 · 관광 도시로 손색이 없다. 이것만으로도 이 도시의 매력은 차고 넘치지만 베네치아는 유럽에서 손꼽히는 대표적인 축제의 도시이기도 하다. 12세기에 시작된 유서 깊은 베네치아 카니발(가면 축제)을 비롯해 격년으로 번갈아 열리는 베니스 비엔날레 미술전(1895~)과 건축 비엔날레(1980~), 음악 비엔날레(1930~), 연극 비엔날레(1934~), 댄스 비엔날레(1999~), 거기다 해마다 열리는 베니스 영화제(1932~)까지 시즌을 달리한 각종 문화 · 예술 행사들 덕에 이 도시는 언제나 축제 분위기다.

그중에서도 베니스 비엔날레는 전 세계 미술 애호가들이 2년을 손꼽아 기다리는 세계 최대의 미술 행사다. 미국 휘트니 비엔날레, 브라질 상파울루 비엔날레와 함께 세계 3대 미술 비엔날레 중 하나로 꼽히지만 실은 전 세계에서 열리는 수백 개의 비엔날레들 중 가장 오래되고 영향력 있는 전시회다. 캐나다 출신의 미술 전문 기자 세라 손튼Sarah Thornton은 비엔날레를 "전 세계 미술계의 의미 있는 순간들을 포착해

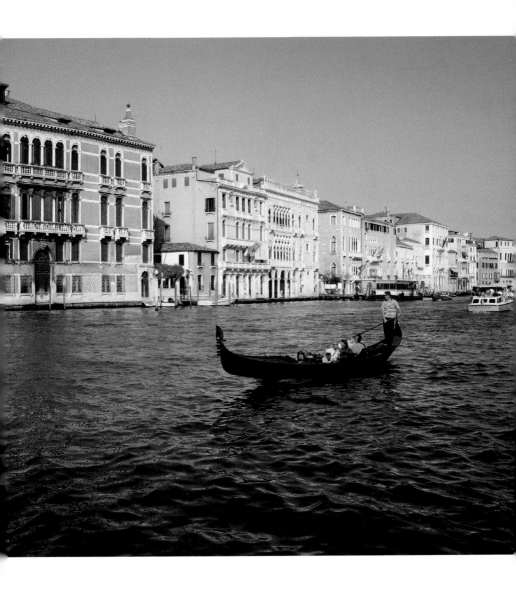

한 자리에 선보이는 초대형 전시"라고 말한다. 단순히 2년마다 열리는 행사라서가 아니라 "미술관이 아닌, 하나의 도시가 주체가 되어 국제적 관점에서 열리는 행사"가 바로 비엔날레라는 것이다.

그런데 이 행사의 기원이 재미있다. 베니스 비엔날레는 1893년 베네치아 시장 리카르도 셀바티코Riccardo Selvatico가 이탈리아 국왕 부부의 은혼식을 기념하는 이벤트로 국제 미술 전시회를 제안하면서 시작되었다. 2년간의 준비 끝에 1895년 4월 30일 자르디니Giardini 공원 내 이탈리아 파빌리온(현재의 센트럴 파빌리온)에서 첫 전시회가 열렸고, 20만 명의 관람객을 유치하면서 대성공을 거두었다. 성공 요인은 베네치아행 기차표와 전시 입장권을 묶어 할인 판매했기 때문이라고 한다. 120여 년 전에 21세기적인 문화 마케팅을 했다는 게 놀라울 따름이다. 1930년부터는 이탈리아가 주최하여 행사를 진행하고 있다. 제1회 때 이탈리아, 프랑스, 오스트리아, 헝가리, 영국, 벨기에, 폴란드, 러시아, 이렇게 7개국 참가로 시작한 비엔날레는 2015년 56회 때는 89개국, 136명의 작가가 참여하고 50만 명 이상이 관람한 초대형 블록버스터 전시회로 성장했다.

옛 무기고 '아르세날레'에서 열리는 본전시 　　　　　～～～

베니스 비엔날레는 크게 주제가 있는 본전시와 국가관 전시로 나뉜다. 본전시는 섬의 북동쪽에 위치한 아르세날레Arsenale 지역에서 열린다. 옛 국영 조선소와 무기고가 있었던 곳이어서 '무기고'라는 뜻의 아르세날레로 불린다.

위 | 2007년 아르세날레 전시장 입구 아래 | 2015년 아르세날레 전시장 내부

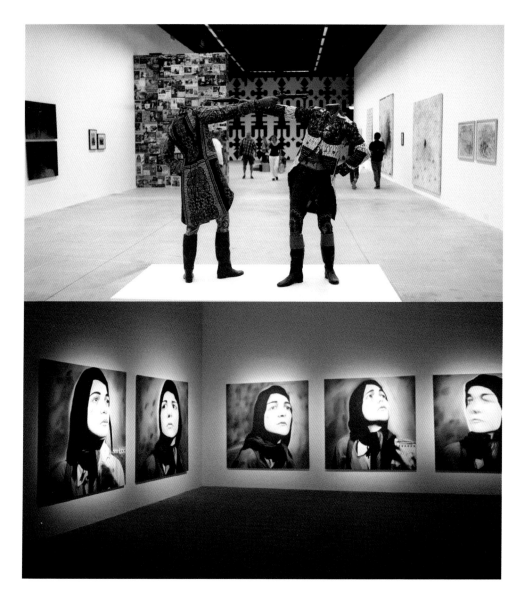

위 │ 그랜드 투어의 해였던 2007년 본전시에 출품된
나이지리아계 영국 작가 잉카 쇼니바레의 조각

아래 │ 2007년 본전시에 걸린 인도 출신의 작가
리야스 코무의 작품

본전시는 행사 때마다 새로운 전시 총감독이 선정되어 특정 주제로 꾸며진다. '감각으로 생각하기—정신으로 느끼기: 현재 시제의 미술'이라는 독특한 주제로 치러진 2007년 비엔날레는 그 어느 해보다 특별한 행사였다. 5년에 한 번씩 열리는 독일의 카셀 도쿠멘타와 10년 주기의 뮌스터 조각 프로젝트 그리고 매해 열리는 아트 바젤까지 이렇게 유럽의 중요한 미술 행사가 한 해에 그것도 같은 시즌에 함께 개최되었기 때문에 더더욱 주목을 받았다. 그해 아르세날레 전시장에는 브루스 나우먼Bruce Nauman, 제니 홀저Jenny Holzer, 소피 칼Sophie Calle, 솔 르윗Sol Lewitt, 지그마르 폴케Sigmar Polke, 게르하르트 리히터Gerhard Richter 등 이미 잘 알려진 서구 동시대미술 거장들의 작품과 함께 나이지리아, 콜롬비아 등 제3세계 출신 작가들도 대거 포함돼 있었다.

유독 화학 약품 등 실험적인 재료를 이용한 추상회화로 유명한 지그마르 폴케의 대형 캔버스가 걸린 공간도 주목을 받았지만, 개인적으로 가장 눈길이 갔던 건 일상의 잡다한 재료로 대형 설치작업을 하는 미국 작가 제이슨 로즈Jason Rhodes의 전시 공간이었다. 서른 살에 휘트니 비엔날레에 초대되면서 승승장구하던 그는 바로 전해인 2006년, 마흔한 살의 젊은 나이에 심장마비로 갑자기 세상을 떠나 미술계에 충격을 주었다. 마치 추모전 같은 느낌이 아닐까, 그가 남긴 최고의 작품은 무엇일까 하는 궁금증을 안고 전시 공간으로 들어섰더니 낡은 천과 매트리스, 온갖 싸구려 잡동사니들과 함께 색색의 네온 글자들이 어지럽게 천장에 매달린 대형 설치작품이 방을 가득 메우고 있었다. 그중 네온 글자로 만든 작품은 '티후아나탕헤르샹들리에Tijuanatanjierchandelier'라는 시리즈에 속하는 것들로, 2006년 스페인 말라가 현대미술관에서 전시해 주목을 받

베니스 비엔날레

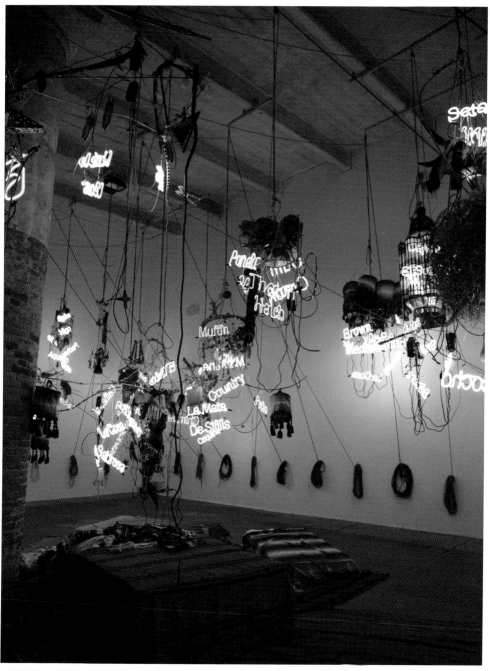

2007년 베니스 비엔날레에 전시된 제이슨 로즈의 설치작품

앗던 작품이다. 화려하고 예쁜 네온사인 불빛 때문인지 관람객들은 탄성을 지르며 기념사진 찍기에 여념이 없었다. 알록달록한 그 네온사인 단어들이 사실은 여성의 성기를 뜻하는 여러 속어라는 것을 전혀 눈치채지 못한 채.

가장 최근인 2015년 비엔날레는 오쿠이 엔위저Okwui Enwezor 감독의 지휘 아래 '모든 세계의 미래All the World's Futures'라는 주제로 열렸다. 나이지리아 출신의 엔위저 감독은 베니스 비엔날레 120년 역사에 처음으로 등장한 아프리카 출신 예술감독이었다. 그는 2002년 카셀 도쿠멘타 11과 2008년 제7회 광주 비엔날레 총감독을 맡아 국내에도 잘 알려진 큐레이터다. 대학에서 정치학을 전공해서인지 그가 기획한 전시들은 너무 이론적이고 정치적이라는 비판과 유럽 중심주의를 벗어나 미술계 담론을 잘 담아낸다는 호평을 동시에 듣고 있다. 광주 비엔날레의 인연 때문이었을까? 그가 감독을 맡은 2015년 베니스 비엔날레에는 김아영, 남화연, 임흥순 등 한국 작가 세 명이 동시에 본전시에 초청되어 큰 이슈가 되었다. 한국 작가가 초대된 건 2009년 구정아, 양혜규 이후 6년 만이었다. 그뿐만 아니라 임흥순이 여성 노동자들의 일상을 담은 다큐멘터리 영화「위로공단」으로 한국 작가 최초로 은사자상을 수상하며 한국 미술의 위상을 높이기도 했다. 베니스 비엔날레의 상은 작가, 국가관, 평생공로 이렇게 세 부문으로 나눠 주는 최고 명예의 황금사자상과 젊은 작가들에게 주는 최고상인 은사자상, 그리고 특별상 등으로 구성된다. 그러니까 임흥순은 젊은 작가가 받을 수 있는 최고의 상을 받은 것이다.

2017년은 10년 만에 다시 찾아온 그랜드 투어의 해다. 이번 제57회 베니스 비엔날레 총감독은 파리 퐁피두센터 수석 큐레이터이자 2013년 베니스 비엔날

2009년 베니스 비엔날레 본전시에 초대된 양혜규의 작품

레 프랑스관 큐레이터를 맡았던 크리스틴 마셀Christine Macel이 선정됐다. 마셀이 이끄는 이번 행사의 제목은 이탈리아어로 '만세'라는 뜻의 비바Viva와 예술이라는 뜻의 아르테Arte가 합쳐진 '비바 아르테 비바Viva Arte Viva', 굳이 한국말로 번역하면 '만세 예술 만세'다. 마셀 감독은 '비바 아르테 비바'를 "예술과 예술가의 열정에 대한 표현을 뜻하는 감탄사"라고 설명한다.

제목이 암시하듯 이번 전시는 주제가 아닌 작가와 작품에 초점을 맞출 예정이다. 이전 전시들이 미술계 담론을 이끄는 대주제 아래 그 주제에 부합하는 작업을 선보인 세계 각국의 작가들을 초대했던 것과는 사뭇 대조적이다. 감독역시 "이번 전시는 예술가들과 함께, 예술가들에 의해, 예술가들을 위해 계획되었다"고 강조하고 있다. 오쿠이 엔위저가 감독을 맡았던 2015년 전시가 너

무 이론적이고 정치적이어서 실망스러웠다는 평이 많았던 만큼 예술가의 사회적 역할을 강조해 온 마셀이 이끄는 2017년 전시는 어떤 모습으로 등장할지 궁금증과 기대감을 동시에 낳고 있다.

미술 올림픽, 국가 대항전이 열리는 자르디니

뭐니 뭐니 해도 비엔날레의 꽃이자 가장 주목받는 전시는 바로 국가관 전시다. 베네치아 시 남동쪽 자르디니 공원 안에는 국가별로 파빌리온 형태의 단독 전시장들이 있다. 여기서 자국의 대표로 선발된 작가들이 개인전 형식의 전시를 펼친다. 국가의 이름을 걸고 하는 전시이기 때문에 '미술 올림픽'이라 불릴 만큼 국가들 사이의 경쟁이 치열하다. 작가 입장에서도 베니스 비엔날레의 국가관 대표가 된다는 것은 엄청난 명예이지만 국가 입장에서도 어떤 작가를 대표로 선발할 것인가는 중요한 문제다. 때로는 예술이 자국의 문화 · 예술 · 정치 · 외교의 훌륭한 홍보 수단이 될 수도 있기 때문이다. 그래서 베니스 비엔날레 대표 작가는 각 나라 미술계에서 늘 화제의 인물이 된다.

보통 90여 개 국가가 참여하지만 자르디니 공안 안에는 오직 29개의 국가관들만 들어서 있다. 이곳에 자리를 잡지 못한 나머지 나라들은 아르세날레 지역이나 베네치아 시 곳곳의 건물을 대여해 임시 국가관을 만든다. 1907년 벨기에가 최초로 국가관을 건립한 이래 1909년 영국관, 독일관, 헝가리관이 세워졌다. 입구까진 이어진 계단과 세미 코린트 양식 기둥으로 신전 같은 인상을 주는

위 | 국가관들이 들어서 있는
자르디니 공원 입구

아래 | 영국관

영국관은 원래 1887년에 카페 겸 레스토랑으로 지어진 건물이었다. 1909년 영국이 이 건물을 인수하면서 리모델링 공사를 거쳐 오늘의 모습이 되었다. 첫 행사 이후 지금까지 1,000명이 넘는 영국 작가들을 소개해 오고 있는 영국관은 1937년 이후 영국문화원이 맡아 운영 중이다. 초기 대부분의 국가관들이 그랬듯 영국관도 그룹전 형태로 전시해 오다 1968년부터 개인전 성격으로 전환했다. 리처드 롱Richard Long(1976), 토니 크랙Tony Cragg(1988), 아니시 카푸어Anish Kapoor(1990), 게리 흄Gary Hume(1999), 크리스 오필리Chris Ofili(2003) 등 남성 작가 일색이던 영국관 대표 작가 리스트에 1997년 레이첼 화이트리드Rachel Whiteread가 여성 작가 최초로 이름을 올린 후 2007년 트레이시 에민Tracey Emin, 2015년 세라 루카스Sarah Lucas가 영국관 대표로 선정되면서 YBAYoung British Artists 출신 여성 작가들의 활약이 두드러졌다.

영국관 바로 옆에 자리한 독일관은 뮌헨이 있는 바이에른 주의 미술, 즉 바바리아 미술을 소개하는 '바바리안 파빌리온'이라 불렸다가 1912년부터 독일 전역의 미술을 소개하는 국가관이 되었다. 베네치아 건축가 다니엘레 동기Daniele Donghi가 신고전주의 양식으로 지은 이 건물은 원래 베네치아 시의 소유였으나 1938년 나치 정권 시절 독일로 소유권이 넘어갔다. 이때 히틀러의 명령으로 독일 건축가 에른스트 하이거Ernst Haiger가 좀 더 모던하면서도 나치 정권의 구미에 맞는 모습으로 개조했다. 제2차 세계대전 이후 이 건물의 리노베이션 공사 문제에 대한 열띤 토론들이 있었고 1957년 독일 미술가 아르놀트 보데Arnold Bode가 구체적인 재개조 계획안을 제안했으나 자금 문제로 지금까지 실현되지 못하고 있다.

2007년 베니스 비엔날레 독일관. 이자 겐츠켄이 오렌지색 가림막으로 독일관 전체를 덮어씌우는 작업을 선보였다.

독일관은 1회 때 뮌헨 분리파 작가들의 전시를 시작으로 그동안 요제프 보이스Josef Beuys, 게르하르트 리히터, 카타리나 프리치Katharina Fritsch, 칸디다 회퍼Candida Höfer, 아이웨이웨이Ai Weiwei 등 국제적인 작가들을 독일 대표로 선정해 이곳에서 전시를 열었다. 한국의 대표적 작가라 생각하는 백남준도 1993년 독일관 대표 작가로 이곳에서 전시를 열었고 그해 황금사자상을 거머

쥐었다. 2007년 이자 겐츠켄Isa Genzken은 오렌지색 가림막으로 독일관 전체를 덮어씌워 독일관의 역사성과 정체성을 되묻는 전시를 열어 주목을 받았다. 2017년 독일관은 1982년생인 야스미나 메트왈리Jasmina Metwaly와 필립 리즈크Philip Rizk 듀오 작가를 포함한 네 명의 작가가 대표로 선정되어 더 혁신적이고 실험적인 전시를 예고하고 있다.

프랑스, 미국, 일본관의 인기 전시

미술 강국 프랑스는 1912년에야 비로소 국가관을 설립했고, 첫 전시로 로댕의 개인전을 선보였다. 베니스 비엔날레 초창기만 해도 프랑스 미술은 큰 관심을 끌지 못했다. 오히려 클림트를 비롯한 오스트리아나 독일 출신 작가들의 미술이 큰 주목을 받았다.

개인적으로 가장 기억에 남는 프랑스관 전시는 2007년 소피 칼의 개인전이다. 소피 칼은 자신이 직접 겪은 실연의 상처와 이를 극복하는 방법을 시각예술로 표현한 「잘 지내Take care of yourself」라는 작품을 선보였다. 작가는 출장 중이던 어느 날 남자 친구로부터 이별을 통보하는 편지를 받았다. 가슴이 찢어질 듯 아팠지만 편지 끝에 적힌 "잘 지내"라는 문구는 편지의 진정성에 대한 의구심이 들게 했다. 소피 칼은 이를 남자가 여자에게 보내는 전형적인 이별 편지의 특성이라 생각하고는 유명인사가 포함된 지인 여성들 107명에게 이메일을 보내 각자의 방법으로 이 문장을 해석해 달라고 부탁했다. 이들은 각자의 직업

2007년 베니스 비엔날레 프랑스관에 전시된 소피 칼의 작품「잘 지내」

과 성격에 따라 편지 내용을 해석했는데, 논리적인 분석부터 개인적인 느낌을 적은 글이나 춤, 노래 등 다양한 형태로 표현되었다. 이렇게 107명의 여성들에 의해 철저하게 분석되고 분해된 내용을 텍스트와 사진, 비디오로 보여준 것이 바로 「잘 지내」라는 작품이었다. 작품이 완성된 후 작가는 옛 남자 친구가 다시 돌아올까 두려울 정도로 이별의 아픔을 완전히 극복했다고 한다. 누구나 한 번쯤 겪었을 실연의 아픔과 이별의 고통을 '스마트'하고 '쿨'하게 예술로 승화시킨 소피 칼의 작품은 많은 공감을 얻으며 찬사를 받았다.

2015년에는 셀레스트 부르지에무즈노Céleste Boursier-Mougenot가 커다란 나무 세 그루를 이용해 프랑스관을 식물 극장으로 만들어 주목을 받았다. 뿌리를 드러낸 나무들은 프랑스관 내부를 천천히 움직이며 돌아다니는 일종의 키네틱 조각이었다. 소파같이 편한 관람석이 계단식으로 놓여 있어서 사람들은 여기에 눕거나 앉아서 이 특별한 식물들의 공연을 지켜볼 수 있었다. 그래서인지 프랑스관은 관람객들의 인기를 독차지했다.

자르디니 공원 내에는 유럽 국가의 전시관이 3분의 2 이상을 차지하지만 비교적 초기에 국가관을 가진 미국관과 러시아관도 공원 내 명당에 자리하고 있다. 1930년에 개관한 미국관은 뉴욕의 솔로몬 구겐하임 재단이 소유주이고 베네치아의 페기 구겐하임 미술관이 이를 운영하고 있다. 그래서 구겐하임 미술관의 베네치아 영사관이라 불리기도 한다. 그렇다고 구겐하임 미술관 마음대로 작가를 선정하는 건 아니고 미 국무부 산하 교육문화부에서 결정한다. 최근 10년간 미국관은 작고한 작가나 1960~70년대에 명성을 얻은 이미 유명한 작가들의 회고전 성격의 전시를 보여주는 듯했다. 2007년 개념미술가 펠릭스 곤

2015년 베니스 비엔날레 프랑스관

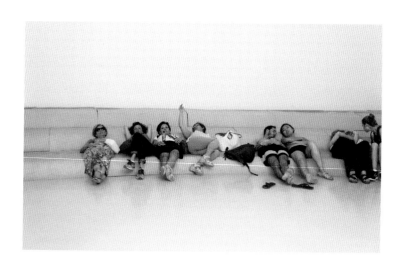

잘레스토레스Félix González-Torres, 1957~96는 사후 10년이 지나서야 미국관 대표 작가가 되었는데 그의 대표작들을 설치한 전시는 차분하고 숙고적인 분위기의 전시라는 호평과 추도식 같다는 혹평을 동시에 받았다. 2009년에는 1999년 황금사자상을 수상했던 브루스 나우먼이 선정되어 그의 명성을 다시 한 번 확인시켰고, 2015년에는 1960년대 비디오 아트와 퍼포먼스의 선구자 중 한 사람인 조앤 조너스Joan Jonas가 미국관을 대표해 전시를 선보였다. 다른 국가관 작가들의 나이가 점점 젊어지고 있음을 의식한 것일까? 2017년에는 1961년생 추상회화 작가 마크 브래드퍼드Mark Bradford가 미국관을 꾸민다. 그의 그림은 표면적으로는 추상표현주의 계보를 잇고 있지만 거리의 전단지나 신문지를 이용해 만든 그의 추상회화는 내용상으로 사회적 · 정치적 요소가 강하다. 2015년에 영상, 텍스트, 사진 등 복합매체로 채워졌던 미국관이 2017년 회화 전시관으로의 완전 변신을 예고하고 있다.

제2차 세계대전 이후 다수의 국가가 자국의 전시관을 짓거나 건물 임대를 시작했으며 1956년에는 일본이 아시아 국가로는 최초로 일본관을 건립했다. 60년의 역사를 가진 일본관은 아시아 미술을 대표하는 국가관으로 관심을 모았다. 독일에서 활동하는 일본 작가 시오타 지하루塩田千春의 대형 설치작품으로 채워진 2015년 일본관도 큰 주목을 받았다. 천장에서 늘어뜨려진 붉은색 실들이 바닥에 놓인 낡은 두 척의 배를 잇고 그 사이에 5만 개의 낡은 열쇠들이 주렁주렁 매달린 대형 설치작품이었다. 여기에 쓰인 열쇠들은 세계 도처의 사람들에게서 수집된 것으로 저마다의 기억과 이야기를 간직한 오브제이기도 하다. 작가는 "열쇠는 아주 친숙한 물건이면서도 사람이나 공간을 보호하는 꼭

2007년 펠릭스 곤잘레스토레스의 미국관 전시

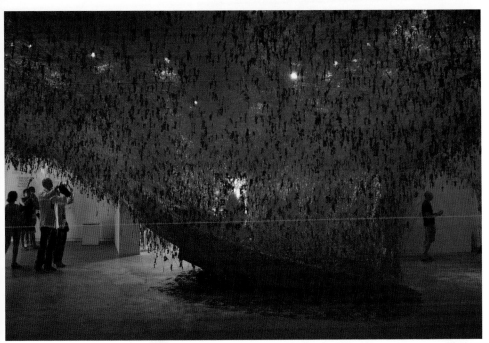

2015년 베니스 비엔날레 일본관에 전시된 시오타 지하루의 작품

필요한 물건이자 새로운 세계를 향해 문을 여는 중요한 도구"라고 설명한다. 설령 작품의 의도나 목적을 모른다고 해도 정교하면서도 환상적인 전시 연출로 일본관을 찾은 관람객들에게 잊을 수 없는 감동을 선사한 전시였다.

영국, 독일, 프랑스, 러시아, 미국, 일본 등 공원 초입과 중심부에 자리한 오래된 국가관들이 여전히 관람객들의 인기를 독차지하고 있지만 문화도 국력이라는 인식이 확대되면서 베니스 비엔날레 참가국들은 점점 늘어나고 있다.

늘 관객들로 붐비는 미국관

2005년 중국이 처음으로 참가한 데 이어 2009년에는 아랍에미리트연방이, 2011년에는 인도가 참여하기 시작했다. 후발주자이지만 미술시장에서의 영향력을 생각하면 앞으로의 행보가 기대되는 국가들이다. 푹푹 찌는 더위 속에서 한정된 시간과 체력으로 모든 국가관을 다 본다는 건 사실 쉽지 않다. 그래서 국가관들은 어떻게든 더 많은 사람들의 관심을 끌기 위해 더 '스펙터클'하고 더 '의미 있고' 더 '흥미진진한' 전시를 보여주기 위해 고군분투한다. 올림픽 금메달에 해당하는 황금사자상을 목표로 말이다.

화장실이 전시장으로? 베니스 비엔날레 한국관

우리나라가 베니스 비엔날레에 처음 참가한 건 1986년이다. 당시에는 독립 전시관이 없어 이탈리아관의 작은 공간을 배정받아 참가했었다. 그러다 베니스 비엔날레 100주년을 기념해 열린 1995년에 스물여섯 번째로 독립된 국가관을 갖게 되었다. 일본에 이은 두 번째 아시아 국가관이었다. 한국관의 탄생은 1993년 독일관 대표 작가로 참여해 황금사자상을 받았던 백남준을 비롯한 여러 미술계 인사들의 노력으로 일군 성과였다. 2013년 한국관 커미셔너를 맡았던 김승덕 씨에 따르면 "백남준 선생이 세계 미술계 인사들과 수시로 만나 열띤 로비를 한 끝에 한국관이 탄생했다"고 한다. 건축적인 측면에서 보면 한국관은 고전주의 양식으로 지어진 다른 국가관들과 비교해 규모도 작고 모던하게 지어진 데다 전면부에 곡선으로 된 통유리창까지 있어 전시 공간으로는 적합하지 않아 보인다. 땅이 한정된 자르디니 공원 안에 마지막으로 남아 있던 이곳은 원래 화장실이었다. 옛 건물을 헐고 새로 지으려 했으나 비엔날레 측이 리모델링만 허가해 현재의 모습이 되었다고 한다.

규모는 작지만 비엔날레 행사의 중심부인 자르디니 공원 안에 한국관이 생기게 된 것만으로도 감사할 일이다. 비교적 규모가 큰 일본관 바로 뒤편에 위치해 있어 괜히 일본관의 분관 같은 기분도 들지만 한국 대표 작가들에게 경쟁심을 부추겨 더 멋진 전시를 만들도록 동기를 유발하는 긍정적인 효과도 있다. 게다가 늘 문전성시를 이루는 주요 국가관들과 이웃하고 있어 한국 작가를 해외에 소개하고 한국미술의 위상을 드높이는 교두보 역할을 하고 있다.

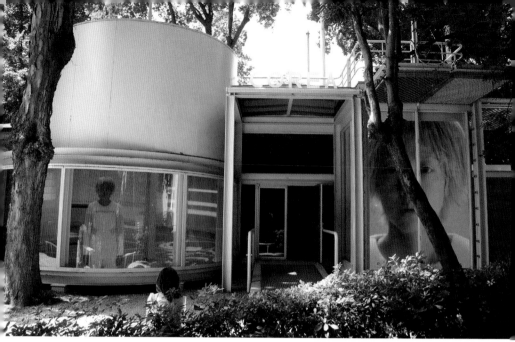

2015년 베니스 비엔날레 한국관

그동안 이 한국관에서 전수천, 강익중, 이불, 서도호, 노상균, 박이소, 최정화, 이형구, 양혜규, 김수자 등 국내외에서 활발히 활동하는 작가들이 작품을 선보였고 그중 전수천(1995), 강익중(1997), 이불(1999)이 3회 연속으로 비엔날레 특별상을 수상하는 쾌거를 이루기도 했다. 2015년 비엔날레에서는 문경원과 전준호가 「축지법과 비행술」이라는 7채널 영상 작품을 선보였다. 배우 임수정이 출연해 화제를 모은 이 작품은 한국관의 건축적 특성을 독창적인 시각으로 잘 살렸다는 호평을 받았다. 종말적 재앙으로 베네치아를 비롯한 육지 대부

분이 물에 잠긴 후, 90여 개 국가관 중 유일하게 한국관만이 인류 문명의 마지막 보루로 부표처럼 떠돈다는 판타지적인 설정하에 전개되는 10분 30초짜리 영상 작품이다. 미래인으로 분한 임수정의 중성적이면서 절제 있는 연기도 압권이었다. 유난히 더웠던 그해 여름 한국관은 유난히 많은 관람객들로 붐볐다. 백화점 못지않게 에어컨이 풀 가동된 쾌적한 전시관 내부에서 진짜 배우가 연기하는 판타지 영화 한 편을 감상하는 경험은 비엔날레 전시를 보러 다니느라 지친 미술 여행자들에게 최고의 쉼터 역할을 했다. 그래서인지 그해 한국관은 자르디니에서 가장 '쾌적한' 국가관으로 기억된다. 경험상 아무리 좋은 작품이나 훌륭한 전시라도 몸이 너무 피곤하면 아무것도 눈에 들어오지도, 가슴에 남지도 않는 법이니까.

2015년 한국관에서 선보인 문경원·전준호의 「축지법과 비행술」에는 배우 임수정이 출연해 화제를 모았다.

2009년 한국관에 전시된
양혜규의 작품

2017년부터는 한국문화예술위원회가 한국관 커미셔너 역할을 맡고, 매회 예술감독을 직접 선정하는 방식으로 진행된다. 올해 선정된 인물은 이대형 현대자동차 아트디렉터. 그는 2009년, 2010년 영국 사치 갤러리에서 열린 〈코리안 아이〉 전을 기획하면서 국제적으로 주목을 받았고, 2016년 타이완 관두 비엔날레 공동 큐레이터로 활약하기도 했다. 그가 베니스 비엔날레행 동반자로 선택한 작가는 30대의 젊은 작가 이완과 50대 중반의 중견 작가 코디 최.

2014년 삼성미술관 리움의 '아트스펙트럼 작가상'을 수상한 '토종' 작가 이완은 자신의 대표작인 「메이드인」 연작과 함께 사진 영상 설치가 포함된 신작을, 20년 이상 뉴욕을 중심으로 활동했던 코디 최는 기존의 대표작과 함께 베니스 비엔날레에 대한 환상을 고발하는 「베네치아 랩소디」라는 주제의 신작을 선보일 예정이라고 한다. 매체도 스타일도 세대도 다른 두 작가가 베네치아의 한 지붕 아래서 어떤 앙상블을 연주할지 궁금해진다. 본전시에도 김성환, 이수경 작가가 초대되어 신작을 들고 간다고 하니 2017년 그랜드 투어의 해에 열리는 베니스 비엔날레에서도 한국 미술이 좋은 성적을 거두길 기대해본다.

베네치아 ■ 베니스 비엔날레

■ 전시 장소
자르디니 공원, 아르세날레 등 베네치아 일대

■ 찾아가는 길
자르디니 로마 광장에서 ACTV 수상 버스 1, 2, 4.1, 5.1번 승차
아르세날레 로마 광장에서 ACTV 수상 버스 1번 또는 4.1번 승차

■ 행사 기간
2017년 5월 13일~2017년 11월 26일

■ 개관 시간
자르디니 오전 10시~오후 6시
아르세날레 오전 10시~오후 6시
(5월 13일부터 9월 13일까지 매주 금·토요일은 오전 10시~저녁 8시)
휴관일 자르니디와 아르세날레 모두 월요일 휴관
(단, 2017년 기준 5/15, 8/14, 9/4, 10/30, 11/20은 제외)

■ 입장료
1일권 25€ **2일권** 일반 30€ **학생 또는 26세 이하** 22€
전일권 80€ **1주일권** 40€

■ 연락처
Address Ca' Giustinian, San Marco 1364/A Venezia
Tel +39 (0)41-5218711
Homepage http://www.labiennale.org
E-mail aav@labiennale.org

중세도시에서 펼쳐지는 현대미술 각축전
페기 구겐하임 미술관

장장 6개월간 펼쳐지는 비엔날레 시즌이 되면 본전시와 국가관 전시 외에도 각
종 주제로 꾸며진 특별 전시들이 도심 곳곳에서 열리기 때문에 베네치아 전체가
거대한 미술관으로 탈바꿈한다. 비엔날레 전시를 보느라 다리품을 많이 팔아 피
곤하다면, 혹은 난해한 현대미술보다는 조금 친숙한 20세기 대가들의 미술을 보
고 싶다면 페기 구겐하임 미술관보다 더 좋은 장소는 없을 것이다.

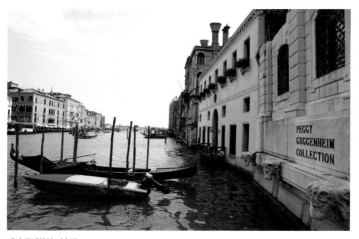

페기 구겐하임 미술관

여행자들의 휴식처인 페기 구겐하임 미술관 정원

페기 구겐하임의 묘 옆에는 그녀와 함께했던
반려견들도 함께 잠들어 있다.

잭슨 폴록, 마크 로스코, 윌렘 드 쿠닝 등 20세기 미국을 대표했던 작가들의
친구이자 후원자였던 페기 구겐하임은 고향인 미국을 떠나 생애 마지막을 이곳
베네치아에서 보냈다. 1979년 그녀가 생을 마감할 때까지 살았던 저택을 현대미
술관으로 리모델링해 뉴욕 솔로몬 구겐하임 미술관의 분관으로 사용하고 있다.

'전설적인 컬렉터' '20세기 미술의 후원자'로 불리는 페기 구겐하임은 유명한
뉴욕 구겐하임 미술관의 설립자 솔로몬 구겐하임의 조카딸이다. 1912년 타이타
닉호 침몰 사고로 아버지 벤저민 구겐하임이 사망하면서 열네 살에 그녀는 엄청
난 규모의 유산을 상속받게 된다. 스물세 살이 되던 해, 페기는 뉴욕을 떠나 유럽
으로 건너가 파리, 런던 등에서 당대 최고 예술가들의 후원자이자 친구이자 연
인으로 뜨겁게 살았다. 1941년 뉴욕으로 다시 돌아와서는 '금세기 화랑The Art
of This Century Gallery'을 설립해 미국 현대미술사의 새로운 장을 열었다. 당시
금세기 화랑에서 전시한 작가 리스트를 보면 아르프, 브라크, 데 키리코, 달리,
막스 에른스트, 자코메티, 칸딘스키, 호안 미로, 피카소, 이브 탕기, 잭슨 폴록,
마크 로스코 등 미술사에 큰 족적을 남긴 거장들이 대거 포진하고 있다. 20세

기 서양미술사가 바로 페기의 갤러리에서 시작된 것이라 해도 과언이 아닐 정도다. 미술품 컬렉터로서의 페기는 화려하고 성공적인 삶을 살았는지 모르나 여성으로서의 삶은 굴곡도 많았다. 조각가였던 로렌스 바일과의 결혼 생활도 실패로 끝났고, 초현실주의 화가 막스 에른스트와의 결혼 생활도 5년 만에 막을 내렸다. 그 후 그녀는 물의 도시 베네치아로 가서 페기 구겐하임 미술관을 만들어 자신의 수집품들과 함께 평생을 살다 이곳에서 생을 마감했다. 페기와 베네치아에서의 삶을 함께한 건 비단 미술품들뿐만이 아니라 반려견들도 여럿 있었다. 미술관 마당 페기의 묘 옆에는 그녀가 생전에 사랑했던 열네 마리의 강아지들도 함께 잠들어 있다.

페기 구겐하임 미술관은 미술품 수집에 남다른 열정을 보이며 20세기 미술사에 한 획을 그은 그녀가 수집한 주옥같은 걸작들을 한눈에 볼 수 있을 뿐 아니라 야외 조각으로 예쁘게 꾸며진 정원도 있어 베네치아 여행객들에게 훌륭한 휴식처 역할을 한다.

▪ 찾아가는 길

로마 광장 또는 페로비아에서 Lido행 바포레토 1번 또는 2번을 타고 Accademia에서 하차
산 마르코 광장에서 로마 광장행 바포레토 1번 또는 2번을 타고 Accademia에서 하차

▪ 개관 시간

수~월 오전 10시~오후 6시 **휴관일** 매주 화요일, 12월 25일

▪ 입장료

일반 15€ **65세 이상** 13€ **26세 이하 학생** 9€(학생증 소지 시)

▪ 연락처

Address Palazzo Venier dei Leoni, Dorsoduro 701, I-30123 Venezia **Tel** +39 (0)41-2405-411
Homepage http://www.guggenheim-venice.it **E-mail** info@guggenheim-venice.it

프랑수아 피노 회장의 미술관 프로젝트 제1탄

팔라초 그라시 & 푼타 델라 도가나

 최근에는 세계적 명품 브랜드 기업의 오너들이 베네치아에 미술관 건립 붐을 일으키고 있다. 베네치아에 자신의 미술관을 가장 먼저 설립한 사람은 크리스티 경매사의 소유주이자 구찌, 입생로랑, 발렌시아가 등 명품 브랜드 회사를 거느린 케링 그룹Kering Group의 창업주 프랑수아 피노François Pinault 회장이다. 열

2007년 수보드 굽타의 조각을 전시한 팔라초 그라시

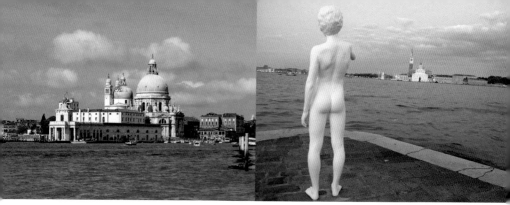

푼타 델라 도가나 　　　　　개관 기념으로 설치했던 찰스 레이의 작품 「개구리를 든 소년」

다섯 살에 학교를 중퇴하고 사업가로 대성공을 한 그는 데이미언 허스트, 제프 쿤스, 신디 셔먼 등 현대미술 가운데 가장 핫하고 비싼 작가의 작품은 거의 다 소유하고 있는 큰손 컬렉터이기도 하다. 2006년 그는 베네치아의 18세기 궁전 '팔라초 그라시Palazzo Grassi'를 사들여 자신의 현대미술 컬렉션을 선보이는 미술관으로 개관했다. 원래는 그간 수집해 온 3,000여 점의 소장품을 선보일 미술관을 파리에 세우려 했으나 프랑스의 느린 행정과 까다로운 미술관 설립 절차 때문에 그 대안으로 베네치아를 선택했다고 한다.

　베네치아의 대운하인 '카날 그란데Canal Grande'에 위치한 팔라초 그라시는 바포레토를 타고 가다 꼭 지나치게 되는 곳이다. 비엔날레 시즌에 맞춘 기획 전시 때마다 물 위에 유명 작가들의 대형 조각들을 상징적으로 설치해 관람객을 유혹하는 것으로도 유명하다. 인도의 앤디 워홀이라 불리는 수보드 굽타의 해골 조각, 제프 쿤스의 대형 풍선 강아지, 마크 퀸의 앨리슨 래퍼 조각 등이 대표적이다.

　특히 2007년 수보드 굽타가 싸구려 주방기구로 만든 대형 해골 「정말 배고픈신」은 같은 시기 런던에서 데이미언 허스트가 진짜 다이아몬드로 만든 해골 작

품 「신의 사랑을 위하여」를 발표하며 논란을 일으켰던 때라 더욱 화제를 모았다. 허스트의 값비싼 작품에 대한 응수이자 패러디로 보였던 이 작품은 당시 비엔날레를 찾은 사람들에게 큰 웃음과 가십거리를 선사했다. 팔라초 그라시는 짧은 역사에도 불구하고 미술계 스타 작가들의 작품을 볼 수 있어서 현대미술 마니아들이 꼭 찾는 명소가 되었다.

2009년 피노 회장은 30년간 방치된 옛 세관 건물에 두 번째 미술관 '푼타 델라 도가나Punta della Dogana'를 개관하면서 또 한 번 세계 미술계의 이목을 집중시켰다. 350억 원(2,000만 유로)이 들어간 리모델링 공사는 세계적 건축가 안도 다다오가 맡았다.

대운하와 주데카 운하Giudecca Canal가 만나는 삼각지대 끝에 위치한 푼타 델라 도가나는 사실 세관 건물뿐 아니라 이웃한 산타 마리아 델라 살루테Santa Maria della Salute 성당과 베네치아 대주교 수도원 건물까지 포함한다. 모두 17세기에 지어진 역사성 있는 건물들이다. 하지만 세관 건물이 미술관으로 변신하면서 푼타 델라 도가나는 피노 재단의 현대미술관을 뜻하는 고유명사가 되었다.

베네치아 시는 원래 지난 수십 년간 방치되어 왔던 옛 세관 건물을 아파트나 호텔로 개조하려 했다. 하지만 이 계획이 실패하게 되자 이곳을 현대미술 센터로 운영할 기관을 공개 모집했다. 구겐하임 재단과 팔라초 그라시가 경쟁에 뛰어들었고, 결과는 피노의 승리로 돌아갔다. 이 건물은 피노 회장이 소유한 개인 미술관으로 보이지만 사실은 33년간 임대한 건물이다. 피노 회장은 미술관 개관 기념으로 미술관 앞 모퉁이에 찰스 레이에게 의뢰한 「개구리를 든 소년」을 설치했다. 올 누드의 소년이 개구리 뒷다리를 손에 들고 있는 대형 조각에 대해 반대하는 목소리도 많았으나 베네치아의 또 다른 명물로 유명세를 떨쳤다. 하지만 종교 시설이 함께 있는 성스러운 곳에 어울리지 않는다고 생각했는지 시 당국은 이 작품을 가로등으로 교체했다. 베네치아 시는 '현대미술의 암흑기'를 만든다는 혹평까지 들었지만 땅의 소유주가 베네치아 시이기에 세입자인 프랑스인 대부

푼타 델라 도가나에서 2015년 비엔날레 시즌에 맞춰 기획한 전시 〈미끄러진 혀〉

호도 어쩌지 못했다.

　푼타 델라 도가나는 피노 회장의 소장품 3,000여 점 중 141점을 영구 소장하고 있다. 17세기 세관 건물이라는 역사성과 장소성 때문인지 이곳 전시는 다른 궁전풍의 미술관들과는 확실히 차별적이다(심지어 비엔날레 국가관들도 궁전 같은 분위기다). 2015년 비엔날레 시즌에 맞춰 선보인 베트남 작가 단 보Dahn Vo의 〈미끄러진 혀〉전은 대규모 설치, 영상작품들로 분주하고 정신없는 비엔날레 전시와 달리 조용하고 명상적인 전시로 호평을 받았다. 부서지거나 갈라진 단 보

의 조각들은 전시장 구석에 놓여 있거나 상자에 넣어 배치되었고, 피노가 수집한 다른 소장품들과 함께 안도 다다오가 설계한 미니멀한 공간에 배치되었다. 크기와 물량 공세로 승부하는 듯한 아트페어나 비엔날레 전시와 달리 미니멀한 전시 미학을 새 트렌드로 제안했다는 해석도 나왔다. 단 보는 비엔날레의 덴마크 국가관에서도 부서진 성상 조각들을 전시장에 파묻어 두듯 배치한 명상적인 전시를 선보였다. 최근 보도에 따르면 피노 회장이 그토록 염원했던 파리 미술관도 곧 설립될 예정이라고 한다. 2018년 개관을 목표로 루브르 박물관과 인접한 옛 증권거래소 건물이 현대미술관으로의 변신을 예고하고 있다. 프랑스 브르타뉴 출신으로 유달리 프랑스 문화에 애착이 강한 인물로 알려진 피노 회장의 미술관 프로젝트 3탄은 베네치아 버전과 어떤 다른 모습을 보여줄지 궁금해진다.

■ 찾아가는 길

산타루치아 역, Ferrovia B 선착장에서 산 마르코행 바포레토 2번을 타고 S. Samuele에서 하차
산 마르코 광장에서 산탄촐로 광장을 지나 도보로 11분

■ 개관 시간

수~월 오전 10시~오후 7시 **휴관일** 매주 화요일

■ 입장료

일반 18€ (팔라초 그라시와 푼타 델라 도가나 모두 입장 가능)
학생(12~19세, 25세 미만) 15€(학생증 소지 시)
65세 이상 15€

■ 연락처

Address PALAZZO GRASSI Campo San Samuele 3231 Venezia
 PUNTA DELLA DOGANA Dorsoduro 2, Venice
Tel +39 (0)41-2401-308 **Homepage** http://www.palazzograssi.it **E-mail** visite@palazzograssi.it

전통과 고정관념에 도전하는 패션그룹의 현대미술 사랑

프라다 재단 현대미술관

2011년에는 또 다른 명품 브랜드 프라다의 오너 미우치아 프라다도 베네치아의 18세기 궁전을 매입해 프라다 재단 현대미술관Fondazione Prada을 개관했다. 리모델링 설계는 네덜란드 출신의 세계적 건축 거장 렘 콜하스가 맡았다. 2013년 제55회 비엔날레 시즌에 맞춰 기획된 전시 〈태도가 형식이 될 때 – 베른 1969/베니스 2013〉은 관람객들이 서너 시간씩 줄을 서서 입장할 정도로 장사진을 이룬 화제의 전시였다. 전시 제목이 모든 것을 담고 있듯이 1969년 스위스 베른에서 열렸던 하랄트 제만Harald Szeemann의 〈태도가 형식이 될 때 – 당신의 머릿속에서 벌어지는 것(작업-개념-과정-상황-정보)〉을 베네치아에서 2013년 버전으로 재구성한 전시였다. 2005년 작고한 하랄트 제만은 큐레이터의 역할과 위상을 정립한 인물로 손꼽힌다. 1999년과 2001년 베니스 비엔날레 총감독도 역임했다. 이 전시는 그가 베른 쿤스트할레 재직 시 기획했던 것으로 개념미술, 프로세스 아트, 대지미술, 포스트미니멀리즘 작가들을 유럽의 미술관에 처음으로 집결시킨 전시로 평가받고 있다. 작품의 결과물을 진열해 보여주는 전시가 아닌 작품의 개념과 제작 과정, 상황, 정보 들을 동시에 제시함으로써 큐레이터의 적극적인 역할을 강조한 전시였다. 브루스 나우먼, 요제프 보이스, 조지프 코수스Joseph Kosuth, 에바 헤세Eva Hesse 등 이제는 세계 미술 거장의 반열에 오른 이

프라다 재단 현대미술관

들의 당시 작품들은 전통 예술의 개념과 형식을 부정하고 저항했던 '태도'를 바탕으로 한다. 기성 예술에 도전했던 그들의 '태도'는 새로운 '형식'의 예술을 창조해낸 것이다. 최근의 아트페어와 비엔날레 전시들이 화젯거리와 물량 공세로 승부하려는 것을 볼 때 이 전시는 미술가의 근본적인 역할과 태도를 다시금 일깨워주었다.

하나의 전시를 44년 후에 복원하는 일은 흔치 않다. 그만큼 그 전시가 미술사적으로 중요하고 의미 있다는 방증이기도 하다. 프라다 재단은 이 전시를 위해 1969년 당시 전시했던 공간의 건축 도면과 사진 자료들을 총동원해 전시장을 복

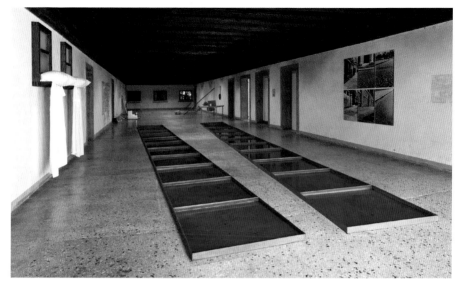

2013년 프라다 재단 현대미술관이 기획한 〈태도가 형식이 될 때〉 전시는 1969년 스위스 베른에서 하랄트 제만의 기획으로 열린 전시를 2013년 버전으로 재구성한 것이다.

원했고, 소실되고 없어진 작품들은 그 자리에 사진을 놓아둔다든지 하랄트 제만이 당시 작가들과 주고받았던 편지와 쪽지, 각종 계약서, 인터뷰 내용 등도 함께 설치해 전시의 이해를 도왔다.

사실 프라다는 1993년에 이미 밀라노에 프라다 재단을 설립해 세계적 예술가들의 전시를 열어 오는 등 현대미술에 적극적인 관심을 보여 온 대표적인 글로벌 명품 기업이다. 2015년에는 밀라노 시 남쪽에 복합문화센터의 기능을 가진 현대미술관 콤플렉스를 개관해 주목을 받았다. 1910년대에 지어진 낡은 양조장 건물은 프라다의 파트너 건축가 렘 콜하스의 손을 거쳐 화려하고 세련된 미술관 복합단지로 환골탈태했다. 미술관이 들어선 라르고 이사르코 지역은 밀라노의 대표

적인 산업단지로 공장 밀집 지대다. 외관상으로는 주변 공장 건물들과 큰 차이가 없어 보이지만 프라다 현대미술관 내부로 들어서면 완전히 딴 세상이 펼쳐진다. 과거 양조장으로 쓰였던 기존 건물들은 외관을 그대로 유치한 채 미술 전시실과 카페, 어린이 도서관 등으로 개조되었고, 기획전을 위한 사각의 유리 건물 '포디움'과 극장, 탑 등 몇몇 건물이 추가되었다. 전통과 패션의 도시 밀라노에 들어선 프라다 재단은 이 도시에 '현대미술의 도시'라는 수식어를 추가하면서 새로운 역사를 써 나가고 있다.

1913년 '프라텔리 프라다'라는 가죽용품 회사로 창립한 마리오 프라다의 외손녀딸인 미우치아 프라다는 동업자이자 최고경영자인 파트리치오 베르텔리의 함께 본격적인 프라다 시대를 연 장본인이다. 1979년 가방은 무조건 가죽 소재로만 만들어야 한다고 생각하던 시기, 가볍고 실용적인 나일론 방수 소재의 가방을 선보이며 일명 '프라다 백'을 '20세기의 잇 백It Bag'으로 등극시켰다. 이런 발상의 전환이 세계의 패션 트렌드를 이끌었으니 전통과 고정관념에 도전하는 현대미술에 대한 프라다의 관심과 사랑은 너무나 자연스러운 것으로 보인다.

피노 컬렉션에 이어 프라다 재단까지 합세한 덕에 중세도시 베네치아는 명품 브랜드들이 미술을 놓고 한판 승부를 벌이는 치열한 각축장이 되고 있다.

■ 찾아가는 길
바포레토 1번을 타고 San Stae 또는 Rialto Mercato에서 하차

■ 개관 시간
매주 화요일 낮 12시~오후 6시(그 외 축제 또는 행사 기간에 비정기적으로 개관)

■ 입장료
예약자 무료 입장(6명 이상 단체에 한해, 방문하기 최소 7일 전에 사전 예약 필요)

■ 연락처
Address Calle Corner Della Regina, 2215, Santa Croce, Venice **Tel** +39 (0)41-810-9161
Homepage http://www.fondazioneprada.org **E-mail** info@fondazioneprada.org

02.

로마

고대 도시의 이유 있는 변신

막시 현대미술관

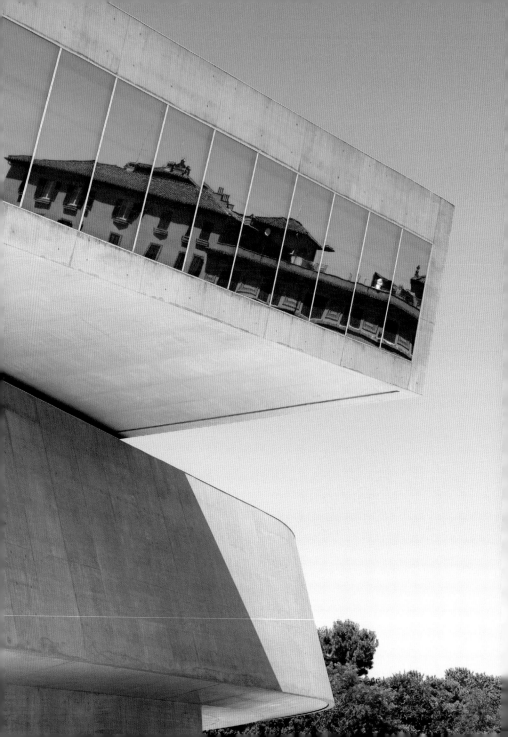

조상 덕에 잘 사는 도시?

콜로세움, 판테온, 포로 로마노, 트레비 분수, 바티칸 등 로마의 명소들은 교과서 속 세계문화유산일 뿐 아니라 영화 속 명소들이기도 하다. 내가 로마라는 도시를 정보가 아닌 이미지로 각인하게 되었던 것도 어린 시절에 보았던 「로마의 휴일」이라는 영화 덕분이었다. 오드리 헵번을 스타로 만들어 주었던 영화 속 로마는 어린아이에게 먼 훗날 콜로세움과 스페인 광장을 걸으며 마지막에는 트레비 분수에 가서 젤라또를 먹는 꿈을 품게 했을 만큼 충분히 낭만적이고 매혹적이었다.

하지만 정작 성인이 되어 로마를 찾았을 때는 로마의 찬란한 문화유산에 대한 무한한 감동과 감탄에 앞서 부러움과 질투심이 먼저 들었다. 도시 곳곳에 산재해 있는 고대 유적들은 방치된 듯 보였고, 어딜 가나 수십 미터에 이르는 관광객들의 행렬에 몸이 먼저 지쳤으며, 비싼 입장료는 여행자의 어깨를 움츠러들게 했다. 물론 오랜 기다림과 수고의 끝은 언제나 모든 불평을 속으로 삭일 만큼의 큰 감동이었던 건 사실이다. 특히 시스티나 성당을 장식한 미켈란젤로의 천장화와 벽화가 그랬다.

그렇다고 해도 나는 이 도시에 올 때마다 로마는 정말 '조상 덕에 잘사는 도시' '조상 잘 만나서 문화와 관광으로 먹고 사는 도시'라는 생각을 떨칠 수 없었다. 이탈리아는 지금껏 변변한 국립현대미술관도 하나 없고 조상이 남긴 문화재(그것도 대부분이 야외에 지어진 건축물이라 별 관리도 별요 없는) 외에 별다른 투자나 노력 없이 관광도시로서 자리매김하고 있으니(아니 그렇게 보였으니), 그

막시 현대미술관

런 생각이 드는 건 어쩌면 당연한 일이었다. 허핑턴포스트
에 따르면, 2015년 로마가 런던, 파리에 이어 유럽에서 세
번째로 인기 있는 관광도시라고 한다.

그랬던 로마가 변하기 시작했다. '고대 도시의 정체성
만으로도 충분해'라는 자만에 빠져 안주할 것 같던 로마
가 위기의식을 느낀 것인지 세상의 변화를 감지한 것인지
변화를 시도했다. 조상 덕에 잘사는 도시라는 오명을 벗기
위한 몸부림이었을까?

2010년에 이탈리아 첫 국립현대미술관이 로마에 들어
선 것이다. 그것도 파격과 혁신의 디자인으로 무장한 채.
'막시MAXXI' 또는 '막시 현대미술관'으로 불리는 이곳의 정
확한 이름은 '국립21세기현대미술관Museo nazionale delle
arti del XXI secolo'이다. 로마 국립현대미술관이라고만 해도
족할 이름에 '21세기'까지 붙인 것은 출발이 늦은 만큼 금
세기를 대표하는 최고의 현대미술관이 되겠다는 나름의
포부로 읽힌다.

사실 웬만한 대도시라면 국립현대미술관 하나쯤은 있
기 마련이다. 우리나라는 이미 국립현대미술관이 서울관,
과천관, 덕수궁관 등 여러 분관들까지 거느리고 있지 않
은가? 그런데 유럽의 대표 문화도시를 자부하는 로마에
국립현대미술관이 이제야 들어선 것은 너무 늦은 일이 아

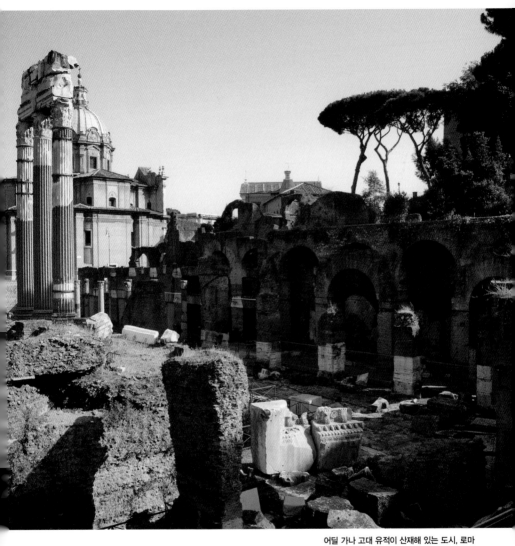

어딜 가나 고대 유적이 산재해 있는 도시, 로마

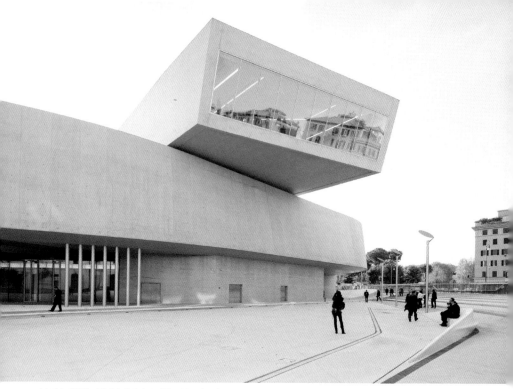

2010년 개관한 이탈리아 최초의 국립현대미술관 '막시'

닐 수 없다. 달리 생각하면 땅만 파면 유적들이 곳곳에서 쏟아져 나오니 작은 공사 하나 하기도 어려운 곳이라서 그렇다. 여기서는 지하철 노선 하나를 확장 공사하는 데 10년 이상 걸리는 것은 기본이다. 유럽 다른 대도시에서 볼 수 있는 대형 빌딩이나 첨단 건축물을 로마 중심부에서 찾아보기 힘든 것도 같은 이유에서다.

비정형의 마술사, 하디드 최고의 작품

유난히 더웠던 지난해 여름, 모처럼 떠난 이탈리아 여행의 시작점을 무조건 로마로 잡았다. 이번 방문의 목적은 오로지 막시 현대미술관을 보는 것이었다. 고대 도시 로마에 들어선 현대미술관의 모습이 궁금하기도 했거니와 2016년 3월에 타계한 자하 하디드의 건축 걸작을 만나고 싶은 마음도 컸다. '곡선의 여왕' '비정형의 마술사' '도전과 혁신의 건축가' '해체주의 건축의 대가' 등 이라크 출신의 이 건축가에게 따라다니는 수식어는 참 많다. 백인 남성 위주의 국제 건축계에서 건축 거장 소리를 듣는 유일한 여성 건축가다 보니 '최초' 또는 '유일'이라는 수식어도 자연스레 따라붙는다. 하디드는 2004년 건축계의 노벨상이라 불리는 미국 '프리츠커상'을 여성 최초로 받은 데 이어, 2016년 2월에는

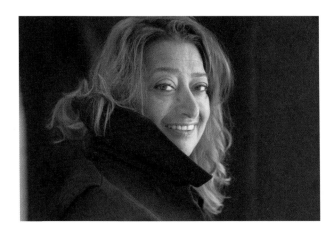

자하 하디드
Photo © Brigitte Lacombe

막시 현대미술관

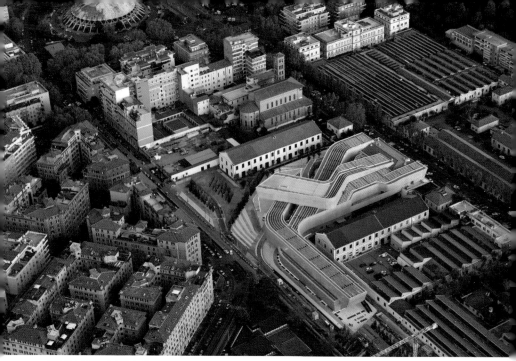

상공에서 바라본 막시 현대미술관 Photo © Iwan Baan, courtesy Fondazione MAXXI

영국왕립건축협회RIBA로부터 로열 골드 메달을 수상했는데, 168년 전통의 이 상을 여성 건축가가 받은 것 역시 그녀가 처음이었다.

　지난 30여 년 동안 그녀가 건축한 랜드마크는 세계 곳곳에서 쉽게 찾아볼 수 있다. 독일 BMW 본사 건물, 중국 광저우 오페라하우스, 독일 파에노 과학센 터, 미국 로젠탈 현대미술센터 등을 비롯, 우주선 같은 서울의 동대문디자인플 라자DDP 설계로 국내에서도 잘 알려져 있다. 특히 막시 현대미술관은 2010년

하디드에게 영국 '스털링상' 수상의 영광을 안겨줬을 뿐 아니라, 영국 일간지 『가디언』으로부터 "하디드 최고의 작품"이라는 찬사를 들었기에 그 실체가 궁금하지 않을 수 없었다.

로마 시내에서 메트로와 버스를 번갈아 타고 20~30분쯤 달렸을까? 정류소에서 내려 한적한 도로를 따라 5분쯤 걸었더니 사진으로만 봤던 막시의 웅장한 자태가 모습을 드러냈다. 콘크리트로 된 드넓은 마당 안쪽에 자리한 미술관은 곡선으로 휘어진 건물 위에 네모난 건물이 바깥으로 툭 튀어나오게 얹혀 있는 독특한 구조였다. 반거울로 된 미술관 창을 통해 비치는 고풍스러운 주변 풍광들은 현대적인 미술관 건물과 묘한 대조를 이루고 있었다. 상공에서 바라본 미술관은 다섯 개의 구불구불하고 기다란 튜브가 위아래로 겹쳐 있는 모습이다. 미술관이 들어선 곳은 원래 군사시설이 있던 장소였다. 국립현대미술관 건립의 필요성이 대두되면서 민간인 출입이 통제되던 군 시설이 공공 문화공간으로 탈바꿈한 것이다. 하지만 이탈리아 최초 국립현대미술관의 탄생은 그리 쉽게 이루어지지는 않았다. 1998년부터 현대미술관 건립 논의가 시작되었고, 2000년에 자하 하디드가 공모에서 당선되면서 본격적으로 미술관 건립 프로젝트가 시작되었지만 완공하기까지는 10년의 세월이 걸렸다. 그동안 이탈리아 정권이 여섯 차례나 교체되면서 국립현대미술관의 운명에도 우여곡절이 많았던 것이다.

미술관 내부는 흑백의 대비가 강렬한, 도회적이면서도 파격적이고 세련된 분위기였다. 군더더기 없는 하얀 벽들 사이로 검은색의 길고 휘어진 층계들이 과감하면서도 도발적으로 놓여 있었고, 외관에서처럼 내부 역시 직선보다는

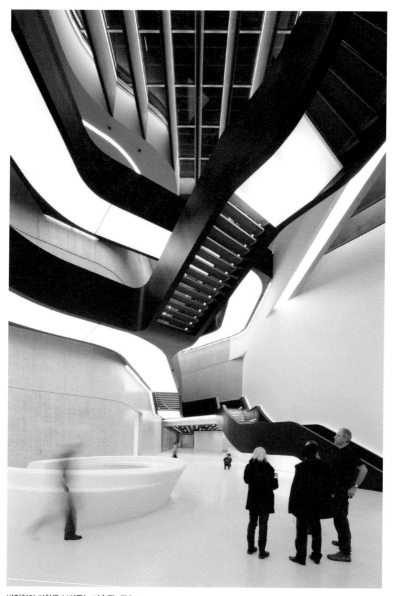

비정형의 미학을 보여주는 미술관 내부 Photo © Iwan Baan, courtesy Fondazione MAXXI

곡선이 훨씬 많았다. 로비의 소파도 안내 데스크도, 심지어 노출 콘크리트를 쓴 벽도 구불구불하고 휜 비정형을 띠고 있었다. 이렇게 하디드의 건축은 곡선과 비정형이 특징이다. 비례와 균형 같은 모던 건축의 통념이나 상식을 과감히 뛰어넘는다. '도대체 이렇게 뒤틀린 벽에 그림들을 어떻게 건단 말인가?' 하는 생각이 들었다. 내게 미술관 내부는 마치 큐레이터들과 예술가들의 창의력을 시험하는 장소로 보였다. 왜 하디드의 별명이 '비정형의 마술사'인지를 가늠할 수 있었다.

실험과 혁신의 21세기 미술관 〜〜〜

막시 현대미술관은 '예술과 건축의 실험과 혁신을 위해' 건립된 곳이다. 따라서 미술관은 컨템포러리 아트를 위한 현대미술관과 건축 관련 전시를 위한 건축미술관으로 구성되어 있다. 또한 다양한 미디어아트와 융합적인 전시나 공연을 위한 강당, 각종 교육 프로그램을 위한 교육관, 자료실, 카페 등 전시 이외의 부대시설에도 투자를 아끼지 않았다. 과감하고 혁신적인 전시 콘텐츠를 생산하고 소비하고 교류하는 21세기적 복합문화공간을 지향하고 있는 것이다.

막시 현대미술관은 하드웨어인 건축뿐 아니라 소프트웨어인 인력에서도 파격을 시도했다. 2013년에는 중국 출신의 후한루侯瀚如 관장이 임명되어 화제가 되기도 했다. 서구 중심의 미술계에서, 그것도 이탈리아 첫 국립현대미술관 관장 자리를 외국인에게 내어주기란 쉽지 않은 결정이었을 것이다. 중국 광저우

출신인 후한루 관장은 유럽과 아시아, 미국을 오가며 국제 무대에서 활발히 활동하고 있는 글로벌 큐레이터이자 비평가다. 사실 국제 미술계에서, 특히 비평이나 전시 기획 분야에서 후한루만큼 존재감을 드러내는 아시아인은 달리 없다고 봐도 과언이 아니다. 그런 점에서 그를 큐레이터계의 자하 하디드라고 해도 지나친 비유는 아닐 것이다. 혁신적인 전시 기획으로 잘 알려진 후한루는 상하이 비엔날레(2000), 이스탄불 비엔날레(2007), 리옹 비엔날레(2009) 등 굵직굵직한 국제적인 미술 행사의 총감독을 역임했고, 한국에서는 제4회 광주 비엔날레(2002) 총감독을 맡은 바 있어 국내 미술계에서도 매우 친숙한 외국인 큐레이터 중 한 명이다. 그런 인연 때문일까? 막시는 개관 이후 다양하고 융합적인 전시들을 여럿 진행했는데, 한국 작가들도 종종 이곳에 초대되어 로마에 한국 현대미술을 선보이는 기회를 가졌다.

〈사운드 오브젝트Sound Object〉(2014) 전시에는 건축가이자 다원多元예술가인 림이토, 연영애 작가가 초대되어 한국에서 채집한 다양한 '소리'를 주제로 한 작품을 선보였고, 〈트랜스포머〉(2015) 전에는 한국의 설치미술가 최정화가 초대되어 그의 트레이드마크이기도 한 싸구려 플라스틱 바구니를 이용한 설치미술과 연꽃 모양의 대형 풍선 꽃을 전시해 큰 주목을 받았다. 뿐만 아니라 한국 뉴미디어아트의 흐름을 조망한 국립현대미술관의 소장품전 〈미래는 지금이다Future is Now〉(2014~15)의 순회전도 개최하는 등 첨단의 한국미술을 고대 도시 로마에 선보이는 창구 역할을 도맡아 하고 있다.

미술관이 정식 개관하기 전인 2009년에는 독일 안무가 사샤 왈츠가 이끄는 '사샤 왈츠 앤드 게스트Sasha Waltz and Guests'의 실험적이고 파격적인 댄스 퍼포

〈트랜스포머〉 전에 선보인 최정화의 작품들
Photo © Musacchio & Ianniello, courtesy Fondazione MAXXI

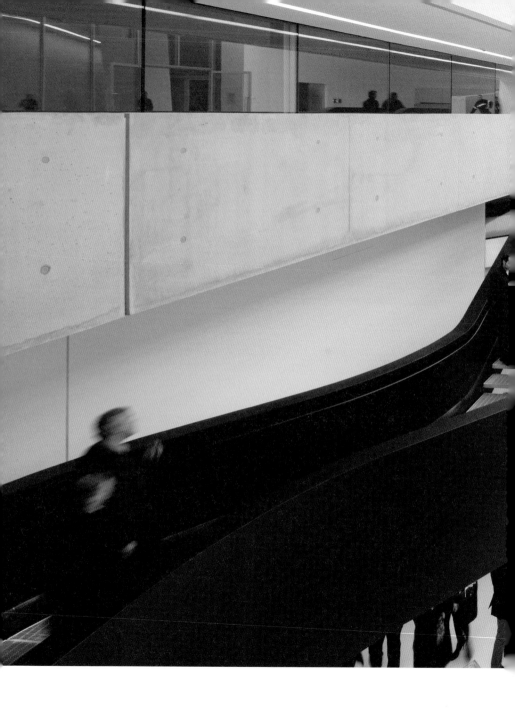

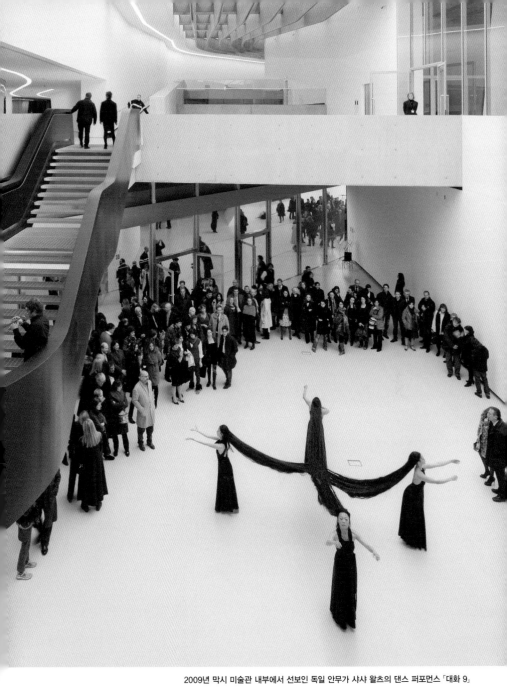

2009년 막시 미술관 내부에서 선보인 독일 안무가 샤샤 왈츠의 댄스 퍼포먼스 「대화 9」

Photo © Iwan Baan, courtesy Fondazione MAXXI

2014년 국립현대미술관 서울관 마당에 설치된 「신선놀음」

먼스 「대화 9」로 이목을 집중시키기도 했다. 무용수와 음악가, 시각예술가가 협업해 만들어낸 융합적인 퍼포먼스였는데 융합과 혁신, 다원, 미래를 지향하는 막시 현대미술관의 정체성을 표방하는 이벤트였다.

또한 막시는 글로벌 미술관들과의 협업을 중요시한다. 해마다 미술관 마당에서 개최되는 '젊은 건축가 프로그램Young Architects Program'(이하 YAP)을 통해 신진 건축가를 발굴하고 국제무대에 소개하는 기회를 가진다. 젊은 건축가들의 발랄하고 도발적인 전시 덕에 이 행사 기간에 미술관 마당은 흥미진진한 건축 놀이터이자 시민들을 위한 야외 광장이 된다. YAP은 사실 뉴욕 현대미술관 PS1MoMA PS1이 주최하는 건축 프로젝트로 전 세계에 네트워크를 형성하고 있으며 한국의 국립현대미술관 서울관도 2014년부터 이 프로젝트에 참여하고 있다. 하얀 버섯처럼 생긴 대형 풍선과 수증기를 이용해 만든 2014년의 「신선놀음」과 폐기된 선박을 이용해 도심 속 오아시스를 만든 2016년의 「템플Temp'L」 등 여름철 서울관 앞마당에 설치되어 주목을 받았던 파빌리온들이 바로 이 프로젝트의 결과물이다.

준비 기간이 길었던 만큼, 막시는 개관 이후 성적도 우수하다. 개관 후 1년 동안 약 50만 명이 방문해 유럽에서 급부상하고 있는 현대미술관으로 자리 잡았다. 한 보도에 따르면, 개관 첫해 막시는 260만 달러(약 28억 원)의 입장료 수익을 올렸으며, 관람객 1인당 지출은 약 14달러로 이는 뉴욕 메트로폴리탄과 같은 금액이라고 한다. 또한 이 기간 동안 20개의 전시와 200개의 이벤트가 열렸으며, 2만2,000명을 대상으로 1,100회의 가이드투어가 진행되었고, 500개 학교에서 1만2,000명의 학생이 참관 수업을 했다고 한다.

2015년 막시 현대미술관 마당에서 개최된 젊은 건축가 프로그램 행사

Photo © Musacchio & Ianniello, Fondazione MAXXI

이렇게 막시는 출발이 늦은 만큼 런던이나 파리, 베를린 못지않게 현대미술의 에너지와 파워를 느낄 수 있는 진정한 21세기 현대미술관으로 거듭나기 위해 오늘도 박차를 가하고 있다. 이제 로마는 더 이상 조상 덕으로만 잘사는 도시가 아니다. 전통과 혁신이 공존하고 고대 유물과 현대미술이 교차하는 미래 지향적인 고대 도시라 해야 옳지 않을까?

MAXXI - MUSEO NAZIONALE DELLE
ARTI DEL XXI SECOLO

로마 ■ 막시 현대미술관

■ 찾아가는 길
지하철 Metro A 노선을 타고 Flaminio역까지 간 후
트램 2번을 타고 Apollodoro에서 하차
또는 버스 53번(Coubertin/Palazzetto dello sport 하차),
168번(MAXXI - Reni/Flaminia 하차), 280번(Mancini역 하차),
910번(Reni/Flaminia 하차)

■ 개관 시간
화~일 오전 11시~저녁 7시(토요일 오전 11시~밤 10시)
휴관일 매주 월요일, 5월 1일, 12월 25일

■ 입장료
일반 12€
30세 이하, 15인 이상 단체 8€
학생 4€

■ 연락처
Address Via Guido Reni, 4/A, 00196 Roma
Tel +39 (0)6-320-1954
Homepage http://www.fondazionemaxxi.it
E-mail infopoint@fondazionemaxxi.it

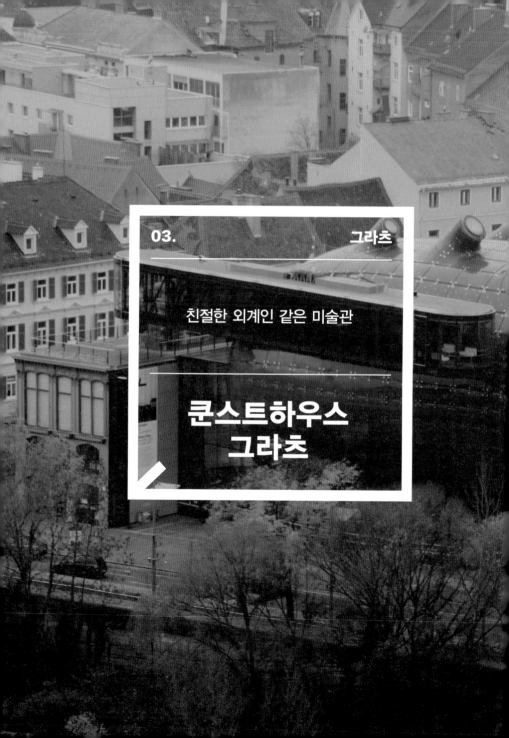

03. 그라츠

친절한 외계인 같은 미술관

쿤스트하우스
그라츠

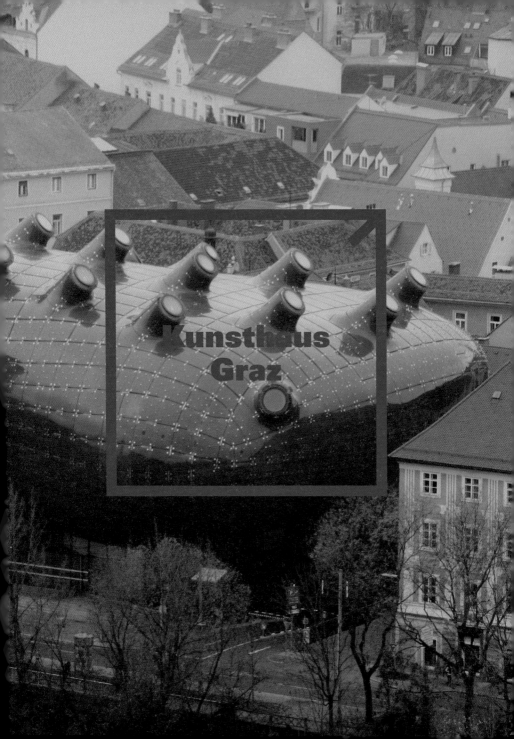

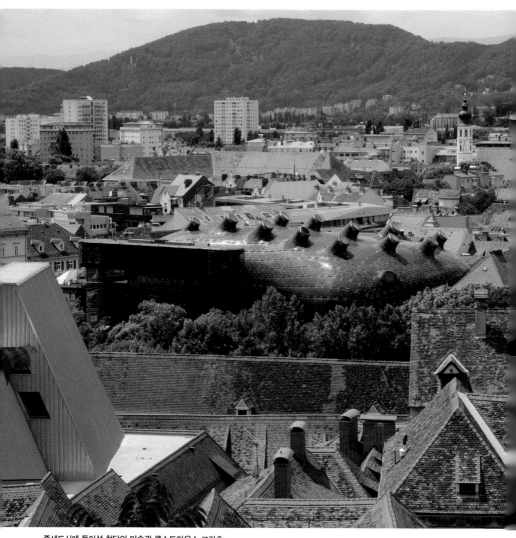

중세도시에 들어선 첨단의 미술관 쿤스트하우스 그라츠

젊은 지성과 문화의 도시, 그라츠

오스트리아에는 예술의 도시가 많다. 그중에서도 클림트, 에곤 실레, 베토벤, 요한 슈트라우스 등이 태어나거나 주요 활동지로 삼았던 빈, 그리고 모차르트의 고향 잘츠부르크는 도처에서 미술과 음악 마니아들이 찾아와 늘 문전성시를 이루는 문화와 관광의 도시로 잘 알려져 있다. 하지만 오스트리아 제2의 도시인 그라츠가 오스트리아를 넘어 유럽의 떠오르는 신생 문화관광 도시임을 아는 이는 별로 많지 않을 것이다.

빈에서 남서쪽으로 150킬로미터 정도 떨어진 그라츠는 천년의 역사를 자랑하는 유서 깊은 도시다. 9세기경 도나우 강의 지류인 무어 강변에 세워진 이 도시는 예로부터 헝가리와 슬로베니아로 통하는 관문이자 교통의 요지였다. 슬라브어로 '작은 요새'라는 뜻의 그라츠는 슬로베니아 사람들에게는 교통과 정치의 중심지로 그들의 수도인 류블랴나보다 더 중요하게 여겨지던 곳이었다. 붉은 지붕이 인상적인 고풍스러운 구시가지는 중부 유럽에서 가장 잘 보존된 도심 중 하나로 1999년 세계문화유산으로 등재되었고, 2003년에는 '유럽 문화수도'로 선정되어 역사와 문화가 공존하는 도시임을 입증했다.

그뿐 아니라 그라츠는 교육과 학문의 도시로도 명성이 나 있다. 1585년에 설립된 그라츠 대학을 비롯해 1596년에 설립된 그라츠 카를 프란츠 대학교, 1811년에 세워진 그라츠 기술대학 등 여섯 개 대학에

쿤스트하우스 그라츠

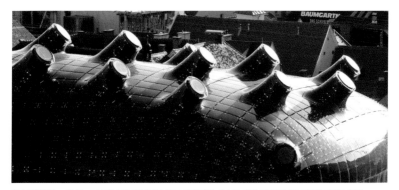

쿤스트하우스 그라츠는 거대한 우주선 같기도 하고 여러 개의 촉수를 가진 연체동물을 연상시키기도 한다.

4만4,000명의 학생이 재학하고 있다. 약 30만 명이 사는 도시이니 인구 6~7명 중 한 사람은 대학생일 정도로 젊은 지성과 학문의 열기가 넘치는 도시다. 특히 그라츠 대학은 오스트리아에서 두 번째로 크고 오래된 대학으로 그간 아홉 명의 노벨상 수상자를 배출한 세계적인 명문 대학이다.

이렇게 역사성과 문화, 학구적인 분위기를 자랑하는 조용하고 고풍스러운 이 도시에 2003년 새로운 랜드마크 건물이 등장했다. 충격적인 외관을 가진 쿤스트하우스 그라츠Kunsthaus Graz가 바로 그 주인공이다. 그라츠 최초의 공공 현대미술관인 쿤스트하우스 그라츠(이하 쿤스트하우스)는 실험적이면서도 자연 친화적인 건축으로 잘 알려진 영국 건축가 피터 쿡Peter Cook과 콜린 푸르니에 Colin Fournier가 공동 설계했다. 푸른색 계열의 아크릴로 뒤덮인 비정형의 건물 지붕 위에는 열여섯 개의 노즐 창들이 밖으로 툭툭 튀어나와 있다. 대형 우주

선 같기도 하고 여러 개의 촉수를 가진 거대한 연체동물을 연상시키기도 하는 쿤스트하우스는 탄생과 동시에 논쟁과 이슈의 중심이 되었다. 고풍스러운 도시에 공상과학 영화에서나 나올 것 같은 기괴한 건물이 들어서자 시민들의 반응은 충격 그 자체였다. 설계안을 두고 실시한 시민 찬반 투표에서는 80퍼센트가 반대했을 정도였다고 한다. 하지만 이러한 부정적인 여론이 가라앉는 데는 그리 긴 시간이 걸리지 않았다.

과거와 미래의 조화 혹은 교신?

독일어로 '예술의 집'이라는 뜻을 가진 쿤스트하우스는 상설 전시하는 소장품은 없다. 그 대신 1960년대 이후의 실험적이면서도 혁신적인 동시대미술 전시회와 각종 이벤트가 열리는 공공의 현대미술관이자 문화 공간이다. 외계 생물체처럼 생긴 외관 때문에 밖에서는 그 규모를 짐작하기가 쉽지 않지만 사실 미술관은 지상 5층, 지하 1층의 총 6층으로 되어 있다. 지하에 사무실들이 위치해 있고 1층에는 매표소와 아트숍, 카페 등이 있다. 2층은 교육 공간이고 전시실은 3층과 4층에 위치해 있다. 1층 로비 역시 누구나 이용할 수 있는 공개된 교육 장소다. 전시와 연계된 이곳의 교육 프로그램들은 유치원생부터 성인까지 개별 혹은 그룹별 다양한 이벤트와 체험 활동으로 이루어져 있어서 지역민들의 많은 사랑을 받고 있다. 지역민을 위한 미술교육의 시작과 완성이 모두 미술관에서 이루어지고 있는 것이다.

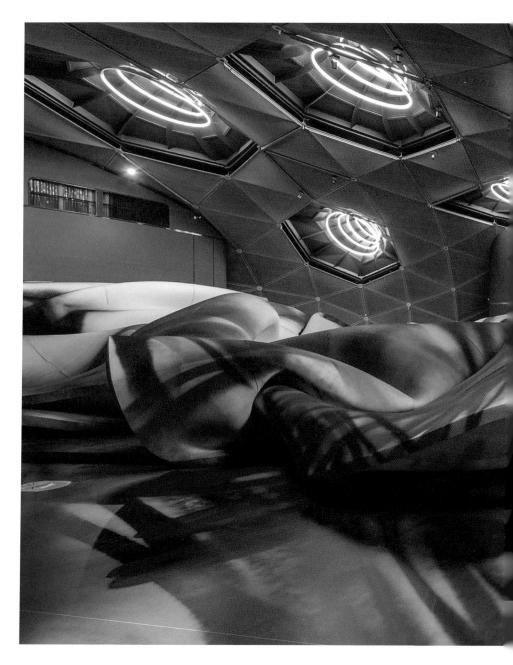

카타리나 그로세의 전시가 열리고 있는 내부 공간

층과 층 사이는 엘리베이터나 계단을 이용해 이동할 수도 있지만 건물 한가운데에 놓인 긴 에스컬레이터가 관람객들을 위층으로 단숨에 날라다 준다. 한쪽 벽이 통유리로 된 3층 왼쪽 끝 방은 사진 전문 잡지『카메라 오스트리아Camera Austria』가 운영하는 사진 전문 전시 공간이다. 1980년에 설립된『카메라 오스트리아』는 그라츠 시와 함께 격년으로 사진상을 수여하고 수상자들의 작품을 이곳에 전시하기도 한다.

4층 전시실은 천장 전체가 검은 톤으로 이루어져 있고, 중간중간에 뚫린 둥근 노즐 창들을 통해 자연광이 안으로 스며들어 온다. 촉수 같은 노즐 창 밖으로 바깥 하늘이나 마을 저편에 있는 중세 성당의 모습이 보이기도 한다. 마치

노즐 창 밖으로 보이는 풍경

첨단의 우주선에 올라타 중세로의 시간 여행을 하는 듯한 기분마저 들게 한다. 실제로도 이 노즐 창들은 동쪽 슐로스베르크 언덕 위에 있는 오래된 시계탑을 향해 휘어 있어서 과거와 미래가 교신하는 듯하다. 13세기에 세워진 시계탑은 그라츠의 역사성과 정체성을 대변하는 상징적인 문화유산이다.

맨 꼭대기 층은 '바늘'이라는 이름으로 불리는 휴식 공간으로 통유리로 된 벽면을 통해 인근의 아름다운 무어 섬과 고풍스러운 주변의 풍경을 한눈에 조망할 수 있다. 야외 테라스로도 이어지는 이곳은 책과 음료까지 무료로 즐길 수 있는 공공의 전망대인 것이다.

미술관에서는 특이하게도 매일 아침 8시부터 밤 9시까지 매시 50분이 되면

슐로스베르크 언덕
위의 시계탑

'바늘'이라는
이름으로 불리는
4층 전망대

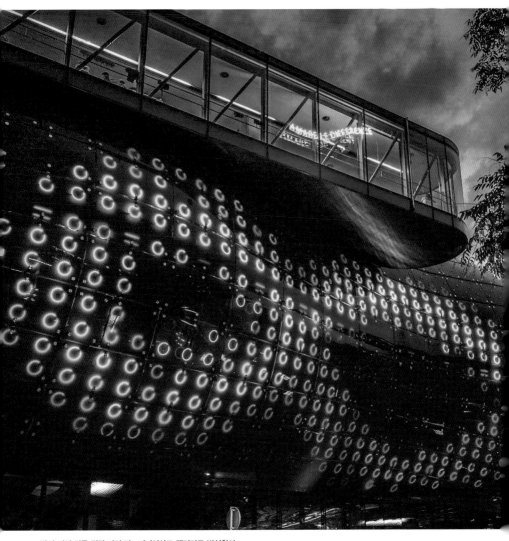

밤이 되면 건물 정면 파사드는 미디어아트 갤러리로 변신한다.

5분 동안 초저음의 신호가 울린다. 마치 외계인이 내는 소리처럼 예민한 관람객들만이 들을 수 있는 이 신호음은 미세한 진동을 동반한다. 이는 사운드 아티스트인 막스 노이하우스Max Neuhaus의 작품으로 이 덕에 쿤스트하우스 그라츠는 목소리까지 가진 살아 있는 미술관이 되었다. 또한 밤이 되면 건물 정면 파사드는 미디어아트 갤러리로 변신한다. 부드러운 곡면 스크린에 달린 약 930개의 도넛 모양 형광등이 시시각각 점멸하면서 다양한 애니메이션 이미지를 만들어낸다. 빠른 비트의 음악과 함께 빛의 예술이 펼쳐지는 미술관 앞마당은 밤이 되면 더욱 환상적인 분위기를 연출하면서 젊은이들의 만남의 장소가 된다. 「빅스 파사드BIX Façade」라 불리는 이 미디어아트는 베를린 출신 디자이너 그룹 리얼리티스: 유나이티드Realities:United의 작품이다.

사회적 갈등을 해결한 특별한 미술관

사실 쿤스트하우스의 진정한 가치는 단순한 미술관의 기능을 넘어 이 도시가 갖고 있던 해묵은 사회적 갈등까지 시원하게 해소했다는 점에 있다. 그 갈등이란 동서 지역 간의 불균형과 불화를 말한다.

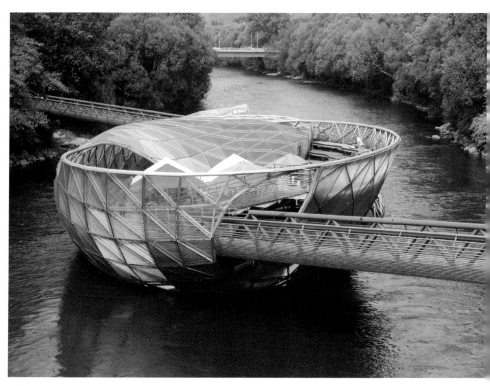

미술관 바로 옆 무어 강에 만들어진 '무어 섬'

무어 섬에 있는 카페. 무어 섬은 쿤스트하우스와 함께 그라츠 신문화지구의 축을 이룬다.

그라츠는 도나우 강의 지류인 무어 강을 사이에 두고 동쪽과 서쪽으로 나뉜다. 동쪽은 해발 473미터의 슐로스베르크 언덕을 중심으로 시청과 대성당, 오페라하우스, 박물관, 고급 주택가와 상점가, 대학 등이 들어선, 말 그대로 모든 행정 · 문화 · 종교 · 교육 시설이 밀집해 있는 지역이다. 반면 서쪽은 기차역과 공장, 양조장, 제련소, 정신병원과 감옥, 홍등가 등이 위치해 있는 낙후된 지역이었다. 이런 이유로 동쪽에는 중세 이후부터 귀족이나 부르주아 계급의 중상류층이 주로 살았고, 서쪽에는 가난한 이민자나 노동자 계급의 사람들이 거주했다. 따라서 강을 중심으로 동서 간의 사회 · 경제적 불균형과 불화가 심할 수밖에 없었다.

이런 상황에서도 1980년대 이후 또다시 동쪽의 중심지인 슐로스베르크에 공공현대미술관 건립 시도가 두 차례나 있었다. 이미 현상설계를 통해 당선작까지 뽑아 놓은 상태에서 공사는 중단되고 말았다. 시민사회의 거센 반대에 부딪혔기 때문이었다. 만약 현대미술관마저 동쪽에 지어졌다면 동서 간의 문화와 경제 양극화 현상은 더 심화되었을 것이다.

쿤스트하우스 그라츠는 2003년 그라츠가 유럽 문화수도로 지정된 것을 기념해 무어 강 서쪽에 지어졌다. 그러니까 일반적인 미술관과 달리 이곳은 동서 간의 생활 · 문화 격차 해소라는 특수한 임무를 띠고 탄생한 특별한 미술관인 것이다. 홍등가 옆 낡은 철조 건물과 주차장이 있던 자리에 현대미술관이 들어서자 그 주변도 발 빠르게 변모했다. 고급 레스토랑과 카페, 각종 상점들, 콘서트홀과 영화관, 아틀리에와 재즈 바 등이 속속 들어서면서 그라츠의 신문화지구로 자리매김하게 된 것이다.

또한 미술관 바로 옆 무어 강에는 '무어 섬'까지 새로 들어서 쿤스트하우스와 함께 그라츠 신문화지구의 축을 이룬다. 무어 섬은 쿤스트하우스와 마찬가지로 2003년 그라츠의 유럽 문화수도 지정을 기념해 만들어진 인공 섬이다. 미국 출신의 개념미술가 비토 아콘치Vitto Acconci가 디자인한 무어 섬은 길이 50미터, 너비 20미터의 인공 구조물인데, 하늘에서 내려다보면 양쪽 강변에서 손을 뻗어 힘차게 악수를 하고 있는 모양새다. 바로 동서 간의 화합을 상징하는 것이다. 보행자 전용 다리로 연결된 무어 섬은 강 양안에서 동서로 각각 30미터씩 떨어져 있어 동서를 잇는 또 하나의 문화 가교 역할을 하고 있다. 무어 섬 안에는 파도 모양의 곡선 계단이 설치된 야외 공연장과 푸른색 인테리어가 인상적인 카페, 어린이를 위한 놀이시설이 들어서 있다.

고풍스러운 도시에 날아든 낯선 외계인 같았던 쿤스트하우스. 기괴한 외모 때문에 반대 의견이 많았던 이 미술관은 이제 지역민들에게 '친절한 외계인 friendly alien'이라 불리고 있다. 동서 화합이라는 도시의 해묵은 과제를 풀어주면서도 독특한 외관 덕분에 인근 유럽뿐 아니라 멀리 아시아에서 찾아오는 관광객들이 점점 늘고 있기 때문이다. 물론 지역민들이 함께 즐길 수 있는 다양한 양질의 현대미술 전시와 문화 이벤트, 교육 프로그램 덕이 가장 클 것이다.

도시의 역사적 · 사회적 맥락을 제대로 반영해 지어진 쿤스트하우스 그라츠는 21세기 공공문화기관의 기능과 역할이 어떠해야 하는지를 가장 잘 대변해주는 듯하다.

KUNSTHAUS GRAZ

그라츠 ■ 쿤스트하우스 그라츠

■ **찾아가는 길**

트램 4, 5번을 타고 Hauptplatz/Graz Congress에서 하차한 후
Murgasse, Südtiroler 광장 방향으로 도보
또는 트램 1, 3, 6, 7번을 타고 Südtiroler Platz/Kunsthaus에서
하차

—

■ **개관 시간**

화~일 오전 10시~오후 5시(토요일 오전 11시~밤 10시)
휴관일 매주 월요일, 12월 24~25일

—

■ **입장료**

일반 9€
7인 이상 단체 7€
학생 3€
가족권(성인 2명 + 14세 이하 어린이) 18€

—

■ **연락처**

Address Lendkai 1, 8020 Graz
Tel +43-316-8017-9200
Homepage https://www.museum-joanneum.at
E-mail kunsthausgraz@museum-joanneum.at

노이하우스

작은 시골에 실현된 신개념 미술관

리아우니히 미술관

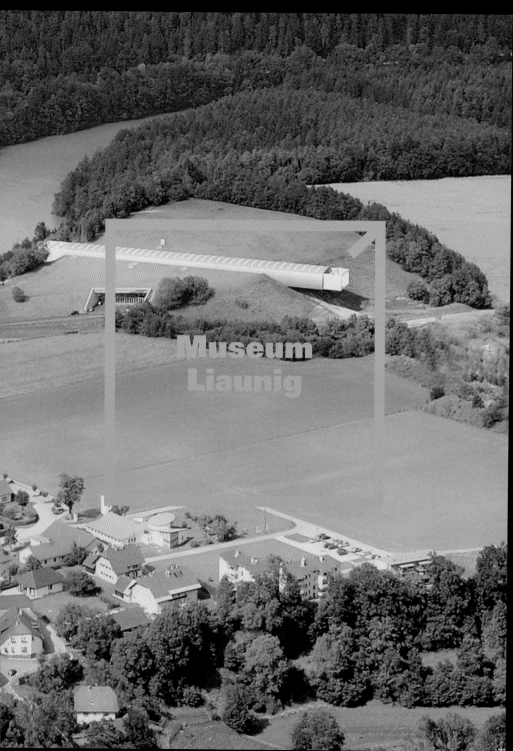

시골 마을에 지어진 미래주의 건축

얼마 전 텔레비전을 보다가 깜짝 놀랐다. 영국의 럭셔리 자동차 재규어 광고에 스티븐 호킹 박사가 출연했기 때문이다. 007 영화의 한 장면처럼 연출된 광고 속에서 영국의 스타 물리학자는 '휠체어를 탄 기계음 목소리의 괴짜 과학자' 역을 맡아 열연했다. 사실 내가 더 놀란 건 광고 촬영지가 아직 잘 알려지지 않은 오스트리아의 신생 미술관인 리아우니히 미술관Museum Liaunig이라는 점이었다.

오스트리아의 남쪽 카린티아 주 작은 시골 마을 산속에 위치한 리아우니히 미술관은 외관부터 눈길을 끈다. 차갑고 날렵한 느낌의 기다란 건물이 초록색 언덕배기에 파묻힌 채 지붕과 건물의 양 끝부분만 밖으로 돌출되어 있다. 현실에 존재하는 미술관이 아니라 공상과학 영화의 세트장이거나 가상 현실 속 건물 같다. 하늘에서 바라본 모습은 더 장관을 이룬다. 산과 강으로 둘러싸인 한적한 전원 마을의 언덕 위에 비상착륙 했다가 그 자리에 남겨진 기다란 우주선 같기도 하다. 울퉁불퉁한 주변 지형을 그대로 살린 이 독특한 미술관은 오스트리아의 건축 팀 '크베어크라프트Querkraft'가 설계했다.

이렇게 평범하고 작은 시골 마을에 미래주의 조각 같은 이런 독특한 미술관이 어떻게 들어서게 된 걸까? 리아우니

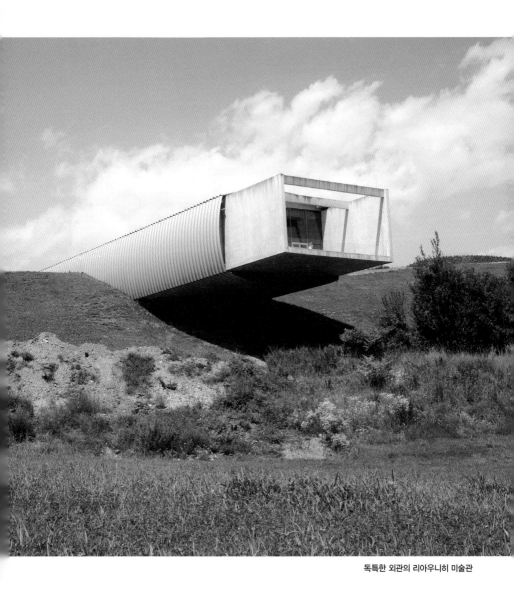

독특한 외관의 리아우니히 미술관

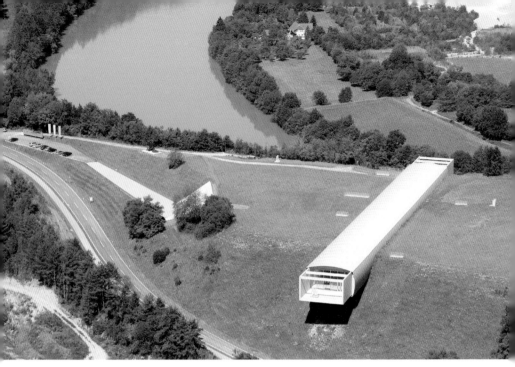

상공에서 바라본 리아우니히 미술관. 드라바 강이 바로 근처에 있다. © Museum Liaunig

히 미술관은 오스트리아의 사업가이자 미술품 컬렉터인 헤르베르트 리아우니
히Herbert W. Liaunig의 컬렉션을 보여주기 위해 2008년에 설립된 개인 미술관이
다. 빈 근교 클로스터노이부르크에 있는 에슬 컬렉션Sammlung Essl을 이은, 오
스트리아의 두 번째 사립 미술관이기도 하다.

오스트리아 최고 갑부 리스트 100위 안에 늘 오르는 부호이자 부동산, 건설,
제조업 등 다방면의 사업으로 크게 성공한 리아우니히는 자신이 40여 년간 수

집한 3,000여 점에 달하는 미술품을 보여줄 수 있는 이상적인 미술관을 늘 꿈꿔 왔다. 마땅한 미술관 부지를 찾지 못해 결국 자신이 살고 있는 노이하우스 성 근처 언덕에 짓기로 결정하고 2004년 미술관 설계 국제 공모를 실시했다. 공모 결과 프랑스 출신의 오딜 데크Odile Decq가 당선되었으나 건축 비용과 운영 비용을 책임지기로 했던 주정부의 계획이 무산되면서 미술관 설립 계획도 접어야 했다. 하지만 리아우니히는 정부 도움 없이 최소한의 비용을 들여서라도 미술관을 짓겠다는 각오로 2006년 2차로 오스트리아 내에서 설계 공모를 실시했고, 이때 건축 팀 크베어크라프트가 당선되었다.

그들의 설계안은 2009년 시카고에서 열린 '세계 건축 어워드International Architecture Awards'에서 최고 설계상을 거머쥐는 영광을 안았다. 주변 환경을 훼손하지 않고 수려한 자연을 오히려 내부로 끌어들이면서 건축과 소장품과의 완벽한 조화를 꾀한 리아우니히 미술관은 2011년 '오스트리아 미술관 상Austrian Museum Prize'도 수상하면서 뮤제오그래피museography를 성공적으로 실현한 미술관이라는 극찬을 들었다. 뮤제오그래피란 미술관 건축의 내 · 외부를 전시 작품과 조화를 이루도록 해 미술관 전체가 하나의 작품이 되도록 하는 것을 말한다.

이곳은 같은 규모의 미술관 건축 중에서는 최저 비용에 해당하는 124억 원으로 지어졌는데, 이는 건축주와 건축가가 깊이 고민한 결과이기도 하다. 전체 공간의 95퍼센트를 지하에 묻는 방법으로 건설 비용과 에너지 절감 효과까지 노린 획기적인 건축 공법을 시도했던 것이다. 2008년 초기 설계안이 온전히 반영되지 못한 채 개관한 리아우니히 미술관은 2012년 조각 수장고를 추가

로 지었고, 2014년에는 아예 1년간 문을 닫고 대대적인 증축 공사를 실시한 후 2015년 봄에 화려하게 재개관했다. 2006년의 설계안이 온전히 실현되는 데에 꼬박 9년이 걸린 셈이다.

리아우니히 미술관을 가다

2015년 여름, 오스트리아 여행길에 무작정 노이스로 향했다. 사진으로만 봤던 리아우니히 미술관의 그 특이한 모습을 눈으로 꼭 확인하고 싶어서였다. 초록의 대자연 속에 조용히 파묻힌 은회색의 미술관 외관도 보고 싶었지만 땅속에 감춰진 내부 공간이 사실 더 궁금했다. 차가 미술관 근처에 다다르자 미술관의 이름과 함께 전시 정보, 관람 시간 등이 적힌 커다란 은색 입간판이 우리 일행을 가장 먼저 반겨 주었다. 곧게 뻗은 진입로를 따라 30미터 정도를 걸었더니 드디어 미술관 내부로 입장할 수 있었다. 첫 방문인 데다 설립자와 건축가가 원했던 첫 설계안의 최종 완성본을 보게 된다고 생각하니 더욱 기대되고 설렜다. 예상했던 것처럼 건물 내부는 군더더기 없이 깔끔하고 세련된 현대미술관다운 모습으로 연출되어 있었다.

입구 오른쪽에는 흰색과 검은색 톤의 가구로 꾸며진 미술관 카페가, 왼쪽에는 ㄷ자 형태의 심플한 안내 데스크가 자리하고 있었다. 노출 콘크리트로 마감된 회색의 차갑고 세련된 내부는 바닥에 빨간 카펫으로 포인트를 주어 세련미와 생기를 더하고 있었다. 안내 데스크 뒤로는 이번 증축 공사를 통해 새로 생

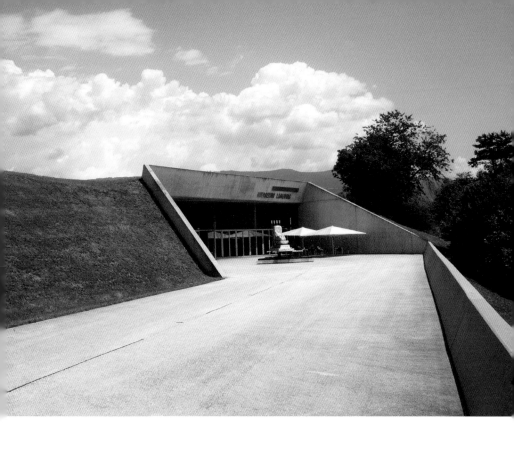

미술관 입구와 입간판

위 | 미술관 로비 아래 | 카페테리아

긴 서점을 겸한 아트숍과 기획전 공간이 있었다.

이 기획전 공간은 트라이앵글 모양 두 개를 합쳐 놓은 것 같아 하늘에서 보면 마치 모래시계를 연상시킨다. 날카로운 사선들이 겹쳐져 강한 인상을 주는 회색 콘크리트 천장은 자연광을 품은 차분한 흰색 벽과 묘한 조화를 이룬다. 내가 방문했을 때는 아일랜드 태생의 미국 추상화가 션 스컬리Sean Scully의 개인전이 열리고 있었다. 영국의 저명한 미술상인 '터너 상' 후보에도 두 번이나 올랐으며, 런던 테이트 미술관을 비롯해 뉴욕 현대미술관, 구겐하임 미술관 등 세계 유수의 미술관에서 전시를 한 국제적으로 인정받는 유명 작가다.

다시 로비로 나왔더니 안이 훤히 들여다보이는 수장고가 시선을 압도했다. '그림을 위한 와인 창고'라 불리는 이곳은 600제곱미터(약 180평) 정도의 대형

위 | 로비에 위치한 수장고

아래 | 〈현실〉 전에 소개된
마르타 융비르트의 작품

수장고로 그림과 조각 컬렉션을 보관하는 장소다. 전시실이 아닌 수장고를 이렇게 전면에 내세워 앞으로 이곳에서 만나게 될 작품들에 대한 호기심과 궁금증을 불러일으켰다. 유리로 마감된 수장고의 한쪽 벽에는 무릎을 꿇은 나체의 남자 조각상이 관람객을 향해 놓여 있었다. 티롤 출신의 오스트리아 조각가 발터 모로더Walter Moroder의 조각이었다. 의도적으로 배치한 것이 분명해 보였다. 미술관 직원은 설립자 리아우니히가 가장 좋아하는 조각상이라고 귀띔해 주었다.

일종의 프리뷰 역할을 하는 수장고를 지나면 비로소 건물의 핵심 축인 주 전시실이 나온다. 길이 160미터, 폭 15미터에 달하는 엄청나게 긴 전시실은 외부로 드러나는 유일한 부분이자 이곳을 찍은 수많은 사진 속 주인공이기도 하다.

2008년 개관전 때는 기하학적 추상, 옵아트, 사실주의 등 열 개 그룹의 전시를 이곳 주 전시실에서 한꺼번에 보여주었는데, 2015년 재개관 때는 〈현실 Wirklichkeiten〉이라는 제목으로 볼프강 헤르치히Wolfgang Herzig, 마르타 융비르트Martha Jungwirth, 프란츠 링엘Franz Ringel 등 사실주의를 기반으로 하는 오스트리아 현대미술 작가들을 집중적으로 소개하는 전시로 꾸며졌다. 가벽을 이용해 자유로운 연출이 가능한 긴 튜브 공간은 전형적인 화이트 큐브의 분위기였다. 자연광이 스며드는 테라스 창 덕분인지 땅속에 묻혀 있는 건물이라는 생각이 전혀 들지 않을 정도로 내부는 밝고 쾌적했다. 전시실 양쪽 끝에 있는 테라스 쪽으로 발길을 옮기면 눈앞에 펼쳐진 아름다운 전원 풍경에 절로 감탄사가 나왔다. 멀리 보이는 드라바 강과 조각공원의 모습도 압권이었다.

주 전시실 옆 그래픽 전시실에는 다양한 작가들의 드로잉과 건축 관련 스케치, 조각을 위한 밑그림 등이 전시되어 있었다. 건축적으로 주목을 받은 리아우니히

주변 풍경을 한눈에 조망할 수 있는 주 전시실 테라스

미술관이 앞으로 관심을 가지고 집중해서 키워 나가고자 하는 컬렉션 장르다.

시대와 장르, 상식을 뛰어넘는 미술관　　　　　　　～～～

리아우니히의 소장품 목록에는 오스카 코코슈카Oskar Kokoschka, 안톤 콜리히Anton Kolig, 안톤 마링거Anton Mahringer, 알프레드 비켄부르크Alfred Wicken-burg 같은 오스트리아 현대미술을 대표하는 작가들과 함께 로버트 마더웰Robert Motherwell, 토니 크랙, 앤서니 카로Anthony Caro와 같은 외국 유명 작가들도 포함되어 있다. 또한 아프리카 금속 공예니 유리 공예, 초상화 미니어처 등 다른 미술관에서는 보기 드문 독특한 장르의 컬렉션도 함께 볼 수 있는 매력이 있다. 2014년의 증축 공사로 인해 전시 공간이 기존보다 두 배 이상 커진 덕분에 가능해진 일이다.

브리기테 코반츠Brigitte Kowanz의 라이트 설치작품으로 꾸며진 긴 통로를 지나면 지하의 '아칸 골드Akan Gold' 전시실이 나온다. 이곳에서는 설립자가 모은 600여 점의 아프리카 금 공예품들을 상설 전시하고 있다. 주 전시장이 화이트 큐브 콘셉트로 지어졌다면 아칸 골드 전시실은 블랙 큐브 콘셉트다. 금 공예품 전시실 뒤에는 1500년에서 1850년 사이에 제작된 120여 점의 유리 공예작품을 보여주는 전시실이 위치해 있다. 유럽 유리 공예의 시초인 베네치아 무라노 유리 공예부터 유리의 역사를 대변하는 다양한 공예작품들을 상설 전시하는 방이다.

지하 전시장으로 향하는 통로. 브리키테 코반츠의 라이트 설치작품으로 꾸며졌다.

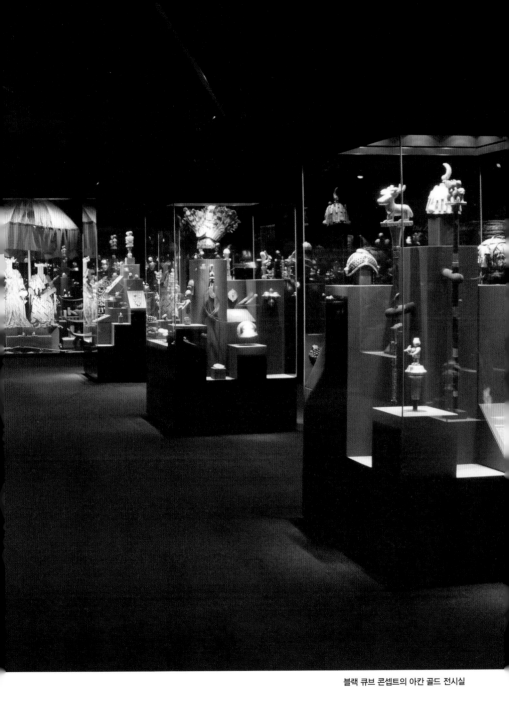

블랙 큐브 콘셉트의 아칸 골드 전시실

위 | 유리 공예 전시실

아래 | 초상화 미니어처 전시실

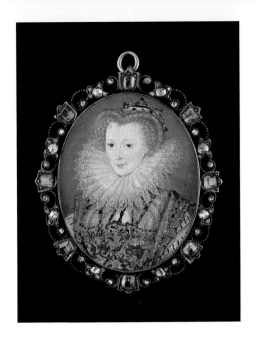

영국 궁정화가 힐리어드가 그린
엘리자베스 1세 여왕의 초상화 미니어처

　　유리 공예 전시실은 초상화 미니어처 전시실로 이어진다. 리아우니히가 수
집한 1590년에서 1890년 사이 유럽에서 제작된 초상화 미니어처 300여 점 중
100점이 상설 전시되어 있다. 오스트리아 마리아 테레지아 여왕의 막내딸이자
프랑스 루이 16세의 왕비였던 마리 앙투아네트나 영국 엘리자베스 1세 여왕과
같은 역사 속 인물의 초상화 미니어처를 볼 수 있다. 커 봐야 15~20센티미터
를 넘지 않는 미니어처 작품들을 보면 당시 초상화 미니어처리스트들의 뛰어
난 그림 실력에 입을 다물지 못한다.

　　유리 공예와 미니어처 전시실 사이의 복도는 에스터 스토커Esther Stocker가

판테온 신전을 닮은 조각 수장고

조각 수장고로 향하는 복도.
에스터 스토커가 디자인한
작품으로 꾸며졌다.

디자인한 작품이다. 이 통로는 이번 증축 공사를 통해 처음으로 일반 대중에게
공개된 조각 수장고로 연결된다. 둥글게 생긴 이 수장고는 천장까지 둥글게 뚫
려 있어 로마의 판테온 신전을 연상시킨다. 조각들은 천장에서 들어오는 빛을
받아 마치 그리스 · 로마의 조각 같은 신성한 아우라를 풍기는 것 같다.

이처럼 리아우니히 미술관은 작은 시골 마을에 실현된 거대한 건축 프로젝
트이면서 동시에 서구와 아프리카, 현대미술과 고전미술, 순수미술과 장식미
술이 시대와 지역, 장르를 뛰어넘어 만나고 소통하는 신개념의 미술관이다. 한

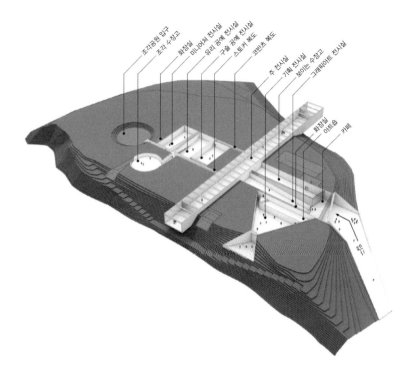

조각공원 입구
조각 수장고
화장실
미니어처 전시실
유리 공예 전시실
구슬 공예 전시실
스토커 복도
코린츠 복도
주 전시실
기획 전시실
보이는 수장고
그래파이트 전시실
화장실
아트숍
카페
입구

개인의 열정과 헌신이 없었다면 불가능했을 일이다. 설립자 리아우니히는 이 곳이 "소장품의 집을 짓고자 했던 나의 오랜 숙원을 풀어준 미술관"이라고 말 하지만 미술 감상과 함께 휴식과 명상, 새로운 경험까지 하고 싶은 나와 같은 미술관 여행자들의 소박한 소망도 함께 해결해 주어 그저 고맙기만 하다. 부자 의 과시욕이든 부의 사회 환원이든 이처럼 상식을 뛰어넘는 새로운 개념의 신 생 미술관이 더 많이 생겨났으면 좋겠다.

노이하우스 ■ 리아우니히 미술관

■ **찾아가는 길**
자동차 A2 고속도로를 타고 St. Andrä/264 출구로 나가 St. Paul/
Lavanttal과 Lavamünd를 경유
대중교통 블라이부르크 역에서 GO-MOBIL 이용

—

■ **개관 시간**
2017년 4월 30일~10월 29일(조각공원은 맑은 날씨에만 개방)
수~일 오전 10시~오후 6시
휴관일 매주 월·화요일

—

■ **입장료**
일반 14.50€(가이드 투어 포함 전체 전시) 5.50€(특별전)
학생 10.50€

—

■ **연락처**
Address Neuhaus 41, 9155 Neuhaus
Tel +43-4356-211-15
Homepage www.museumliaunig.at
E-mail office@museumliaunig.at

어른들을 위한 동화 같은 세상

로그너
바트 블루마우

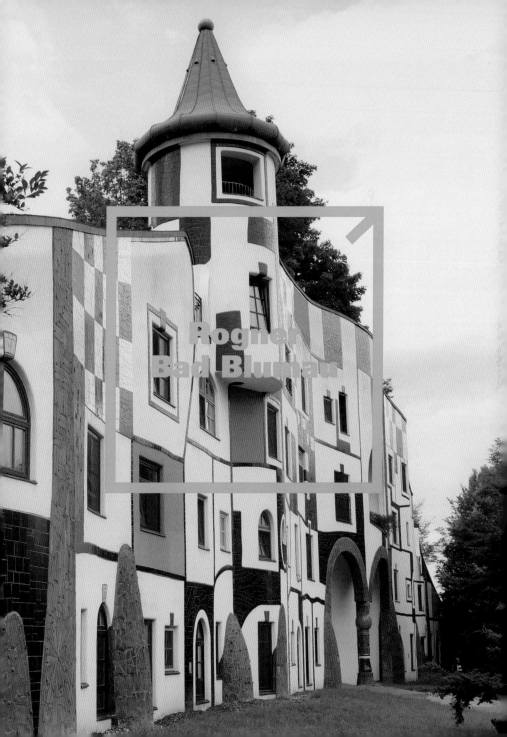

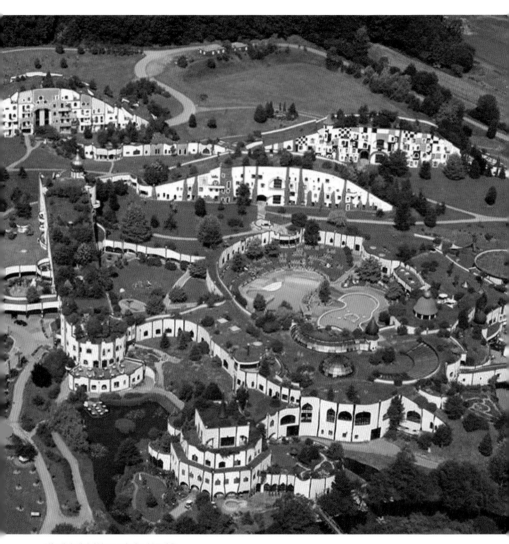

하늘에서 내려다본 로그너 바트 블루마우

친환경적이고 예술적인 온천 리조트

강추위가 이어지는 한겨울이 되면 온천 여행이 간절해진다. 온천으로 유명한 관광지는 세계 도처에 있지만 내가 꼽는 최고의 온천 리조트는 바로 로그너 바트 블루마우Rogner Bad Blumau다. 이곳은 여느 리조트와 달리 예술과 자연이 완벽하게 조화된, 세상 어디에도 없는 리지엄Resort+Museum이기 때문이다. 구불구불한 곡선으로 지은 호텔과 스파 온천, 초록의 자연으로 뒤덮인 지붕과 벽, 알록달록한 외벽, 황금색 돔을 얹은 숲속 궁전 같은 건물, 게다가 크기와 모양이 제각각인 330개의 기둥과 2,400개가 넘는 창문들. 마치 동화 속 마을 같은 신비하고도 아름다운 이곳은 오스트리아의 유명 화가이자 건축가인 프리덴슈라이히 훈데르트바서Friedensreich Hundertwasser가 디자인한 세상에 하나밖에 없는 예술적인 온천 리조트다. '지상에서 가장 아름다운 스파 리조트' '동화 속 궁전 같은 리조트' '스파 애호가의 성지' 등 이곳을 수식하는 말은 화려하기 그지없다. 영화 「반지의 제왕」에 등장하는 호빗 마을의 모티프가 되었던 곳이기도 하다.

바트 블루마우는 오스트리아 남부 스티리아 주에 있는 아주 작은 시골 마을이다. 가축을 키우고 농사를 짓던 평범한 시골 마을이 세계적인 온천 리조트 마을로 변신한 것은 1997년의 일이었다. 사업가였던 로버트 로그너가 설립하고 훈데르트바서가 디자인한 독특하고도 아름다운 '로그너 바트 블루마우 호텔 앤드 스파 리조트'가 문을 열면서부터 이 마을은 세계적인 온천 휴양지로 거듭났다. 본래 '블루마우'였던 마을 이름도 2001년 온천을 뜻하는 독일어 '바트Bad'

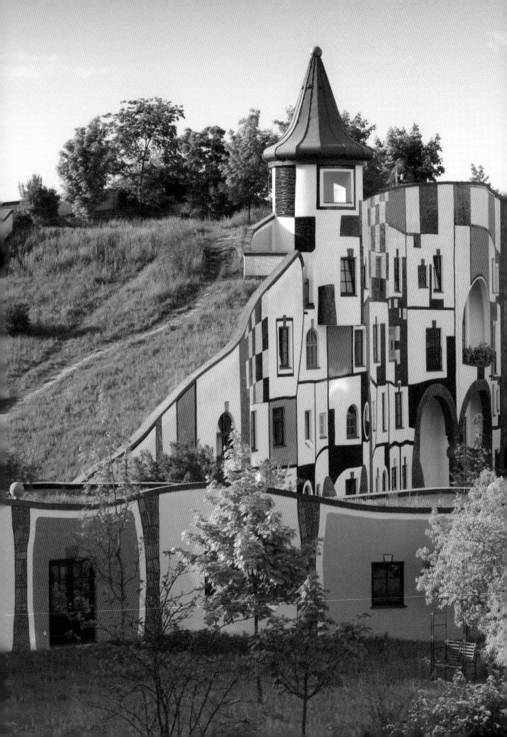

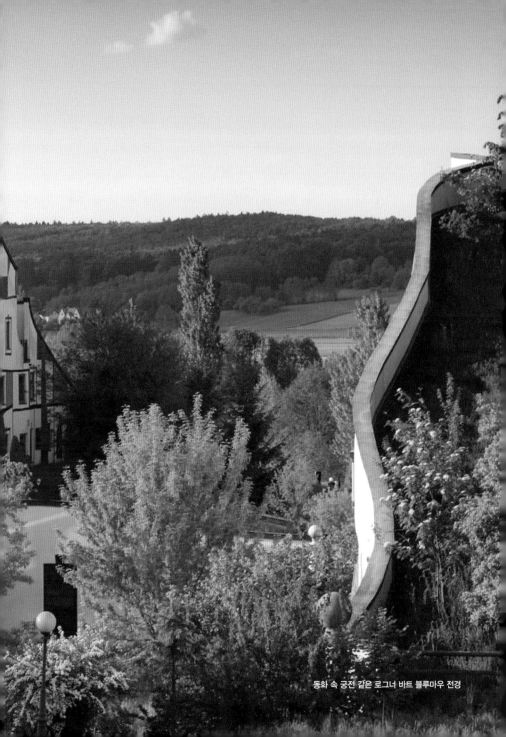

동화 속 궁전 같은 로그너 바트 블루마우 전경

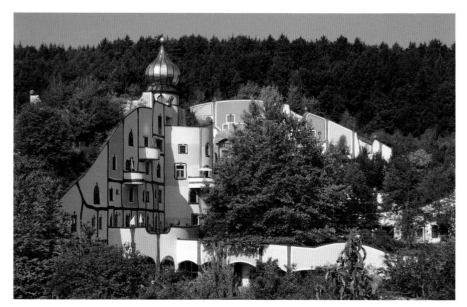

숲속 궁전 같은 슈탐하우스. 호텔 리셉션이 있는 건물이다.

가 덧붙으면서 공식적으로 '바트 블루마우'로 개명되었다. 리조트 하나가 수백 년간 써오던 마을의 이름까지도 바꾸어 놓은 것이다.

이 마을은 원래 온천지대는 아니었다. 1970년대 오스트리아의 석유·가스 시추 회사인 RAG사社는 가스와 석유를 캐기 위해 블루마우 마을에 시추공을 뚫었다. 그러나 지하 3,000미터에서 뿜어져 나온 것은 기대했던 가스나 석유가 아니라 섭씨 100도가 넘는 뜨거운 물이었다. RAG사는 콘크리트로 다시 시추 공을 막았다. 세월이 흐른 뒤, 호텔 리조트 사업가였던 로버트 로그너는 온천으

로의 개발 가능성을 확신하며 스티리아 주 정부를 설득해 다시 탐사 허가를 받아냈다. 탐사 결과 지하에서 샘솟는 물은 기대를 훨씬 뛰어넘는 양질의 미네랄 온천수였다. 그는 자연과 조화를 이룬 진정한 '힐링'을 위한 온천 리조트를 꿈꾸었고, 인간과 자연, 건축의 조화를 강조했던 생태주의 건축가 훈데르트바서를 만나면서 자신의 이상을 실현시켰다. 게다가 바트 블루마우는 단순히 예쁘기만 한 게 아니라 친환경적이다. 건물이 모두 녹화綠化돼 있어 여름에는 에어컨이 필요 없고, 겨울에는 온천수로 난방을 하기 때문에 난방기도 필요 없다.

1997년 문을 열자마자 로그너 바트 블루마우는 친환경적이면서도 예술적 감각이 뛰어난 독특한 건물로 세상의 이목을 집중시켰고, 스파 애호가들이 가장 가보고 싶어 하는 온천 리조트가 되었다.

로그너 바트 블루마우에 가다

지난여름, 가족과 함께 유럽 여행길에 묵었던 로그너 바트 블루마우에서의 추억은 아직도 잊을 수가 없다. 음악과 미술의 도시 빈을 거쳐 오스트리아 제2의 도시 그라츠까지 4일 동안 빠듯한 일정으로 수많은 미술관 순례를 하며 빼곡하게 일정을 채운 후 오스트리아에서의 마지막 일정은 무조건 바트 블루마우에서 보내기로 했다.

한적한 시골길을 내달려 도착한 바트 블루마우는 생각보다 규모가 커서 호텔 입구를 찾는 데 꽤 시간이 걸렸다. 이정표를 보고 겨우 찾아 들어간 입구는

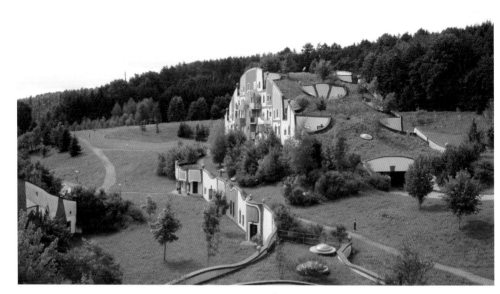

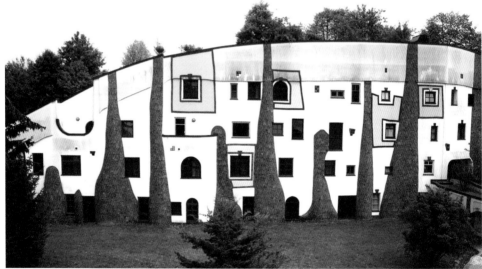

위 | '돌집'이라는 뜻의 슈타인 하우스

아래 | 블루마우 옛 농가 벽돌로 만든 치겔하우스

미로 같은 지하 주차장으로 바로 연결되어 있었다. 바트 블루마우에 처음 도착
했을 때 우리 가족은 모두 탄성을 지르고 말았다. 예상은 했지만 실제로 보니
그 감동은 배가되었다. 마치 동화 속 나라가 눈앞에 펼쳐진 것처럼 놀라움과
신비함 그 자체였다.

지하 주차장에 차를 세운 후 짐을 챙겨 들고 호텔 리셉션이 있는 슈탐하우스
Stammhaus 건물로 향했다. 46개의 객실과 호텔 행정실 등이 위치해 있는 이 건
물은 황금 돔으로 된 지붕 때문에 마치 숲속 궁전을 연상케 한다. 훈데르트바서
의 전형적인 건축 스타일인 황금 돔은 손님들에게 행운을 가져다준다고 한다.

호텔은 훈데르트바서의 예술적 감각을 보여주는 개성 넘치는 건물 여섯 동
으로 구성되었는데, 생긴 모양이나 마감재에 따라 재미난 이름들을 갖고 있다.
'벽돌집'이라는 뜻의 치겔하우스Ziegelhaus는 블루마우의 오래된 농장 건물 벽
돌로 건물 파사드를 장식해서 붙여진 이름이다. '돌집'이라는 뜻의 슈타인하우
스Steinhaus는 정면 파사드를 알록달록한 돌로 장식해서 붙은 이름이다. '예술의
집'이라는 뜻의 쿤스트하우스Kunsthaus는 빈에 있는 훈데르트바서의 박물관을
본떠 만든 건축물로 100개가 넘는 객실이 긴 복도를 따라 스파와 식당 등으로
바로 연결된다. '가늘게 째진 눈' 모양을 닮아 이름 붙여진 아우겐슐리츠호이저
Augenschlitzhauser는 부엌 딸린 아파트먼트 열세 채가 위치해 있어 가족 단위 손
님들에게 인기가 있고, '숲속 마당 집'이라는 뜻의 발트호프호이저Waldhofhäuser
는 이름 그대로 한적한 숲속의 집에서 여유롭고 평온한 휴식을 원하는 손님들
이 이용하는 빌라형 숙소다.

체크인을 하면 손목에 차는 열쇠를 투숙객 수에 맞춰 준다. 이 열쇠는 객실

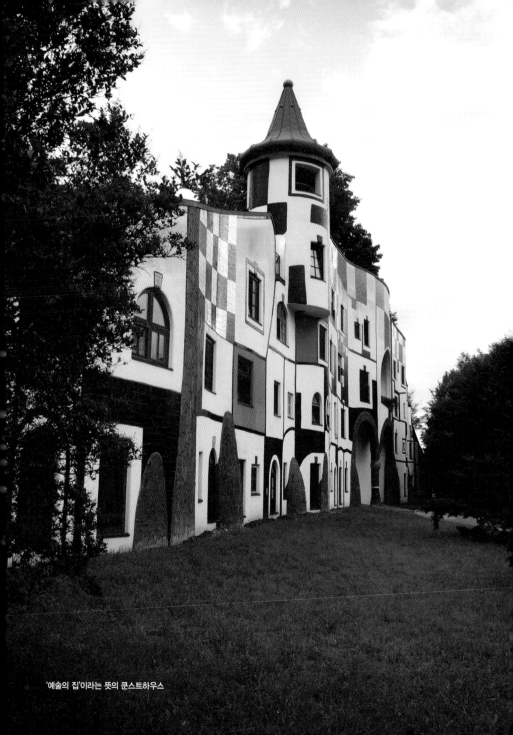

'예술의 집'이라는 뜻의 쿤스트하우스

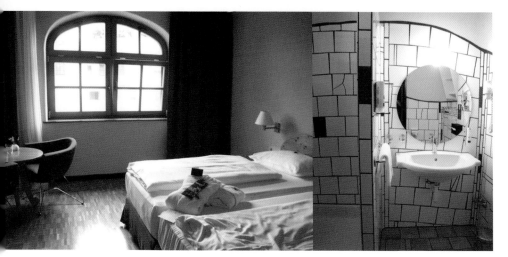

쿤스트하우스의 더블룸 훈데르트바서가 디자인한 객실 내 욕실

열쇠이자 스파 시설이나 식당을 이용할 때 투숙 여부를 확인하는 ID로도 사용된다. 영어가 완벽한 직원들은 하나같이 미소를 띤 얼굴로 상냥하게 응대했다. 로비 곳곳을 장식한 가구며 인테리어 디자인도 예사롭지 않았다. 구불구불한 바닥과 벽, 알록달록한 기둥들, 세련되면서도 안락한 의자들, 하트 모양의 촛대까지 편안하면서도 따뜻하고 행복한 기분이 들게 하는 장치들이었다. 우리 가족만 빼곤 주위 사람들이 모두 하얀 목욕 가운에 슬리퍼 차림으로 돌아다니고 있어서 다소 당황스럽기도 했다.

우리 가족이 머문 숙소는 쿤스트하우스 동이었다. '예술의 집'이라는 이름이 마음에 들어서 예약을 했던 곳이다. 그리 크지 않은 더블룸이었지만 정갈한 침대와 훈데르트바서의 그림이 걸린 액자, 형형색색의 타일로 장식된 욕실, 특히

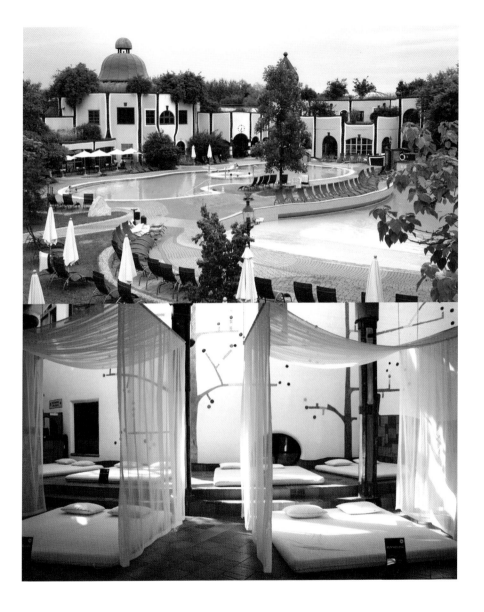

위 | 스파와 수영장

아래 | 수영장 곳곳에 놓인 테라피용 침대들

바깥으로 보이는 동화 속 궁전 같은 풍경이 압권이었다. 침대 위에 놓인 하얀색의 목욕 가운과 슬리퍼, 큰 수건 그리고 옷걸이에 걸린 커다란 에코백이 눈에 띄었다. 이 네 가지가 이곳에서 스파를 즐기는 데 필요한 용품들이었다. 에코백과 가운에는 방 호수가 적힌 배지가 달려 있었다. 이제야 밖에서 봤던 하얀 가운을 입고 돌아다니는 사람들의 정체를 알 수 있었다.

수영복 위에 편하게 걸친 하얀 목욕 가운과 하얀 슬리퍼가 이곳 투숙객들의 유니폼이었던 것이다. 모든 소지품과 수건은 가방에 넣어 들고 다니며 수시로 스파를 즐기면서 휴식을 취하다가 식당에도 다녀올 수 있었다. 스파나 물놀이를 하기 위해 이것저것 준비해야 할 것들이 많은 한국과는 참 많이 달랐다.

지상 낙원 같은 온천 리조트　～～～

호텔 투숙객들은 스파를 무료로 이용할 수 있다. 우리는 말로만 듣던 바트 블루마우에서의 온천욕을 체험하기 위해 바로 스파로 향했다. 쿤스트하우스뿐 아니라 모든 숙소 동들은 온천욕을 즐길 수 있는 스파와 사우나, 식당 등으로 지하 연결 통로를 따라 모두 이어지게 설계되어 있어 쉽게 접근할 수 있다. 지하 통로는 미로처럼 생겨서 처음에는 길을 잃고 헤매기 일쑤였지만 시간이 지나면서 금세 전체 공간과 길에 익숙해졌고, 나중에는 지름길까지 알게 되었다. 대형 워터월드는 실내외 수영장, 어린이 수영장, 파도 풀, 사우나 등으로 구성되어 있고, 한겨울에도 노천 온천을 즐길 수 있을 정도로 물이 따뜻하다. 미로

로그너 바트 블루마우

처럼 이어진 실내 수영장으로 들어서자 곳곳에 피워 놓은 아로마 향 덕분에 심신의 피로가 절로 녹는 듯했다. 또한 이곳에서 운영하는 음악과 향기 치료법, 다양한 방식과 재료의 마사지와 치료 요법, 미용 프로그램 등은 여성과 노년층 고객들에게 인기가 높다고 한다. 호텔 건물과 마찬가지로 스파와 수영장 시설들도 모두 예술작품 같았다. 건축 어디에서도 직선은 찾아볼 수 없고 모두 나선형이나 곡선으로 이루어져 있다. 알록달록 예쁜 색들의 향연은 실내 수영장과 사우나에까지 이어졌고, 심지어 쓰레기통이나 사우나 탈의실의 물품 보관함까지도 예술적이었다. 실내 수영장 곳곳에는 간이침대들이 놓여 있어 수영 후 편하게 쉴 수 있었다.

가장 놀라운 건 7월의 워터파크가 너무도 한산하고 여유롭다는 점이었다. 한국에서는 상상도 못할 일이다. 다양한 크기와 모양의 온천 수영장이 곳곳에 있었는데 어딜 가도 우리 가족만 오붓하게 물놀이를 할 수 있을 정도로 여유로웠다.

오후 내내 온천욕을 즐긴 후 허기가 질 무렵 식당가를 찾았다. 이곳에는 바와 레스토랑이 여덟 곳이 있는데, 그중 가장 큰 식당인 레벤스프로Lebensfroh ('삶의 기쁨'이라는 뜻)는 투숙객들에게 아침과 저녁 뷔페를 제공한다. 물론 식사비는 숙박료에 포함되어 있다.

뷔페식으로 제공되지만 친환경 식자재로 만든 신선하고도 특별한 요리들을 코스 요리로도 즐길 수 있다. 식자재에 대한 자부심이 얼마나 대단한지 요리 옆에는 그것을 만든 원재료를 함께 배치해 시각적으로도 이곳 음식에 무한한 신뢰를 느끼게 만들었다. 예를 들면 토마토 파스타 옆에는 이곳에서 재배하는 토마토를, 당근 주스 옆에는 당근을, 샐러드 옆에는 흙이 묻은 채소를 함께

이곳에서는 사우나 탈의실 보관함도, 쓰레기통도 예술이다.

구불구불한 곡선의 복도

크기도 모양도 제각각인 기둥과 창문

친환경 뷔페가 제공되는 레스토랑

놓아둔 것이다. 물에도 이곳에서 키우는 다양한 허브 식물들을 담아 두어 약이 되는 음식임을 강조하는 듯했다. 이곳에서 사용되는 친환경 식자재와 기념품들은 리조트 내의 스파이스Speis라는 숍에서 판매도 한다. 이곳 더블룸 가격은 한화로 약 25만 원 정도. 장기 여행자에겐 다소 부담스러운 숙박비지만 스파 이용과 호사스러운 아침, 저녁 뷔페까지 포함된 점을 감안하면 참 착한 가격이라는 생각이 절로 든다.

"세상에 직선은 없다"라고 말하며 인간과 자연, 건축의 조화를 꿈꾸고 이루었던 화가이자 생태주의 건축가 프리덴슈라이히 훈데르트바서. 그의 이름은 '고요하고 풍요로운 곳에 흐르는 100개의 강'이라는 뜻을 갖고 있다. 로그너 바트 블루마우야말로 세상에서 가장 고요하고 풍요로운 물이 샘솟는 지상 낙원 같은 리조트가 아닐까. 아마도 다음 유럽 여행길에도 우리 가족은 다시 이곳을 찾을 것 같다.

ROGNER BAD BLUMAU

바트 블루마우 ■ 로그너 바트 블루마우

■ 찾아가는 길
그라츠 역에서 기차를 타고 바트 블루마우 역에서 하차한 후 도보
로 2km

■ 입장료
숙박 1박 107.00€부터
온천 주중 일반 43€, 어린이 24€ / 주말 일반 52€, 어린이 29€

■ 연락처
Address Bad Blumau 100, 8283 Bad Blumau
Tel +43 (0)3383-5100-0
Homepage http://www.blumau.com
E-mail spa.blumau@rogner.com

06. 카셀

전위적이고 정치적인
100일간의 미술관

카셀 도쿠멘타

카셀 도쿠멘타의 주 전시장인 프리데리치아눔 미술관

잿더미에서 문화의 도시로

독일 중부에 위치한 도시 카셀은 5년마다 인구의 네 배가 넘는 '미술 관광객'들로 북새통을 이룬다. 세계 최고 권위의 현대미술 전시회인 '카셀 도쿠멘타'가 열리기 때문이다. 1955년 화가이자 카셀 예술대학 교수였던 아르놀트 보데Arnold Bode의 제안으로 창설된 카셀 도쿠멘타는 60여 년의 역사를 지닌 하나의 거대한 미술 브랜드로 자리 잡았다. 대중적 인지도로만 따지면 베니스 비엔날레를 따라갈 수 없겠지만 관람객 수는 오히려 카셀 도쿠멘타가 훨씬 많다. 가장 최근인 2015년 베니스 비엔날레는 50만 명의 관람객이 다녀갔고, 2012년 카셀 도쿠멘타는 90만 명 이상의 관람객을 유치했다.

도쿠멘타 시즌이 되면 카셀 도심 전체가 미술관으로 변신한다. 주 전시장인 프리데리치아눔 미술관Museum Fridericianum과 도쿠멘타 홀을 비롯해 노이에 갤러리, 인근 박물관과 궁전, 백화점, 공원, 심지어 낡은 기차역과 버려진 창고 건물들까지도 미술 전시장으로 변신하기 때문이다. 카셀 도쿠멘타는 6월부터 9월 사이 100일간 열리기 때문에 '100일간의 미술관'이라는 별명도 갖고 있다.

그런데 이런 초대형 국제 미술 행사가 왜 하필 카셀에서 열리게 된 걸까? 베를린, 뮌헨, 쾰른 같은 쟁쟁한 대도시들을 제쳐 두고 말이다. 뭔가 사연이 있는 게 분명해 보인다.

카셀 도쿠멘타

위 카셀 도쿠멘타 임시 전시장으로 사용되는
빌헬름스회헤 궁전

아래 오랑게리

제2차 세계대전 당시 연합군의 폭격으로 파괴된 카셀

독일 중부 헤센 주에 위치한 카셀은 인구 20만 명이 사는 조용한 중소 도시
다. 서쪽으로는 유네스코 세계유산으로 지정된 빌헬름스회헤 산상공원Bergpark
Wilhelmshöhe이 있고 동쪽으로는 풀다 강이 남북으로 흐른다. 16세기에 독일 최
초의 전망대 빌딩이 지어졌으며, 1604년 독일 최초의 극장인 오토노임Ottone-
um도 카셀에 지어졌다. 도쿠멘타 전시장으로 쓰이는 프리데리치아눔 미술관은
1779년에 완공된 것으로 유럽에서 가장 오래된 공공미술관 중 하나다. 19세기
초에는 그림 형제가 이 도시에 살면서 수많은 동화를 썼다. 1870년에는 나폴레
옹 3세가 포로로 빌헬름스회헤 궁전 감옥에 갇힌 역사도 갖고 있다.

여기까지만 해도 카셀은 독일의 여느 유서 깊은 도시들과 크게 달라 보이

카셀 도쿠멘타

지 않는다. 하지만 제2차 세계대전은 카셀의 역사와 운명을 완전히 바꾸어 놓았다. 카셀에는 문화적인 건물만 있었던 게 아니라 독일 제9관구 국군사령부가 있었고, 독일 최대의 군수회사 헨셸Henschel & Son의 공장도 있었다. 1810년에 설립된 이 회사는 타이거 탱크, 군용기, 무기, 기관차, 트럭, 버스, 항공기 등 주요 전쟁 무기와 운송 장비를 생산하는 거대 공장 단지를 갖추고 있었다. 제2차 세계대전 당시 카셀이 미·영 연합군의 표적이 된 건 너무도 당연한 일이었다. 1943년에 쏟아진 집중 폭격으로 도심 건물의 90퍼센트가 파괴되었고, 최소 1만 명이 사망하고 15만 명이 집을 잃었다. 폐허 그 자체였다. 1945년 미군이 집계한 카셀 인구는 겨우 5만 명에 불과했다. 전쟁은 23만 명이 살던 중소도시를 하루아침에 인구 5만의 소도시로 전락시켰다.

오늘날 카셀의 모습은 1950년대 이후에 재건된 것이다. 카셀 도쿠멘타는 전쟁으로 잿더미가 된 도시를 예술로 치유하고 부흥시키려는 정치적 의도에서 시작된 것이었다. 1955년 독일 연방정부가 주관하는 국제정원박람회Bundesgartenshau의 부속 행사로 열린 제1회 도쿠멘타는 13만 명의 관람객을 유치하며 다음 행사를 가능하게 하는 초석이 되었다.

기록하는 전시 〜〜〜

미술 전시회 명칭에는 대부분 '쇼show' 또는 '전시회exhibition' 등 '보여주다'라는 의미의 용어를 쓰거나 '비엔날레' '트리엔날레'처럼 행사 주기를 뜻하는 단

위 | 주 전시장으로 쓰이는 도쿠멘타 홀

아래 | 2012년 중국 작가 얀 레이의 회화 360점이 설치된 도쿠멘타 홀

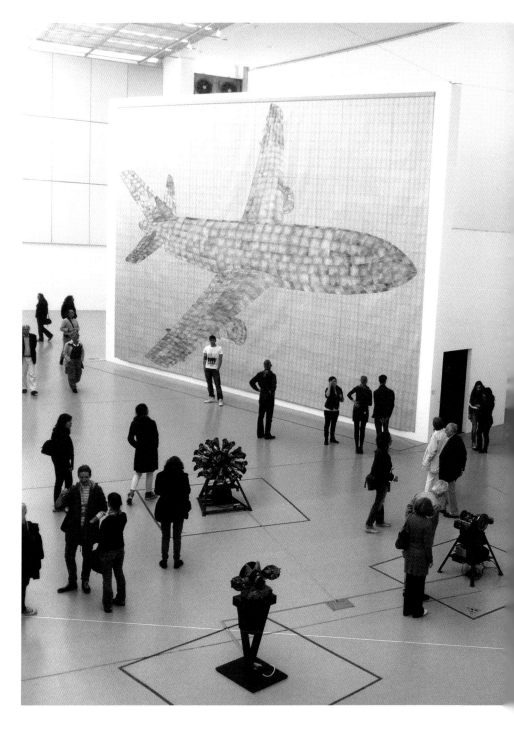

2012년
도쿠멘타 홀 전시 장면

어를 넣어 짓는다. 그래야 누구나 쉽게 이해할 수 있으니까. 그런데 카셀 도쿠멘타는 명칭부터 궁금증을 불러일으킨다. 왜 '도쿠멘타'일까? 도쿠멘타는 '교훈, 표본, 기록, 문서, 서류' 등을 뜻하는 라틴어 도쿠멘툼^{dŏcŭméntum}에서 유래한 말이다. 비슷한 뜻의 영어 도큐먼트^{document}의 어원이기도 하다. 도쿠멘툼은 다시 '연출하다, 가르치다'라는 뜻의 라틴어 '도세레^{docere}'와 '지성, 정신, 생각'을 뜻하는 '멘스^{mens}'로 나뉜다. 종합해 보면 도쿠멘타는 당대의 지성과 생각을 연출하고 가르치고 또한 문서로 기록한다는 뜻을 품고 있다. 미술과 전혀 관련이 없어 보인다. 고고학이나 문헌학 관련 전문 학술 행사를 연상시키는 이름 때문인지 여기선 왠지 관람이 아니라 생각하고 토론하고 공부해야 할 것 같은 부담감이 엄습해 온다. 백과사전을 방불케 하는 헤비급의 두꺼운 전시 도록은 이런 부담감을 세 배쯤 가중시킨다. 축제 분위기가 물씬 풍기는 이름의 바젤 아트페어, 베니스 비엔날레 등을 돌다가 카셀에만 오면 왠지 주눅 들고 긴장하게 되는 것도 이런 이유에서다.

도쿠멘타를 처음 제안하고 제1회 행사를 총 지휘한 아르놀트 보데 교수는 당대 지성을 가르치고 기록한다는 의미 때문에 도쿠멘타라는 이름을 선택했다고 한다. 그렇다면 카셀 도쿠멘타는 무엇을 기록하고자 했던 걸까? 바로 모던 아트다. 나치 시절 '퇴폐미술'로 낙인 찍혀 탄압을 받았던 모던 아트를 기록하기 위한 목적으로 기획된 것이다. 표현주의, 야수주의, 입체주의 등 당시 미술계에서 가장 전위적인 예술로 주목을 받았던 모던 아트는 1933년 나치가 정권을 잡기 시작하면서 '퇴폐미술'로 규정되어 많은 탄압을 받았다. 퇴폐미술가 목록에는 우리가 잘 아는 모딜리아니, 반 고흐, 피카소, 샤갈, 칸딘스키 등 미

카셀 도쿠멘타의 전시 도록들

술 교과서 단골 출연자들도 대거 포함되었다. 그중 루트비히 키르히너Ludwig Kirchner, 게오르게 그로스George Grosz, 오토 딕스Otto Dix 등 독일 표현주의 화가를 대표하는 이들이 가장 큰 고초를 겪었다.

나치가 자행한 퇴폐미술의 탄압은 1937년 뮌헨에서 열린 〈퇴폐미술〉 전에서 절정에 이르렀다. 나치는 대규모 퇴폐미술 전시회를 통해 작가 112명의 작품 1만7,000점을 소각 및 경매 처분하는 만행을 저질렀다. 많은 예술가들이 미국, 스위스 등지로 망명을 떠났고, 키르히너는 자신의 작품이 소각되고 독일 내 전시 금지 명령을 받자 남은 작품을 모두 불태우고 스스로 목숨을 끊었다. 그렇다고 히틀러가 모든 예술을 혐오하고 탄압한 것은 아니었다. 정권을 적극 옹호하고 동조하는 작가들에게는 그에 따른 혜택이 있었다. 건장한 독일 청년

동상으로 유명한 조각가 요제프 토라크Josef Thorak, 시대정신과 상관없이 아름다운 여성 누드화만 그렸던 제프 힐츠Sepp Hilz 등은 히틀리 정권의 비호를 받으며 작가로서 승승장구했다. 물론 지금 그들의 작품을 미술관에서 만나는 건 쉽지 않지만. 탄압의 손길은 미술학교에도 뻗쳤다. 바실리 칸딘스키Wassily Kandinsky, 파울 클레Paul Klee가 교수로 활동했던 바우하우스 역시 퇴폐미술의 온상지로 지목되어 폐교되었고, 학장까지 역임했던 건축가 미스 반데어로에Mies van der Rohe는 미국으로 망명을 떠나야 했다.

카셀 도쿠멘타는 나치 정권이 저지른 반인륜적 행위에 대한 반성과 자각에서 출발한 미술 행사다. 물론 그 목적은 달랐으나 카셀 도쿠멘타는 1937년 〈퇴폐미술〉 전 이후 18년 만에 독일에서 처음 열리는 대규모 모던 아트 전시회였다. 당대 아방가르드 미술을 대중에게 다시 선보여 정당한 평가를 받게 하고, 전쟁의 상처와 불행한 역사를 간직한 카셀을 예술을 통해 치유하고자 하는 목적으로 출발한 전시였다. 또한 전범 국가라는 이미지에서 하루빨리 탈피해 선진 문화 국가로의 새로운 도약을 시도하기 위한 최선의 선택이기도 했다.

1회 행사 때부터 도쿠멘타는 단순히 미술작품의 결과물을 전시하는 것에 그치지 않고 과정을 중시하고 기록하는 데 초점을 맞추어 왔다. 그 기록은 책이나 카탈로그, 잡지, 브로슈어 등 다양한 형태의 아카이브로 축적되었다. 아르놀트 보데가 1961년에 도서관 형태의 '도쿠멘타 아카이브'를 별도로 설립한 것도 같은 맥락에서다. 카셀 시 문화센터인 '문화의 집, 도크 4Kulturhaus Dock 4'에 설립된 이 아카이브는 2016년부터 도쿠멘타와 프리데리치아눔 미술관의 일부로 합병되었다. 매 행사 때마다 발표되는 혁신적인 디자인의 로고와 다양한 포

맷으로 발간되는 도쿠멘타 책자들도 이슈를 불러일으킨다. 백과사전 두께의 전시 안내 책자부터 잡지, 소책자, 작가 관련 텍스트북, 이미지와 영상 등 다양한 형식의 전시 관련 기록물들이 이곳에 차곡차곡 쌓여 또 다른 전시 아카이브의 역사를 만들어 가고 있다.

아는 만큼 보이는 도쿠멘타

운이 좋았던 건지 인연인 건지, 아니면 도쿠멘타 관람에 대한 내 의지가 너무 강했던 건지, 아무튼 나는 1997년부터 카셀 도쿠멘타 행사를 한 번도 빠지지 않고 관람해 왔다. 2017년 행사까지 포함하면 오로지 도쿠멘타 때문에 20년째 카셀을 방문하는 셈이다. 뭐든 첫 경험이 가장 강하고 오래 남듯, 1997년에 열린 제10회 카셀 도쿠멘타는 지금도 잊을 수가 없다.

베를린에서 미술사 공부를 막 시작하던 무렵이었다. 검은색 알파벳 소문자 d에 빨간색 대문자 X가 겹쳐진 광고 포스터가 베를린 시내 곳곳의 벽을 도배하고 있었다. 전혀 알아볼 수 없는 암호였다. 포스터 하단부에 작은 글씨로 적혀 있던 'documenta X'와 기간을 보고서야 행사 포스터라는 것을 알아챌 수 있었다. 그때까지만 해도 나는 '도쿠멘타'가 뭔지 잘 몰랐고, 끝에 붙은 'X'도 10회를 가리키는 넘버링 표기인 줄도 모르고 '엑스'라고 발음해 읽었다. 독일 친구가 카셀에서 열리는 중요한 미술 전시회라고 귀띔해 주지 않았다면 카셀에 가볼 엄두도 못 냈을 것이다. 전시와 연계된 매우 저렴한 기차표에 혹해서 콧바

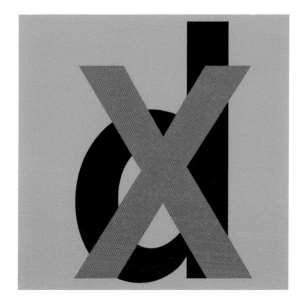

제10회 카셀 도쿠멘타 로고

람 쐬는 기분으로 카셀로 당일치기 여행을 떠났다. 그렇게 아무런 정보도 없이 찾은 카셀 도쿠멘타는 너무나 당황스럽고도 충격적이었다. 안내소에서 전시장 지도와 함께 간단한 전시 안내서를 받아 보곤 할 말을 잃었다. 지도에 표시된 수많은 전시 장소들을 찾아서 138명의 작품들을 봐야 한다는 사실을 인지하곤 눈앞이 깜깜했다. 내게 허락된 시간은 겨우 5시간 남짓이었다. 점심 포기, 휴식 포기, 부속 전시 포기. 이렇게 '3포'를 결정한 후 신발 끈을 단단히 묶고 가방도 어깨에 사선으로 바짝 조여 맨 후 전투적인 자세로 도쿠멘타 관람에 돌입했다.

그날 나는 도심 곳곳에 흩어져 있는 전시장을 찾아다니느라 엄청나게 다리품을 팔아야 했고, 긴 줄을 서서 마침내 만난 작품들이 해독 불가한 암호처럼 느껴져 자괴감에 빠져야 했으며, 전시장과 거리 곳곳에 설치된 가구나 잡동사니 같은 물건들이 작품인지 아닌지 헷갈려 한참을 고민해야 했다. 시각적 즐거움이나 미적 감동을 주는 작품은 거의 찾아볼 수 없었고 정치적이거나 난해하거나 너무도 실험적인 개념미술들이 많았다. 미술 전시회라기보다는 우리 사회가 겪고 있는 정치·사회·경제·문화 영역의 수많은 문제들과 담론들을 쏟아내는 공개 토론장 같은 느낌이었다. 기차 시간 때문에 주요 전시장 몇 군데만 들러 눈도장 찍듯이 작품을 보고 다녔는데도 금세 하루해가 졌다. 그제야 도쿠멘타가 당일치기로 관람 가능한 규모가 아니라는 것도 깨달았다.

유명 작가들의 작품을 보면서 기분 전환이나 할 요량으로 갔던 카셀 여행은 미술의 역할이 뭔지, 도대체 왜 이런 미술이 지금 여기에 전시되는지에 대한 의문을 품게 했고 내 머릿속을 한동안 복잡하게 만들었다. 10회 전시가 프랑스 큐레이터 카트린 다비드Catherine David가 여성 최초로 카셀 도쿠멘타의 감독이 되어 이끈 전시라는 것도, 참여 작가인 마르틴 키펜베르거Martin Kippenberger가 전시 오프닝 직전에 43세를 일기로 사망했다는 소식도, 많은 사람들로 붐비던 실제 돼지가 있던 구조물이 카르슈텐 휠러Carsten Höller와 로제마리 트로켈Rosemarie Trockel의 협업 작품 「돼지와 사람을 위한 집」(1997)이었다는 사실도 나중에 알게 되었다.

이 프랑스인 큐레이터는 현대의 글로벌 세계가 품고 있는 정치·경제·사회·문화의 주요 이슈들을 지적으로 접근해 풀어냈다는 호평과 그로 인해 너

무도 난해했다는 혹평을 동시에 받았다. 소문자 d에 큰 로마 숫자 X가 겹쳐 있는 포스터 역시 오자 표시 또는 도쿠멘타에 대한 부정이나 의문을 제기하는 표시로 읽혀 당시 많은 논란을 일으켰다고 한다. 포스터 로고를 전혀 못 알아보고 전시를 난해하게 생각했던 게 나만은 아니었던 것이다. 돌이켜 보면 어떤 선입견도 없이 카셀 도쿠멘타를 본 것도 소중한 경험이었다. 하지만 전시 주제나 감독, 주요 작가 정보 등에 대해 아는 만큼 이해와 감동도 커지는 건 확실하다.

예술과 정치의 경계를 허물다 ~~~

카셀 도쿠멘타가 처음부터 시대 담론을 제시하는 국제적인 현대미술전으로 인정받은 것은 아니었다. 제1회 행사는 나치 시절 퇴폐미술로 낙인 찍혀 전시가 금지되었던 모던 아트에 대한 일종의 회고전 성격이 강했다. 3회 때까지만 해도 유럽 작가 중심의 유럽 현대미술전 같은 양상이었고, 4회 때부터 비로소 유럽 이외의 작가들도 적극 수용하는 국제 미술전의 모양새를 갖추었다. 이때까지 도쿠멘타는 아르놀트 보데가 감독을 맡아 이끌었다.

도쿠멘타가 전위적인 실험성을 인정받고 대중에게도 널리 알려지게 된 것은 새로운 감독을 영입한 1972년 제5회 행사부터였다. 전설적인 큐레이터 하랄트 제만이 총감독을 맡은 '도쿠멘타 5'는 68혁명 이후 유럽에 불어닥친 새로운 변화를 적극적으로 수용한 가장 전위적이고, 정치적이며, 실험적인 전시회로 국제 미술계에 강한 존재감을 드러냈다. 반예술, 반문화 전위 운동을 자처한 플

럭서스Fluxus를 비롯해 아르테 포베라Arte Povera, 개념미술, 해프닝 등 당대 최고의 실험적이고 전위적인 미술들이 카셀로 대거 집결했다.

플럭서스 운동의 대표 작가인 요제프 보이스가 100일 동안 매일 전시장에서 강연과 토론을 펼쳤던 「100일 동안의 강연」(1972)도 이때 탄생한 것이다. 보이스는 프리데리치아눔 미술관 안에 '국민 투표를 통한 직접 민주주의를 위한 조직'(1971년 창립) 사무실을 열었다. 이는 의회 민주주의를 택하고 있는 독일의 기존 정치 시스템에 대한 불만의 표시이자 직접 선거를 통한 민주주의 실현을 주장하는 상당히 정치적인 '예술' 행위였다. 보이스는 도쿠멘타 기간 동안 매일 미술관으로 출근해 아침 10시부터 저녁 8시까지 '근무'했다. 그의 업무는 시민들을 대상으로 예술과 민주주의에 대해 강연하고 토론하고 대화하는 것이었다. 보이스는 미술관 안 사무실에서 하루 평균 800여 명의 방문객을 맞아 100일간 매일 10시간씩 강연과 토론을 진행했다. 지금 생각해 봐도 정말 대단한 열정과 실행 능력이 없으면 절대 실현 불가능한 작품이다. 또한 보이스의 행위를 정치적인 것으로 볼지 예술적 퍼포먼스로 해석해야 할지 판단하기도 쉽지 않다. 하지만 '과거 예술에 대한 거부' '삶과 예술의 조화'가 바로 플럭서스 운동이 기치로 내건 슬로건이었다. 새로운 예술은 늘 기존의 관념과 가치를 깨부수고 태어난다는 것을 보이스는 너무도 잘 알고 있었다. 카셀에서 보이스는 그 스스로 말하고 사유하고 토론하고 행동하는 살아 있는 조각이 되었다. 생전에 그가 늘 강조했던 '사회적 조각' 개념을 직접 증명해 보인 셈이다. 보이스는 카셀 도쿠멘타를 예술을 통해 시대 담론을 제시하는 실험적인 현대미술을 볼 수 있는 전시회로 각인시킨 일등 공신이었다.

위 | 카셀 곳곳에는 요제프 보이스가
심어 놓은 떡갈나무들이 잘 자라고 있다.

아래 | 요제프 보이스의
떡갈나무 심기 프로젝트

보이스는 예술과 삶의 일치를 평생 추구했던 적극적인 행동주의 예술가였다. 1960년대 말에는 조각의 개념을 정치 영역으로 확대시켜 독일 학생정당을 조직하고 동물을 위한 당을 창설하기도 했으며, 독일 최초의 환경 정당인 녹색당의 창립 발기인으로도 활동했다. 1976년 지방 선거 출마에 이어 1979년 녹색당 후보로 유럽 의회 선거에 출마한 이력도 있다. 물론 결과는 참패였다.

예술과 정치의 경계를 허물고 더 나은 세상을 만들고자 했던 보이스의 이상주의적 철학은 비록 정치 영역에서는 성공하지 못했지만 공공예술의 영역에서는 200퍼센트 실현되곤 했다. 1982년 보이스는 카셀 도쿠멘타에서 또 다른 실험을 감행했다. 1950년대에 시멘트와 콘크리트로 급히 재건된 도시 카셀에 7,000그루의 떡갈나무를 심는 프로젝트였다. 녹색당 당원이기도 했던 보이스는 전쟁의 상흔을 고스란히 간직한 카셀에 나무를 심어 이상적인 생태 도시를 만들고자 했다. 나무 심는 게 뭐 그리 대수일까 싶지만 한두 그루도 아니고 7,000그루나 되는 나무를, 그것도 현무암 기둥과 한 쌍으로 묶어 심는 일이었다. 이를 위해 나무와 돌을 구하고 자금 마련을 위해 모금 운동을 했으며 관련 행정 기관에 가서 일일이 허가를 받고 협상하는 등 풀어야 할 행정적·재정적·기술적 문제가 너무도 큰 거대 공공미술 프로젝트였다. 개인이 진행하기가 거의 불가능해 보였던 이 프로젝트는 1987년 제8회 도쿠멘타 때 보이스의 아들이 1년 전 사망한 아버지를 대신해 마지막 7,000번째 나무를 심으면서 5년 만에 완결되었다. 지금도 카셀 곳곳에는 보이스가 심어 놓은 떡갈나무들이 잘 자라고 있다. 폐허의 도시에 새로운 생명이 자라게 하는 일, 그 어려운 것을 해낸 보이스였다.

주세페 페노네의 「돌의 아이디어」

개발의 미명하에 훼손된 도시환경을 다시 자연의 상태로 되돌리고자 했던 보이스의 나무 심기 프로젝트는 큰 호응을 얻었고, 그의 사후에도 세계 여러 도시에서 진행되었다. 역사상 가장 친환경적인 예술 프로젝트라고도 할 수 있는 이 작품은 2012년 '도쿠멘타 13'에 선보인 이탈리아 작가 주세페 페노네Giuseppe Penone의 「돌의 아이디어Idee di Pietra」의 모티프가 되기도 했다. 청동과 강철로 만든 나무가 커다란 바위를 이고 있고 그 주위에 묘목을 심은 이 작품은 '붕괴와 재건'이라는 주제로 열린 '도쿠멘타 13'의 첫 작품으로 본 행사가 열리기 2년 전인 2010년에 카셀 중심가 카를스아우에Karlsaue 공원에 설치되었다.

도쿠멘타의 실험성과 정치성의 강도는 참여 작가뿐 아니라 행사를 진두지휘하는 감독에 따라서도 좌우된다. 도쿠멘타 역사상 최초로 비유럽권 출신이 감독을 맡았던 2002년 11회 행사는 카셀 도쿠멘타의 정치적·이론적 경향이 극에 달했던 사례로 손꼽힌다. 나이지리아 출신의 이론가이자 큐레이터인 오쿠이 엔위저는 다섯 개의 '플랫폼' 형식으로 전체 행사를 구성했다. 본전시에 앞서 빈, 베를린, 시리아, 라고스 등 카셀 이외의 지역에서 네 개의 플랫폼 전시가 먼저 열린 후 카셀에서 '플랫폼 5'를 이루는 구성이었다. 네 개의 플랫폼은 각각 〈미완의 민주주의〉〈진리의 실험―전환기의 정의, 진리 생산의 과정, 그리고 조정〉〈크레올리테와 크레올리제이션〉〈포위된―네 개의 아프리카 도시, 프리타운, 요하네스버그, 킨샤사, 라고스〉라는 주제로 진행되었다. 제목에서 감지되듯 오쿠이 엔위저 감독이 이끈 '도쿠멘타 11'은 지나치게 학술적이고 정치적으로 기운 전시였다는 비판과 유럽 중심주의에서 벗어난 진정한 글로벌 탈식민주의적 전시회였다는 긍정적인 평가를 함께 받았다.

실험미술의 산실, 불후의 명작이 탄생하는 곳

카셀 도쿠멘타는 전위적인 실험미술의 산실이기도 하지만 역사에 남을 불후의 명작이 탄생하는 장소이기도 하다. 1968년 '도쿠멘타 4'에서는 댄 플래빈 Dan Flavin이 공간 전체를 이용한 형광등 설치작업을 처음으로 선보이며 라이트 아트의 미래상을 보여주었고, 1977년 '도쿠멘타 6'에서는 프리데리치아눔 미술관을 중심으로 레이저 아트 쇼가 펼쳐졌다. 세 개의 레이저 빔이 카셀 주변의 역사적 건물들을 빛으로 연결시키며 도시의 새로운 밤풍경을 만들어냈다. 「레이저 환경Laser Environment」이라 명명된 이 작품은 독일 건축가이자 라이트 아티스트인 호르스트 바우만Horst H. Baumann이 작업한 것으로 영구적으로 설치

1977년 '도쿠멘타 6'에서 선보인 호르스트 바우만의 「레이저 환경」
© documenta und Museum Friedricianum gGmbH

카셀 도쿠멘타

된 세계 최초의 레이저 아트 작품이었다. 바우만은 백남준과의 협업으로 만든 작품 「비디오 레이저 환경」으로도 잘 알려져 있다.

2007년에는 카셀 도쿠멘타 역사상 최초로 큐레이터 커플이 공동 감독을 맡아 화제가 되었다. 베를린 출신의 큐레이터 로거 뷔르겔Roger M. Buergel과 루스 노악Ruth Noack이 바로 그들이다. 물론 이들은 '비공식적'인 공동 감독이었다. 카셀 도쿠멘타는 공동 감독 체제를 허락하지 않기 때문에 공식 예술감독은 뷔르겔이었고, 노악은 큐레이터로서 전시를 이끌었다. '형식의 이주'라는 주제로 펼쳐진 12회 행사는 119명의 작가가 초대되었는데 '이주'라는 주제어가 암시하듯 아프리카, 아시아, 동유럽 출신 작가들의 비율이 다른 행사 때보다 훨씬 높았다.

'도쿠멘타 12'에서 가장 주목을 받은 작가는 중국의 설치미술가이자 개념미술가인 아이웨이웨이였다. 그는 급격한 압축 성장 이면에 드러난 중국 사회의 어두운 면들을 포착해 보여주는 작가다. 인권운동가, 반체제 인사로도 잘 알려진 아이웨이웨이는 현대미술이라는 이름으로 카셀에서 엄청난 실험을 감행했다. 바로 중국인 1,001명을 독일 카셀로 20일간 이주시키는 「동화Fairytale」 프로젝트였다. 더군다나 그 대상은 가난한 농민, 대학생, 도시 노동자 등 태어나 단 한 번도 중국 땅을 벗어나 본 적이 없는 이들이었다. 여권은 물론 신분증, 심지어 호적도 없는 이들까지 포함된 1,001명의 중국인들이 동시에 자국을 떠나는 데 거쳐야 하는 행정적인 절차가 얼마나 지루하고 힘든 과정이었을지 상상하는 건 그리 어렵지 않다. 게다가 이 무모한 계획을 벌인 이는 다름 아닌 중국 정부에 '찍힌' 반체제 작가였고, 우리 돈으로 약 42억 원의 막대한 비용이 드는

「동화-1001개의 의자」. 2014년 영국 요크셔 조각공원 내 18세기에 지어진 교회에서 다시 선보였다.
Photo © Jonty Wilde

프로젝트이기도 했다.

이렇게 난생 처음 독일 땅을 밟은 1,001명의 중국인들은 예술의 일환으로 혹은 작가를 대신한 퍼포머로서 도쿠멘타 전시장과 카셀 시내를 돌아다니며 정말 '동화' 속 이야기 같은 20일을 보내고 돌아갔다. 아마도 역사상 최대 규모의 단체 관광객이었을 것이다. 아이웨이웨이는 청나라, 명나라 시대에 만들어진 (것으로 추정되는) 의자 1,001개를 도쿠멘타 전시장 곳곳에 놓아두었는데 이는 자신이 카셀로 초대한 중국 손님들을 상징했다.

카셀 도쿠멘타

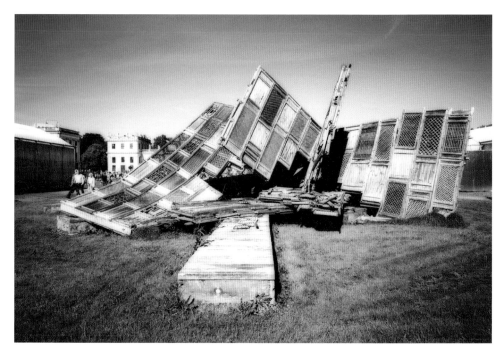

강풍에 무너진 아이웨이웨이의 야외 조각작품

아이웨이웨이는 중국의 오래된 가옥에서 떼온 문들을 이어 붙인 대형 조각도 야외에 설치했으나 개막 전날 강풍으로 작품이 무너져 버렸다. 하지만 그는 이것을 자연과의 공동 작품이라며 작품을 보수하지 않고 무너진 그대로 방치하는 대담함을 보여주기도 했다. 이 소식이 언론을 통해 알려지면서 아이웨이웨이의 작품은 그해 카셀 도쿠멘타에서 꼭 봐야 할 명작으로 손꼽히며 유명세를 톡톡히 치렀다.

아무리 카셀 도쿠멘타가 비서구권 작가들에게도 개방적이라고 하지만 한국 작가들에겐 유독 그 문턱이 높았다. 1977년 백남준과 이우환이 참가했으나 두 작가 모두 한국 국적이 아니었다. 각각 미국, 일본 국적의 작가로 참여했던 것이다. 2012년은 한국 미술계에 특별하고도 뜻 깊은 해였다. 55개국 150여 명의 작가들이 참여한 '도쿠멘타 13'에 문경원, 전준호, 양혜규, 이렇게 한국 작가 세 명이 동시에 초대를 받았기 때문이다. 그 전까지는 1992년에 참가한 육근병이 카셀 도쿠멘타에 초대받은 유일한 한국 작가였다. 육근병 이후 20년 만에 한국의 세 작가가 참가하게 된 것이다.

양혜규 작가는 그의 트레이드마크가 된 블라인드 설치작품을 카셀 중앙역 뒤편 화물역사에 설치했다. 「진입—탈과거 시제의 공학적 안무」라는 제목의 이 작품은 센서와 모터의 작동으로 블라인드들이 일정한 시간 간격을 두고 착착 각을 맞춰 닫혔다 열렸다 하는 일종의 키네틱 아트다. 낡은 역사 철로 위에 설치된 무채색 블라인드들의 딱딱한 집단 안무는 20세기에 세계 전역을 휩쓸었던 전체주의를 연상시키기도 한다. 양혜규는 이 작업을 통해 큰 호평을 받으며 그해 독일의 미술 전문지 『아트』가 선정한 '도쿠멘타 13 최고의 작가 10인'에 이름을 올렸다.

듀오로 활동하는 문경원, 전준호 작가는 「뉴스 프롬 노웨어News From Nowhere」를 1992년에 지어진 도쿠멘타 홀 지하에서 선보였다. 작품 제목은 19세기 영국 작가 윌리엄 모리스의 동명 소설에서 따왔다. 작가가 하룻밤 꿈속에서

카셀 중앙역에 전시된 양혜규의 블라인드 설치작품

보았던 이상적인 런던의 모습을 기록하듯 쓴 책이다. 문경원, 전준호의 「뉴스 프롬 노웨어」는 배우 이정재와 임수정이 출연한 영상작품 「세상의 저편」과 영상 관련 오브제로 구성된 설치작품 「공동의 진술」, 그리고 그 과정을 담은 단행본 『뉴스 프롬 노웨어News from Nowhere』로 구성된 실험적인 영상 프로젝트 작품이었다. 카셀에서 호평을 받았던 이들은 3년 후인 2015년 베니스 비엔날레 한국관 작가로도 선정되어 세계 주요 비엔날레의 단골 초대작가로 등극했다.

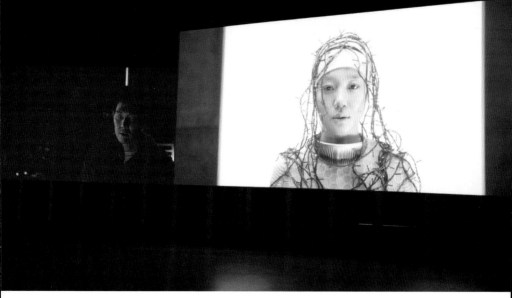

도쿠멘타 홀 지하에서 선보인 문경원과 전준호 듀오의 작품 「뉴스 프롬 노웨어」

'도쿠멘타 13'은 한국 작가들에게만 특별했던 행사는 아니었다. 여러모로 도쿠멘타의 새로운 역사를 쓴 해였다. 도쿠멘타 관람객은 꾸준히 증가해 왔지만 2012년에 처음으로 90만 명을 돌파하면서 그 위력을 과시했다. 75만 명의 관람객을 유치했던 2007년 그랜드 투어의 해보다도 15만 명이 더 다녀간 것이다. 카셀 도쿠멘타는 매 행사마다 '너무 정치적'인 전시라는 비판이 반복되었음에도 불구하고 꼭 봐야 하는 전시로 자리를 굳혔다. 총감독은 미국의 미술사학

카셀 도쿠멘타가 열리는 동안 임시 전시장으로 변신하는 노이에 갤러리(왼쪽)와 오토노임(오른쪽)

자이자 큐레이터인 캐롤린 크리스토프바카르기예프Carolyn Christov-Bakargiev가 맡았다. 도쿠멘타 역사상 두 번째 여성 감독인 그녀는 제2차 세계대전의 상처를 고스란히 간직한 카셀을 미리 답사한 후 '붕괴와 재건—예술을 통해 전쟁의 상처를 치유하다'라는 주제로 행사를 이끌었다. '플랫폼' 개념을 도입했던 11회 행사에서 한 발 더 나아가 아프가니스탄 카불, 이집트 카이로, 캐나다 밴프 등을 개최지에 포함시켰고 도쿠멘타 행사도 이들 외부 도시에서 동시다발적으로 여는 형식을 취했다.

'도쿠멘타 13'은 도쿠멘타 역사상 가장 많은 장소에서 열린 행사라는 기록도 세웠다. 전통적인 도쿠멘타 장소인 프리데리치아눔 미술관과 도쿠멘타 홀, 노이에 갤러리 이외에도 인근 박물관과 공원, 쇼핑센터와 기차역까지 전시 장소가 확대되었다. 규모가 방대해지자 하루 이틀 만에 볼 수 있는 전시가 아니라

노이에 갤러리에 전시된 요제프 보이스의 1969년 작품 「더 팩(The Pack)」

고 입소문이 나면서 그해 시즌권만 1만 2,500장이 팔려 나갔다. 유서 깊은 오토 노임 건물에 들어선 자연사박물관, 고전미술관인 오랑게리, 그림 형제 박물관 등 카셀의 유명 박물관들도 새로운 도쿠멘타 장소로 합류했다. 흥미로운 점은 이들 박물관이 본래 소장품을 그대로 둔 채 도쿠멘타 참여 작품들을 받아들인 것이다. 도쿠멘타의 이름을 단 실험적인 현대미술 작품들이 렘브란트 그림이나 백설공주 동화책, 혹은 동물 뼈다귀나 수족관 옆에 나란히 전시되어 관람객들에게 특별한 감상의 기회를 제공했다.

그뿐만 아니라 13회 도쿠멘타는 100일간 진행되는 도쿠멘타 행사와 함께 전 세계 100명의 지식인이 참여한 「100개의 노트, 100개의 생각100 Notes, 100 Thoughts」이라는 거대 출판 프로젝트를 선보여 주목을 빚었다. 시각예술가, 시인, 핵물리학자, 영화제작자, 작곡가, 철학자, 인문학자 등 다양한 분야에 종사하는 지식인들의 생각을 기록한 100권의 개별 책자 형태였다. 여기에 각각 500~700페이지에 달하는 백과사전 두께의 전시 관련 가이드북 두 권을 더 발간하면서 13회 행사는 다양한 생각과 담론을 '기록'하는 도쿠멘타의 정신에 가장 잘 부합한 전시라는 평가를 받았다. 다양한 시도와 실험을 선보이며 '도쿠멘타 13'을 성공적으로 이끌었던 캐롤린 크리스토프바카르기예프 감독은 그해 미술 전문지 『아트리뷰』가 선정한 '파워 100' 리스트에서 1위로 선정되었다.

2017년 '도쿠멘타 14'의 예술감독은 폴란드 출신 큐레이터 아담 심칙Adam Szymczyk이 맡았다. 실험미술의 산실인 쿤스트할레 바젤의 관장(2003~14)을 지냈고, 2008년 미국 큐레이터 엘레나 필리포비치Elena Filipovic와 함께 제5회 베를린 비엔날레를 공동 기획한 인물이다. '큐레이터계의 슈퍼스타'라 불리는

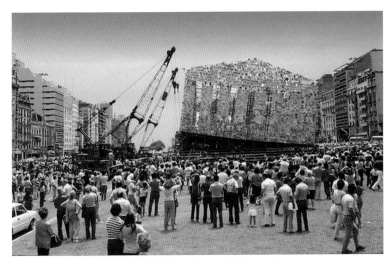

1983년 마르타 미누진이 부에노스아이레스에 설치한 「책의 파르테논」 Photo © Marta Minujin archive

심칙은 2016년 『아트리뷰』에서 선정한 '파워 100' 리스트에서 2위에 이름을 올리는 등 앞으로의 행보가 기대되는 큐레이터다. 실험정신과 모험심, 리서치와 작가들과의 긴밀한 협업을 중시해 왔던 심칙은 이번에도 큰 모험을 시도한다. 카셀 도쿠멘타 역사상 처음으로 카셀과 아테네 두 도시에서 전시를 열기 때문이다. 앞선 11회, 13회 도쿠멘타에서도 카셀 이외의 해외 도시들을 개최지에 포함시킨 사례는 있었다. 심포지엄, 전시, 영화제 등의 형식으로 본전시에 앞선 사전 전시였거나 본전시의 일부로 시도된 전시들이었다. 하지만 이번 14회 행사에서는 아테네가 '손님'으로 포함된 게 아니라 카셀과 동등한 위치에서 '주인'의 자격으로 도쿠멘타 행사를 공동 개최한다. 전시 주제는 '아테네로부터 배

우기Learning from Athens'로 정했다. 카셀의 프리드리히 광장에는 세계 도처에서 수집된 10만 권의 금서들로 만들어진 파르테논 신전이 세워질 예정이다. 아르헨티나 출신 마르타 미누진Marta Minujin의 작품으로 1983년 부에노스아이레스에서 선보였던 것과 비슷한 프로젝트다. 폭력이 존재하는 시대나 나라에는 언제나 정치적 검열이 있어 왔다. 소위 블랙리스트에 오른 작가들과 작품들은 박해와 금지의 대상이 된다. 권력을 쥔 소수의 정치적 취향이 작가를 비롯한 대다수 사람들의 사고와 아이디어, 표현의 자유를 침해하고 제한하는 가장 비인권적인 폭력이 바로 검열이다.

심칙 감독은 이번 도쿠멘타의 얼굴이기도 한「책의 파르테논The Parthenon of Books」이 오늘날에도 만연한 폭력과 범죄, 편협함에 항거하는 하나의 견본이라고 말한다. 유럽 미술의 뿌리이면서 동시에 유로존의 정치·경제·사회적 갈등의 상징이기도 한 그리스의 수도에서 열리는 도쿠멘타는 어떤 새로운 담론을 만들어낼지, 이번 행사가 도쿠멘타 역사에 어떤 새로운 페이지를 장식할지 세계 미술계의 이목이 집중되고 있다.

카셀 ▪ 카셀 도쿠멘타

▪ **전시 장소**
프리데리치아눔 미술관, 도쿠멘타 홀, 노이에 갤러리 등

▪ **찾아가는 길**
프리데리치아눔 미술관, 도쿠멘타 홀
S-bahn을 타고 프리드리히 광장에서 하차
노이에 갤러리
S-bahn을 타고 Rathaus에서 하차, 도보 6분

▪ **행사 기간**
도쿠멘타 14 2017년 6월 10일~9월 17일

▪ **개관 시간**
매일 오전 10시~ 저녁 8시

▪ **입장료**
1일권 일반 22€, 학생 15€
2일권 일반 38€, 학생 27€
시즌권 일반 100€, 학생 70€
가족권(성인 2명＋어린이 3명까지) 50€

▪ **연락처**
Address Friedrichsplatz 18, D-34117 Kassel
Tel +49-561-707-270
Homepage https://www.documenta.de
E-mail office@documenta.de

유럽의 숨은 진주
노이스의 홈브로이히 박물관 섬

카셀 도쿠멘타는 여느 국제 전시회보다도 이론적이고 정치적인 작품과 개념성
이 강조된 실험미술을 많이 선보이는 것으로 유명하다. 하루 동안 수백 점 이상
의 실험미술을 찾아다니며 받아들이고 이해하기엔 우리의 뇌와 가슴, 체력이 버
거운 것도 사실이다. 대형 미술관의 블록버스터 전시나 국제 비엔날레 급의 대
규모 미술 전시회에 녹초가 된 이들에게 추천하고 싶은 미술관이 있다. 바로 대
자연 속에서 휴식과 명상, 미술 감상을 동시에 즐길 수 있는 홈브로이히 박물관
섬이다. 이곳을 한 번 다녀온 사람들은 매번 독일 여행 때마다 찾을 정도로 중독
성 있는 미술관이기도 하다. 독일 뒤셀도르프에서 서쪽으로 10킬로미터 정도 떨
어진 작은 도시 노이스에 위치한 홈브로이히 박물관 섬Museum Insel Hombroich
은 독일인들에게조차도 잘 알려지지 않은 숨은 미술관이지만 전문가들 사이에
서는 최고로 손꼽힌다. 이곳은 넓고 푸른 초원 위에 띄엄띄엄 들어선 조각품 같
은 미술관 건물들을 하나씩 천천히 걸으면서 발견하고 자연 속에서 미술과 조용
한 대화를 나눌 수 있는 곳이다. 미국의 미술 전문지 『아트뉴스』가 2004년 '세계
의 숨겨진 미술관 톱 10'을 발표하면서 '유럽의 숨은 진주'라며 극찬했던 곳이기
도 하다.

사실 홈브로이히 박물관 섬은 바다 위에 떠 있는 섬이 아니라 라인−에어프
트 강으로 둘러싸인 섬처럼 생긴 천연 생태공원으로 옛 나토의 로켓 발사 기지

홈브로이히 박물관 섬 전경

와 군용 기지가 인접해 있어서 개발이 제한되어 있던 부지였다. 1982년 뒤셀도르프 지역의 부동산 개발업자이자 미술품 컬렉터였던 카를 하인리히 뮐러Karl Heinrich Müller는 이 한적한 땅을 매입해 자연과 미술이 어우러진 이상적인 미술관 섬을 설립하고, 그가 수십 년간 수집했던 작품들로 미술관 컬렉션의 토대를 세웠다. 한 미술 애호가의 열정으로 설립되었지만 이곳은 결코 개인 미술관이 아닌 공공 미술관으로 소유권과 운영은 노이스 시와 홈브로이히 재단이 맡고 있다.

비슷하지만 개성 있는 건축물 열다섯 채가 넓은 초원 위에 적당한 거리를 유지하고 서 있는데 그중 열한 채의 건물은 독일 조각가 에르빈 헤리히Erwin He-

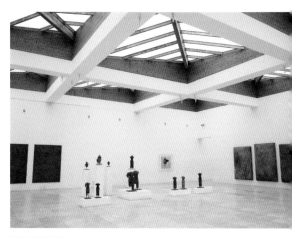

탑 갤러리 출입문　　　　미로 갤러리 내부

erich가 디자인했다. 건축가가 아닌 조각가가 '걸어 들어가는 조각'의 개념으로 만든 건물들이라 멀리서 보면 미니멀한 조각품 같다는 인상을 준다. 개성을 살린 각각의 독립된 갤러리 건물들은 저마다의 이름을 갖고 있다. 투박한 탑처럼 생긴 '탑 갤러리'에서부터 뒤셀도르프에서 활동한 예술가 노르베르트 타도이스 Norbert Tadeusz의 대형 작품이 걸린 '타도이스 파빌리온', 에르빈 헤리히의 미니멀한 조각작품이 놓여 있는 '호에 갤러리', 주요 소장품이 전시된 '열두 개의 방이 있는 집', 고대 크메르 조각들이 전시된 '오랑게리', 요제프 보이스의 제자였던 아나톨 헤르츠펠트Anatol Herzfeld의 작품이 전시된 '아나톨 헤르츠펠트 아틀리에', 그라우브너의 아틀리에이자 전시장으로 쓰이는 '그라우브너 파빌리온', 미로 형태의 대형 전시장인 '미로', 달팽이 모양으로 생긴 전시장인 '달팽이' 등 갤러리의 형태나 기능에 따라 이름을 붙이거나 작가의 이름을 붙이는 등 각각 재미있고도

미술관 카페테리아

인상적인 이름들을 지어놓았다. 하지만 특이하게도 이곳에는 전시에 관련된 어떠한 설명서나 작품 명제표를 붙여 두지 않아 관람객들은 누구의 작품인지, 어떤 의도로 전시를 했는지 알기 쉽지 않다. 이는 동양미술과 서양미술, 고미술과 현대미술에 대한 아무런 편견이나 구분 없이 관람객들이 그저 자연 속에서 작품 자체를 감상하기를 바라는 미술관 측의 의도를 반영한 것이다. 아울러 전시장을 지키는 안내원이나 지킴이가 없어 마음 편히 작품을 감상할 수 있고 원하면 사진도 실컷 찍을 수 있다. 다른 미술관에서는 결코 상상할 수 없는 관람자의 자유와 권리를 이곳에서는 맘껏 누리고 행사할 수 있는 것이다.

그렇다고 이곳에 전시된 소장품들이 결코 방치해도 좋을 만큼 싸구려이거나 미술관 측이 소장품 관리에 소홀한 것은 절대 아니다. 렘브란트를 비롯해 세잔, 클림트, 이브 클랭Yves Klein, 엘스워스 켈리Ellsworth Kelly 등 서구 유명 화가들의 작품에서부터 중국, 아프리카, 멕시코, 고대 크메르 조각까지 시대와 역사, 국적을 초월하는 중요한 작품들을 미술관 곳곳에서 만날 수 있다. 미술관 측은 작품 설명서나 안내인이 오히려 관람자들의 사색과 진정한 미술 감상에 방해가 될 수 있다고 판단했을 것이다. 이곳을 찾는 관람객들을 귀중한 손님으로 여기고 대자연 속에서 미술과 조우하고 사색할 수 있도록 한 미술관의 배려라고 생각된다.

초원 속에 흩어져 있는 전시장을 찾아 산책로를 따라 걷다 보면 예쁜 정원이

나 연못, 소박한 나무 다리 등을 자연스레 만나게 되는데, 이는 독일 출신의 환경 건축가 베른하르트 코르테Bernhard Korte가 설계한 것이다. 주변 경관과 잘 어울리는 돌이나 철재, 나무로 만들어진 야외 조각들은 이곳의 또 다른 별미다. 미술관 산책의 마지막 코스는 유기농 카페테리아로, 이 지역 농촌에서 생산된 무공해의 신선한 과일과 유기농 음식들이 제공된다. 여러 종류의 잡곡 빵과 잼, 푸딩, 감자 요리, 삶은 달걀, 과일, 음료 등 그야말로 독일산 웰빙 음식들을 실컷 맛볼 수 있다. 뷔페식이며 미술관 입장객에게 무료로 제공된다는 게 가장 큰 매력일 것이다.

■ **찾아가는 길**
뒤셀도르프에서 기차 S11을 타고 Neuss Süd역에서 하차, Neuss Süd 버스 정류장에서 869 또는 877번 버스 이용

■ **개관 시간**
4월 1일~10월 31일 오전 10시~저녁 7시 **11월 1일~3월 31일** 오전 10시~오후 5시

■ **입장료**
일반 15€ **학생** 7€ **6세 미만 어린이 무료**

■ **연락처**
Address Minkel 2, 41472 Neuss-Holzheim **Tel** +49-2182/887-4000
Homepage http://www.inselhombroich.de **E-mail** museum@inselhombroich.de

안도 다다오의 건축 예술
랑엔 재단

홈브로이히 박물관 섬에서 큰 대로변을 가로질러 15분 정도 걸어가면 제2의 홈
브로이히 박물관 섬인 로켓 기지가 나온다. 최초 설립자인 뮐러가 더 많은 예술
가들에게 창작 스튜디오와 주거 공간을 제공하기 위해 1994년 나토의 옛 로켓
발사 기지와 군용 기지를 사들여 만든 곳으로 아직까지 공사가 진행되고 있다.
예전에 군수품 창고로 쓰이던 공간은 콘서트 홀로 개조되었고 옛 로켓 발사 기지
의 특성 때문인지 과학 연구소도 들어와 활발히 활동하고 있다.

　이곳에서 가장 주목을 받는 건물은 일본 출신의 세계적 건축가인 안도 다다오
가 설계한 랑엔 재단Langen Foundation 미술관이다. 2004년에 개관한 이곳은 유
리와 노출 콘크리트로 된 기다란 직사각형 건물에 같은 재질로 된 입방체 건물이
45도 각도로 박혀 있는, 단순하면서도 독특한 구조로 되어 있다. 아치형의 잔잔
한 인공 호수로 둘러싸여 있는 미술관 건물은 물 위에 떠 있는 보석 상자처럼 신
비롭고 아름다워 보인다. 네모난 콘크리트 구조물을 투명한 유리가 외부에서 감
싼 형태로, 건물 안에서도 외부의 초원이나 호수를 감상할 수 있다.

　외부에서 봤을 때 미술관은 미니멀한 단층으로 보이지만 사실 내부는 3층으
로 되어 있다. 6미터가 넘는 건물 아랫부분이 지하 깊숙이 박혀 있고 지상 3미터
만 지상으로 고개를 내밀고 있기 때문에 실제 내부로 들어가 보지 않고서는 9미
터가 넘는 건물의 높이를 결코 실감할 수 없다. 아울러 완만한 경사로 내부 층

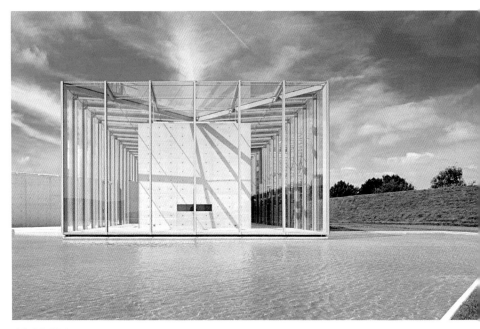

랑엔 재단 미술관 © Langen Foundation

계를 대신한 점, 외부의 자연광을 최대한 내부로 끌어들인 점 등 보이는 곳보다
보이지 않는 곳에 대한 건축가의 섬세한 배려가 돋보이는 건축이다. 이곳의 소
장품은 빅토르와 마리안네 랑엔Victor and Marianne Langen 부부가 수집한 일본
미술품 500여 점과 20세기 서구 현대미술품 300여 점으로 이루어져 있다. 특히
12세기에서 19세기까지 아우르는 방대한 일본 미술품은 유럽에서 보기 드문 독
보적인 일본 미술 컬렉션으로 눈여겨볼 만하다.

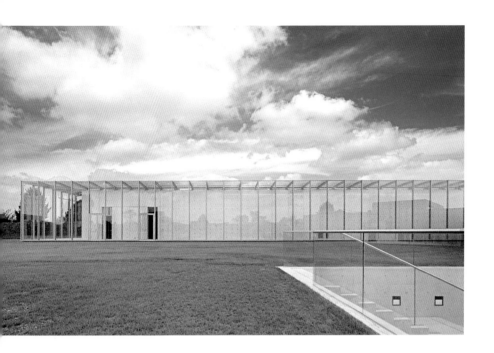

■ 찾아가는 길

홈브로이히 박물관 섬에서 도보로 15분

■ 개관 시간

오전 10시~오후 6시(2017년 3월 24일까지 휴관)

■ 입장료

일반 8€ 학생 5€ 가족권(성인 2인을 포함한 4~6인) 19€ 12인 이상 단체 6€

■ 연락처

Address Raketenstation Hombroich 1, 41472 Neuss **Tel** +49-2182/5701-15
Homepage http://www.langenfoundation.de **E-mail** info@langenfoundation.de

독일 현대미술을 이끄는 K군단
K20과 K21

독일 현대미술의 도시로 지금은 베를린이 가장 주목을 받고 있지만 전통적 의미에서 독일 현대미술의 산실은 뒤셀도르프였다. 특히 뒤셀도르프 쿤스트아카데미는 요제프 보이스, 안젤름 키퍼Anselm Kiefer, 게르하르트 리히터, 지그마르 폴케 등 현대미술 거장들을 배출한 독일 최고의 미술 명문이다. 거기에 토마스 루프Thomas Ruff, 안드레아스 구르스키Andreas Gursky, 칸디다 회퍼 등 베허 학파로 불리는 사진 작가들까지 죄다 이곳에서 수학했다. 현대미술의 도시 뒤셀도르프에 위치한 K20과 K21은 독일 노르트라인−베스트팔렌 주 정부의 소장품을 소개하는 주립미술관이다. 정확한 명칭은 쿤스트잠룽 노르트라인−베스트팔렌 Kunstsammlung Nordrhein-Westphalen(이하 쿤스트잠룽)인데, 이름이 워낙 길어서 K20, K21로 불린다. 쿤스트잠룽은 영어로는 '아트 컬렉션', 우리말로는 '미술 소장품'이라는 뜻이고, K는 미술이라는 뜻의 독일어 쿤스트Kunst의 앞글자다. 그러니까 K20은 20세기 미술을 보여주는 곳이고, K21은 21세기 미술, 즉 동시대 미술을 보여주는 미술관이다.

'비밀의 국립 갤러리'라는 별명을 가진 이곳의 소장품 목록은 독일인들이 국가 기밀로 부치고 싶어 할 만큼 최고 수준을 자랑한다. 독일 표현주의를 대변하는 루트비히 키르히너부터 파블로 피카소, 바실리 칸딘스키, 잭슨 폴록, 앤디 워홀, 요제프 보이스, 게르하르트 리히터, 카타리나 프리치, 토마스 쉬테Thomas

검은색 화강암 파사드가 인상적인 K20의 외관

Schütte 등 미술관 이름처럼 20세기와 21세기를 대표하는 서구 작가들의 작품을
총망라하고 있다. 특히 20세기 유럽 모던 아트와 1945년 이후 미국 현대미술 컬
렉션의 토대는 이미 1960년대에 완성된 것으로, 당시 수준 높은 모던 아트 컬렉
션을 구축한 유일한 독일 미술관이었다.

1986년에 개관한 K20은 뒤셀도르프 시내 중심가 그라베 광장에 위치해 있다.
곡선으로 된 검은색 화강암 파사드는 K20의 상징이기도 하다. 내부는 깔끔하고
세련된 분위기의 전형적인 화이트 큐브 미술관이다. 미술관 1층에는 기획 전시
실과 서점 등이 있고, 2층과 3층은 쿤스트잠룽의 소장품들을 볼 수 있는 상설 전

시실이 위치해 있다. 층고가 높은 2층 전시실에서는 앤디 워홀, 로이 릭턴스타인 Roy Lichtenstein, 잭슨 폴록, 프란츠 클라인Franz Kline 등 미국 팝아트와 추상표현주의 거장들의 작품들을 만날 수 있다. 3층 전시실은 유럽 모던 아트와 다양한 사조의 20세기 현대미술 작품들이 전시된 방들로 구성되어 있다. 요제프 보이스의 말년 작품 「왕궁」(1985)과 게르하르트 리히터의 대표작 중 하나인 「열 개의 대형 컬러판」(1966~71/72)도 이곳에 전시되어 있다.

2002년 쿤스트잠룽의 두 번째 전시관으로 개관한 K21은 '황제의 연못'을 뜻하는 '카이저타이히Kaiserteich'라는 곳에 위치해 있다. K20에서 북쪽으로 약 1.5킬로미터쯤 떨어져 있어 걸어서 갈 수 있다. '슈텐데하우스Ständehaus'라 불리는 미술관 건물은 웅장한 석조 건물 위에 유리 돔을 얹은 형태다. 꼭 '독일 관청' 같다는 인상을 주는데 실제로 1988년까지 노르트라인-베스트팔렌 주의 의사당으로 쓰던 곳이다.

붉은색, 회색 등의 벽돌과 대리석으로 마감된 약간 칙칙해 보이는 외관과 달리, 내부는 화이트 톤으로 깔끔하고 모던할 뿐 아니라 돔 모양의 유리 천장으로

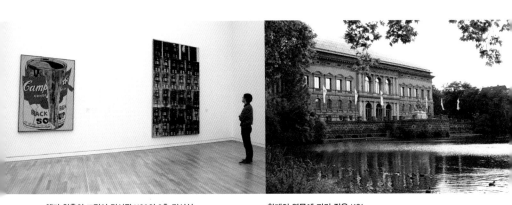

앤디 워홀의 그림이 전시된 K20의 2층 전시실 황제의 연못에 자리 잡은 K21

토마스 사라세노의 〈궤도에서〉 전 Photo: Studio Tomas Saraceno © Tomas Saraceno

자연광이 들어와 무척 밝고 화사하다. 미술관은 중앙 홀을 중심으로 네 개의 날
개 공간이 둘러싼 구조로 되어 있다.

　미술관은 지하층을 포함해 총 5층으로 구성되어 있다. 지하 1층은 기획전을 위
한 공간이고 지상의 네 개 층은 쿤스트잠룽의 소장품을 보여주는 상설전 공간이
다. 전시실들을 이어주는 복도들은 고딕 양식 건물처럼 아치형으로 되어 있어 마
치 중세풍 현대 건물에 들어온 듯한 착각이 든다. 여러 개의 방들로 이어진 각 전
시실들에서는 카타리나 프리치나 후안 무뇨스Juan Muños처럼 잘 알려진 현대미
술가들의 작품과 아직 국제적으로 잘 알려지지 않은 독일 젊은 작가들의 작품을

유서 깊은 슈멜라 하우스 2012년 슈멜라 하우스에서 열린 젊은 미디어 작가 조던 우르슨의 전시

만날 수 있다.

유리로 된 돔은 건물의 옥상이자 대형 설치미술을 위한 전시장이다. 2013년 6월부터 시작된 토마스 사라세노Tomas Saraceno의 〈궤도에서In Orbit〉라는 전시는 관람객들에게 인기 폭발이었다. 자연광이 비치는 돔 천장 바로 아래에 하얀색의 대형 공들과 그물망을 설치해 관람객들이 직접 그 위를 걸을 수 있게 한 작품이다. 지상 25미터 높이에, 2,500제곱미터 넓이로 펼쳐진 그물망은 관람객들에게 우주 상공을 걷는 것 같은 특별한 경험과 스릴을 제공했다. 인기에 힘입어 몇 차례 연장 전시를 거듭하다가 막을 내렸으나 관람객의 요구로 2017년 3월부터 다시 전시하고 있다.

2009년에는 독일 최초의 상업 갤러리 건물인 슈멜라 하우스Schmela Haus(1971년 건립)가 쿤스트잠룽의 세 번째 전시관으로 결합했다. 이곳의 전신은 미술품 딜러였던 알프레트 슈멜라Alfred Schmela가 1957년 뒤셀도르프 구도심에 설립한 슈멜라 갤러리Galerie Schmela였다. 슈멜라는 전후 독일 현대미술 발전에 지대한 영향을 끼친 딜러다. 그는 갤러리 개관전을 통해 당시 무명이었던 이

브 클랭의 모노크롬 회화를 독일에 처음 소개했고, 역시 무명이었던 요제프 보이스의 잠재성을 알아보고 첫 개인전을 열어준 인물이다. 1965년 보이스가 얼굴에 꿀과 금박을 뒤집어 쓴 채 죽은 토끼에게 자신의 그림을 두 시간 동안 설명한 첫 퍼포먼스 「죽은 토끼에게 어떻게 그림을 설명할 것인가」가 탄생한 장소도 바로 슈멜라 갤러리다.

쿤스트잠룽의 분관으로 영입된 이후 현재 이곳은 미술관 소장품을 보여주는 곳이 아니라 젊은 작가들의 실험적인 전시나 이벤트, 리허설 등을 위한 공간으로 운영되고 있다. 네덜란드 건축가 알도 판 아이크Aldo van Eyck가 설계한 복잡하게 얽힌 5층 구조의 건물은 이곳에서 전시되는 실험적인 작품을 더욱 흥미진진하게 만든다. 이렇게 쿤스트잠룽은 특별하고도 유서 깊은 각각의 장소에서 20세기부터 21세기까지의 미술을 총망라하는, 독일을 대표하는 최고의 현대미술관으로 계속 진화하고 있다.

▪ 찾아가는 길

K20 뒤셀도르프 중앙역에서 전철(U-Bahn) U70, U74, U75, U76, U77, U78, U79를 타고 Heinrich-Heine-Allee에서 하차

K21 뒤셀도르프 중앙역에서 트램 706, 708, 709번을 타거나 전철 U71, U72, U73, U83을 타고 Graf-Adolf-Platz에서 하차

▪ 개관 시간

화~금 오전 10시~오후 6시	**토·일·공휴일** 오전 11시~오후 6시
매월 첫째 주 수요일 오전 10시~밤 10시	**휴관일** 월요일

▪ 입장료

일반 12€(할인 10€)	**아동·청소년(6~18세)** 2.5€
콤비 티켓(K20+K21) 일반 18€(할인 14€), 아동·청소년 4€	

▪ 연락처

Address Grabbeplatz 5, 40213 Düsseldorf(K20) / Ständehausstraße 1, 40217 Düsseldorf(K21)
Tel +49 (0)211-8381-204
Homepage https://www.kunstsammlung.de **E-mail** service@kunstsammlung.de

07. 뮌스터

가장 '핫'하고 아름다운 공공미술관

뮌스터
조각 프로젝트

Skulptur
Projekte
Münster

여러 개의 얼굴을 가진 도시, 뮌스터 〰️

'뮌스터 조각 프로젝트'는 독일 뮌스터에서 10년 주기로 열리는 공공미술 축제다. 카셀 도쿠멘타와 같은 날 개막하고 행사 기간도 같아 '100일간의 미술관'이라 불린다. 1977년에 시작되어 세계적인 미술 행사로 자리 잡은 뮌스터 조각 프로젝트는 국내외 공공미술 프로젝트들이 벤치마킹 하는 대상이기도 하다. 안양시의 '안양공공예술프로젝트'나 서울시가 주관하는 '도시갤러리프로젝트'도 이에 해당한다.

뮌스터 조각 프로젝트는 일반 미술 축제들과 달리 실내가 아닌 거리나 광장, 공원이나 호숫가 등 야외의 공공장소에서 열린다. 그래서 여타 국제 비엔날레들처럼 비싼 입장료를 받지 않는다. 아니, 아예 입장료가 없다. 모두에게 열려 있는 공공미술 축제이기 때문이다. 조각 프로젝트 시즌이 되면 50만 명이 넘는 미술 관광객들이 뮌스터를 향해 공공미술 순례 길에 오른다. 그런데 왜 뮌스터일까? 뮌스터라는 도시는 과연 어떤 곳이기에 이렇게 큰 공공미술 축제를

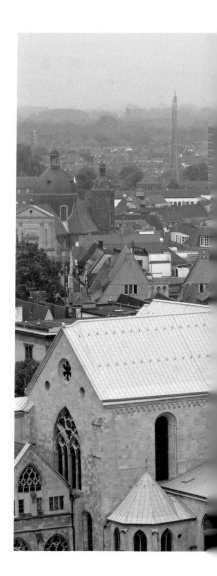

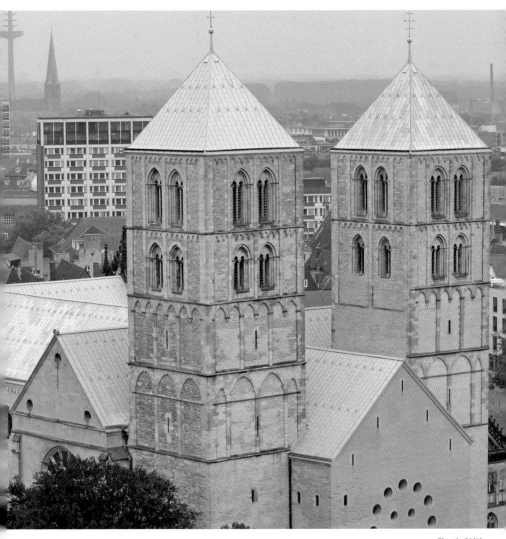

뮌스터 대성당

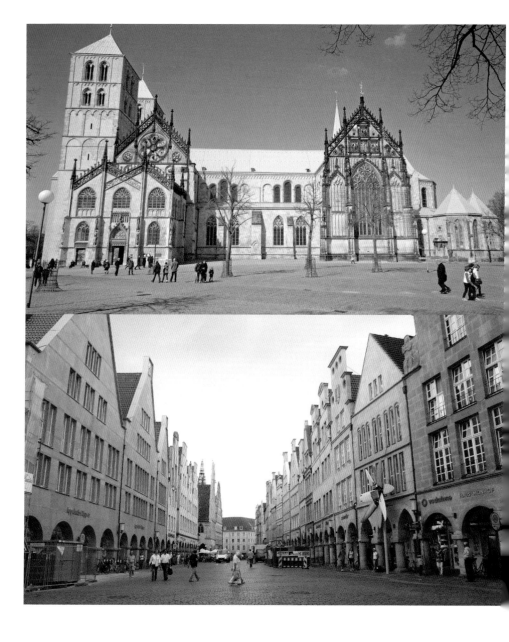

위 | 9세기에 완공된 뮌스터 대성당

아래 | 공공미술 전시장이 되는 시내 중심가
프린치팔마르크트 거리

무료로 벌이는 걸까?

독일 북서부에 위치한 중소 도시 뮌스터. 라인 강의 기적을 일으켰던 노르트라인-베스트팔렌 주에 속해 있고 베스트팔렌 지역의 문화수도다. '자전거의 도시' '교육의 도시' '과학의 도시' '친환경 도시' '조각 축제의 도시' 등 뮌스터를 수식하는 말은 참으로 많다. 독일 30년전쟁을 종식시킨 베스트팔렌 조약 때문에 '평화의 본고장'이라 불리기도 한다. 고풍스러운 구시가지의 풍경과 녹음이 우거진 도심 속 공원들은 조용하고 살기 좋은 '전원 도시'라는 인상을 준다. 그런데 뮌스터가 '수도사의 도시' '종교의 도시'였다는 사실을 아는 이는 별로 없는 듯하다. 뮌스터라는 도시 이름은 수도원을 뜻하는 라틴어 모나스테리움 monasterium에서 유래했다. 수도원이나 종교와 관련된 도시였다는 얘기다.

뮌스터의 역사는 8세기로 거슬러 올라간다. 793년 샤를마뉴 대제는 루트거 Ludger라는 선교사를 뮌스터로 파견했다. 루트거는 선교 목적으로 온 이 도시에 성당보다 학교를 먼저 세웠다. 그때가 797년이었다. 종교보다 교육이 먼저 필요하다고 생각했던 것이다. 루트거가 설립한 학교는 그가 뮌스터 초대 주교가 되면서 수도자들도 양성했다. 이 학교는 독일에서 가장 오래된 학교인 파울리눔 김나지움Gymnasium Paulinum의 뿌리가 된다. 우리나라의 중·고등학교에 해당하는 이 김나지움에는 아직도 1,000여 명의 학생들이 다니고 있다. 8세기에 설립된 학교가 21세기까지 건재하다는 사실이 놀라울 따름이다. 850년에 뮌스터의 첫 성당인 뮌스터 대성당이 완공되면서 이곳은 이미 9세기에 대성당과 수도자를 양성하는 신학교까지 갖춘 신실한 '종교의 도시'가 되었다. 16세기 종교 개혁 당시에는 급진적 종교개혁을 외쳤던 재세례파(재침례파)가 이곳에서 신정

자전거를 타고 조각작품들을 찾아다니는 관람객들

정치를 꿈꾸며 '뮌스터 반란'을 일으키기도 했다.

뮌스터로 여행을 가본 사람은 이 도시에 유독 자전거 이용자가 많다는 것을 쉽게 눈치 챌 수 있다. 어린아이부터 노인들까지 너무나 자연스럽고도 능숙하게 자전거를 타고 다닌다. 독일인들은 그런 뮌스터를 '독일의 자전거 수도'라 부른다. 그만큼 자전거 인프라가 잘 갖추어져 있고 이용자도 많다. 자전거 인구가 다른 교통수단 이용자보다 많다는 보고도 있다. 뮌스터에 자전거 인구가 많은 것은 이곳이 젊은이가 많은 '대학 도시'이기 때문이다. 1780년에 설립된 유서 깊은 뮌스터 대학만 해도 4만3,000명의 학생이 다니는 독일 최대 규모의 대학 중 하나다.

2017년 뮌스터 시의 발표에 따르면 뮌스터 인구 30만 명 중 5만8,000명 이상이 대학생이라고 한다. 거기에 95개의 초·중등학교와 직업학교 재학생 5만 명까지 합하면 학생 수는 11만 명에 육박한다. 뮌스터 시민 세 명 중 한 명이 학생인 셈이다. 8세기부터 시작된 '교육의 도시'라는 전통을 21세기까지 이어오고 있는 것이다. 그리고 독일은 국가가 국민의 대학 교육까지 무상으로 책임지는 지구상에 몇 안 되는 복지국가가 아니던가. 공공교육의 도시 뮌스터에서 공공미술 축제를 열기로 한 것은 정말 탁월한 선택이 아닐 수 없다. 또한 실내 공간이 아니라 거리와 공원, 호숫가 등 도시 여러 곳에 흩어져 전시된 야외 조각들을 찾아다니려면 자전거가 최적의 이동 수단이다. 뮌스터 조각 프로젝트가 자전거의 도시 뮌스터에서 열려야 하는 또 다른 이유다.

시민들의 반발에서 시작된 조각 축제

뮌스터 조각 프로젝트는 베니스 비엔날레, 카셀 도쿠멘타와 함께 유럽 3대 미술 축제로 손꼽히며 가장 권위를 인정받는 현대조각 전시회다. 하지만 이 행사는 역설적이게도 공공장소에 설치되는 현대조각에 대한 뮌스터 시민들의 공개적인 반감에서 시작되었다.

1974년 뮌스터 시는 현대조각을 한 점 사서 도시환경을 새롭게 꾸밀 계획을 세웠다. 당시까지만 해도 뮌스터에는 20세기 양식의 현대조각이 전시되거나 설치된 사례가 없었다. 작품 선정은 당시 미술사가이자 베스트팔렌 시립미술관 큐레이터였던 클라우스 부스만Klaus Bussmann에게 의뢰했다. 나중에 베스트팔렌 시립미술관(현 LWL 예술문화 박물관) 관장(1985~2004)을 지낸 인물이다. 부스만은 미국의 조각가 조지 리키George Rickey의 키네틱 조각을 한 점 선정했다. 당시 서베를린 국립미술관(현 베를린 구국립미술관) 조각공원에 설치되어 있던 「세 개의 회전하는 정사각형Drei rotierenden Quadrate」이라는 작품이었다. 3미터가 넘는 가늘고 긴 스테인리스스틸 봉 위로 커다란 정사각형 판 세 개가 연결되어 있고, 바람이 불면 이 네모난 판들이 회전하는 키네틱 조각이었다. 작품가는 운송비까지 포함해 13만 마르크로 책정되었다. 당시로서는 상당한 고가였다.

1974년 11월 15일 지역 언론에 이 계획이 보도되자 뮌스터 시민들의 분노가 들끓었다. 많은 시민들이 신문사와 시 당국에 항의 편지를 보냈다. 무엇보다 13만 마르크라는 작품 가격이 문제가 되었다. 이해할 수도 없는 조각을 공공장소에 설치하는 것도 반대지만 그것을 시민의 세금으로 산다는 건 더더욱 있을

조지 리키의 키네틱 조각 「세 개의 회전하는 정사각형」

수 없는 일이라는 주장이었다. 당시 뮌스터 시민들에게 이런 추상조각은 한 번도 들은 적도, 본 적도 없는 소위 '듣보잡' 미술이었던 것이다.

'영아 수준의 원시주의' '맛없는 물건' '퇴폐미술' 심지어 대중에 대한 '테러'라는 반응까지 나왔다. 시민들 눈에는 기다란 막대 위에 네모난 부채 세 개가 달린 기형적인 '물건'일 뿐이었다. 어떤 이들은 이것은 예술품이 아니라 "금속을 가공하는 약간의 손기술만 있다면 누구나 맥주 컵받침 위에다가도 할 수 있는 디자인"이라고까지 비꼬았다. 심지어 지역 볼링클럽 회원들은 청동과 셀로판 호일 등을 이용해 리키 조각의 모조품을 직접 만들어 공원에 설치했다. 장인이나 조각가가 아니어도 누구나 만들 수 있는 작품이라는 걸 보여주겠다는 시위였다(돌이켜 보면, 그것도 현대미술의 한 특징이 된다). 시민들의 거센 반발과 시위는 정치권으로까지 번졌다. 기독민주당CDU도 시민의 뜻에 반하는 이런 작품의 설치를 더 이상 진행할 수 없다는 공식 의견을 밝혔다. 뮌스터 시는 난감했다. 시민과 정치권까지 반대하고 나서는 작품을 시민들이 낸 세금으로 살 수는 없는 노릇이었다. 결국 조지 리키의 조각은 1975년 서독 연방은행이 구입해 시에 기증함으로써 카셀의 작은 공원에 설치되었다. 2004년 클래스 올덴버그Claes Oldenburg의 「스프링」이 서울 청계천에 설치될 때의 상황과 너무도 흡사한 사건이 40여 년 전 뮌스터에서 벌어진 것이다.

작품을 선정했던 클라우스 부스만은 이 모든 소동이 현대미술에 대한 시민들의 몰이해에서 비롯되었음을 절감했다. 위기를 기회로 삼으라고 했던가. 부스만은 현대미술에 대한 이해를 돕고 교육의 기회를 마련하는 차원으로 야외 조각 전시회를 제안했다. 이것이 바로 공공성을 표방한 뮌스터 조각 프로젝트

의 기원이다. 이미 8세기에 선교사 루트거가 성당보다 학교를 먼저 지어 선교를 실천했듯, 뮌스터 조각 프로젝트는 시민들에게 현대미술을 이해시키고 향유할 수 있게 하기 위한 교육적 목적으로 시작되었다. 현대조각에 대한 뮌스터 시민들의 거센 반발이 오히려 이 도시에 가장 현대적인 조각 축제가 열리는 동기를 마련한 셈이다.

전시회가 아닌 프로젝트

클라우스 부스만의 제안으로 시작된 뮌스터 조각 프로젝트는 예술을 통해 도시의 지형도를 바꾼 성공적인 사례로 평가받고 있다. 1977년에 열린 제1회 뮌스터 조각 프로젝트는 당시 서른여섯 살의 클라우스 부스만과 두 살 연하의 카스퍼 쾨니히Kasper König가 공동으로 기획하여 진행되었다. 공식적인 감독은 부스만이었지만 실질적인 큐레이팅은 카스퍼 쾨니히가 담당했다. 카스퍼 쾨니히는 스물세 살에 스톡홀름에서 클래스 올덴버그의 전시를 기획해 주목을 받았던, 당시 독일에서 가장 촉망받는 큐레이터였다. 그는 쾰른 루트비히 미술관 관장을 12년간 역임했고, 지난 40년간 감독이자 큐레이터로 뮌스터 조각 프로젝트를 꾸준히 이끌어 오고 있다.

카스퍼 쾨니히는 조각가 아홉 명을 뮌스터로 초대해 각자가 원하는 장소를 정해 그에 맞는 조각을 디자인하게 했다. 그 아홉 명의 조각가는 칼 안드레Carl Andre, 마이클 애셔Michael Asher, 요제프 보이스, 도널드 저드Donald Judd, 리처

드 봉, 브루스 나우먼, 클래스 올덴버그, 올리히 뤼크림Ulrich Rückriem, 리처드 세라Richard Serra였다. 미니멀리즘, 개념미술, 대지미술, 팝아트, 설치미술 등 현대미술사를 장식한 당대 최고의 조각가들이 죄다 참여했던 것이다.

키네틱 아트를 이해하지 못해 분노했던 뮌스터 시민들이 이런 현대미술을 보고 어떤 반응을 보였을지 상상하는 건 그리 어렵지 않다. 하지만 현대미술도 자꾸 접하다 보면 친근해지는 법이다. 전시를 보기 위해 많은 관광객들이 찾아오자 미술 전시회가 지역 경제 발전에 도움을 줄 수 있다는 인식이 확산되면서 조각 프로젝트는 뮌스터 시민들에게도 사랑받는 행사가 되었다. '프로젝트'라는 이름이 암시하듯 이 행사는 단순히 작가가 만든 '완성품'을 보여주는 전시회가 아니라 예술과 공공장소, 도시환경의 관계를 사회적·역사적·정치적·미학적·도시공학적 관점에서 탐구하고 질문하고 작품으로 실현시키는 프로젝트 성격을 갖고 있다.

전시에 초대받은 작가들은 명성 고하를 막론하고 직접 뮌스터에 와서 각자 발로 뛰어 알맞은 장소를 찾아내야 한다. 그러기 위해서는 뮌스터라는 도시의 역사성과 장소성, 지형에 대한 연구가 선행되어야 한다. 장소가 정해지면 그곳에 맞는 작업을 구상하고 디자인한 후 모델이나 스케치를 만들어 최종 작품 계획안을 제출하는 긴 과정을 거친다. 이렇게 제안된 작품들은 실제로 만들어져 설치되기도 하지만, 때로는 비용이나 기술적인 문제로 수정되거나 여러 이유로 아예 실현되지 못하는 경우도 있다.

1987년 제2회 행사의 초대 작가였던 카타리나 프리치가 80그루의 포플러나무를 타원형으로 심으려고 디자인한 「파펠로발Pappeloval」이라는 프로젝트는

카타리나 프리치의 미실현 프로젝트인 뮌스터 주거지역을 위한 테니스 코트 디자인 모형

비용 문제로 무산되었다. 함께 선보인 뮌스터 주거지역을 위한 테니스 코트 디자인 역시 실현되지 못한 콘셉트 개념의 프로젝트로 남았다. 같은 해 초대 작가였던 요제프 보이스도 도심에 나무를 심는 프로젝트를 제안했으나 행사 전해에 작가가 사망하면서 실현되지 못했다. 1999년 올덴버그가 미스 반데어로에의 초상 사진에서 모티프를 얻어 디자인한 「건축가의 손수건」이라는 작품도실현되지 못한 프로젝트로 남았다.

베스트 오브 더 베스트

뮌스터 조각 프로젝트에서는 매 행사 때마다 반응이 좋은 작품들은 뮌스터 시와 LWL 예술문화 박물관, 뮌스터 대학이 구입해 영구 설치하고 관리도 한다. 물론 지역의 기업이나 유수 컬렉션이 구입해 시에 기증하기도 한다. 10년마다 새로운 조각작품이 추가되면서 뮌스터의 풍경은 예술과 함께 주기적으로 변신을 거듭하고 있다. 1977년부터 2007년까지 지난 네 번의 행사를 통해 36점의 조각 프로젝트가 이 도시에 남았다. 세상 어디에도 없는 뮌스터만의 공공미술 컬렉션인 것이다. 뮌스터의 대표적인 공공미술을 보기 위해 굳이 10년에 한 번씩 열리는 행사를 기다리지 않아도 된다. 뮌스터 시에 영구 설치된 작품들은 언제든지 볼 수 있기 때문이다.

많은 미술 전문가들이 뮌스터 조각 프로젝트에서 역대 최고로 꼽는 작품으로는 무엇이 있을까? 1977년 1회 행사 때 아 호수Aasee 주변에 설치된 클래스 올덴버그의 「자이언트 풀 볼Giant Pool Balls」과 도널드 저드의 콘크리트 원형 조각 「무제」는 40년이 흐른 지금까지도 뮌스터에 남아 있는 대표작이다. 특히 지름 3.5미터에 달하는 거대한 콘크리트 공 세 개로 이루어진 올덴버그의 작품은 뮌스터 조각 프로젝트의 상징과도 같은 작품이 되었다.

1987년 2회 행사는 클라우스 부스만과 카스퍼 쾨니히의 공동 감독 체제로 진행한 행사로 역대 최다 인원인 63명의 작가가 초대되었다. 제안서가 많았던 만큼 실현되지 못한 프로젝트도 많았다. 2회 행사 때 실현된 작품 중 백미로 꼽히는 것은 독일 조각가 토마스 쉬테의 「체리 기둥」이다. 쉬테는 시내 중심가 안

위 | 클래스 올덴버그의 「자이언트 풀 볼」　　아래 | 도널드 저드의 「무제」

하르제빈켈 광장에 세워진 토마스 쉬테의 「체리 기둥」

에 있으면서도 후미진 하르제빈켈 광장에 주목했다. 이곳은 광장이라는 이름과 달리 멋대로 주차된 차들 때문에 광장의 기능을 전혀 하지 못했다. 자동차와 자전거, 폐유리 컨테이너들로 뒤엉켜 있었고, 심지어 쓰레기 무단 투기까지 일어나고 있었다. 쉬테는 주차된 자동차들 사이로 6미터 높이의 체리 기둥을 세웠다. 빨간색 자동차 래커로 칠해진 한 쌍의 탐스러운 체리 열매가 아이보리색 돌기둥 위에 놓인 조각으로 클래스 올덴버그의 팝아트 조각을 연상시키는 작품이었다. 쉬테는 프로젝트 제안서에 "자동차의 빨간색보다 (예술로서의) 빨간 체리를 경험하는 것이 더 중요하다"라고 썼다. 알루미늄으로 된 체리 열매를 떠받치고 있는 기둥은 뮌스터 도처에서 흔히 볼 수 있는 건축 재료인 사암으로 만들어졌다.

독일의 여느 도시들처럼 뮌스터도 제2차 세계대전 당시 도시 전체의 60퍼센트 이상, 구도심은 90퍼센트의 건물이 파괴되었다. 유구한 역사를 간직한 유서 깊은 중세도시의 이미지를 갖고 있지만 실상은 전후에 재건된 20세기의 도시인 것이다. 쉬테의 「체리 기둥」은 오래된 것 같지만 사실은 그렇지 않은 뮌스터라는 도시를 날카롭고도 익살스럽게 패러디한 작품이었다. 탐스럽고 예쁜 체리 기둥에 대한 주민들의 반응은 뜨거웠다. 조각을 보기 위해 사람들이 몰려오자 광장은 주민들에 의해 저절로 정돈되었고, 카페들도 하나둘 생겨나는 등 하르제빈켈 광장은 뮌스터의 '핫 플레이스'로 떠오르게 되었다. 1989년 뮌스터 시는 아예 이 광장을 차가 없는 도보 광장으로 개조했다. 이 개

「체리 기둥」과 같은 장소에 설치된 토마스 쉬테의 「박물관을 위한 모델」

조 사업을 통해 지저분했던 주차 미터기들이 모두 제거되었고 주차 구역은 새로 정비되었으며, 주민들의 휴식처 역할을 하는 새로운 인공 연못도 만들어졌다. 「체리 기둥」은 뮌스터의 새로운 랜드마크가 되었고, 예술이 도시의 지형을 긍정적으로 바꾼 대표적인 프로젝트로 기록되었다.

「체리 기둥」으로 뮌스터에 새로운 명소를 탄생시킨 토마스 쉬테는 지난 2007년 4회 행사를 위해 또다시 이 광장을 찾았다. 주차장이 도보 광장으로 재정비되면서 「체리 기둥」은 화단 쪽 나무 아래로 옮겨졌고 원래 작품이 있던 곳에는 상공회의소의 지원으로 '장인의 샘'이라는 인공 샘이 만들어졌다. 작가의 의도와 다르게 변한 상황에 동의할 수 없었던 쉬테는 인공 샘 주변을 유리 상자로 덮은 후 그 위에 「박물관을 위한 모델」이라는 작품을 만들어 놓았다. "이제 광장에 박물관도 세울 것인가?"라는 작가의 공개적인 질문이었다. 4회 행사에 제안된 이 프로젝트는 예술과 광장, 도시환경과 개조 공사에 대한 논쟁과 담론을 이끌어냈다.

1997년 3회 행사에 선보인 백남준의 「20세기를 위한 32대의 자동차—조용히 모차르트 레퀴엠을 연주하라」도 불후의 명작으로 손꼽힌다. 지난 40년간 이 행사를 진두지휘했던 카스퍼 쾨니히 감독도 한 인터뷰에서 가장 기억에 남는 작품 중 하나로 이를 언급했다. 백남준은 뮌스터 궁전 앞마당에 자동차 서른두 대를 네 그룹으로 나누어 일자, 원형, 지그재그 등의 형태로 배열했다. 전체가 은색으로 칠해진 자동차 내부에는 20세기의 대표 발명품인 텔레비전과 라디오 등을 놓아두었다. 차 안에서는 모차르트의 레퀴엠이 조용히 흘러나왔고, 곡은 해질 무렵부터 밤 11시 30분까지 시민들의 민원이 빗발칠 때까지 연주되었다.

백남준의 설치작품 「20세기를 위한 32대의 자동차」 © Skulptur Projekte Münster

2004년 시드니 페스티벌에서 선보인 백남준의 「전파」

「20세기를 위한 32대의 자동차」

작품 제안서에서 백남준은 "20세기의 특징은 조직화된 폭력, 미디어, 자동차 숭배이고, 이 세 가지의 공통분모는 소비주의이며, 폭력은 사람들이 가장 선호하는 소비 목록"이라고 썼다. 모차르트 레퀴엠은 죽은 사람의 영혼을 위로하기 위해 모차르트가 작곡한 미사 음악이다. 아무리 예술이라고 해도 한밤중 궁전 정원에서 들려오는 진혼곡은 뮌스터 시민들을 견딜 수 없게 했고, 그들에게 이 작품은 세련되게 조직화된 폭력이었을 것이다.

1932년생인 백남준은 자신이 태어난 해를 의미하는 서른두 대의 자동차를 선택했다고 한다. 32라는 숫자는 18세기 가장 위대했던 음악가 모차르트처럼 20세기 가장 위대한 미술가가 되고자 한 백남준이 마음에 품은 야망의 숫자가 아니었을까? 어쩌면 미완으로 남은 모차르트의 레퀴엠을 미술을 통해 완성하려는 시도였을지도 모른다. 비디오와 오디오, 설치미술이 융합된 이 작품은 듣는 음악을 보는 음악으로 전환시킨 가장 실험적인 조각 프로젝트 중 하나로 여전히 회자되고 있다. 이 프로젝트는 2004년 시드니 페스티벌 때 백남준의 또 다른 작품 「전파Transmission」와 함께 시드니 오페라하우스 광장에 전시되어 다시 한 번 주목을 받았다.

같은 해 아바나 출신의 미국 작가 호르헤 파르도Jorge Pardo가 아 호수에 설치한 40미터 길이의 「부두」는 한시적으로 설치한 작품이었으나 시민들의 호응이 좋아 그대로 남게 되었다. 쉼터 역할을 하는 육각형 파빌리온까지 갖춘 이 예술적인 부두는 강으로 산책 나온 뮌스터 시민들에게 강 풍경을 가장 가까이에서 만끽할 수 있는 전망대로 많은 사랑을 받고 있다.

호르헤 파르도가 호수에 설치한 작품 「부두」

진화하는 프로젝트, 2007 그리고 2017

베니스 비엔날레, 아트 바젤, 카셀 도쿠멘타와 함께 열린 2007년 행사는 57만 명이 넘는 관람객을 유치하면서 뮌스터 조각 프로젝트 역대 최다 관람객 수를 기록했다. 총감독을 맡은 카스퍼 쾨니히가 뮌스터에서 활동하던 브리기테 프란첸Brigitte Franzen과 카리나 플라트Carina Plath를 큐레이터로 영입해 진행한 행사였다. 14개국 39명의 작가가 초대되었고 36명(팀)의 프로젝트 34개가 전시되었다. 성당과 상가가 밀집한 시내 중심가부터 궁정 정원, 식물원, 공원, 호숫가 등에 새로 설치된 조각들은 기존의 작품들과 함께 뮌스터를 세상에서 가장 '핫'하고 아름다운 공공미술관으로 변신시켰다.

2007년 행사는 여러모로 특별했다. 우선 조각 프로젝트 정보센터를 겸한 사무소가 임시 파빌리온 형태로 새로 지어졌다. 베스트팔렌 고고학 박물관 앞에 들어선 이 정보센터는 12미터 높이의 황금색 입방체 구조물이라 멀리서도 눈에 띄었다. 스위치 플러스Switch+로 명명된 이 정보센터는 행사 관련 모든 정보와 서비스를 제공할 뿐 아니라 서점과 카페까지 갖춘 복합 서비스센터로서 뮌스터 시민과 관광객의 편의를 도왔다.

뮌스터 조각 프로젝트와 역사를 함께하고 있는 LWL 예술문화 박물관에서는 지난 30년간 이 행사의 역사와 의미를 되새기는 아카이브 전시를 처음으로 개최해 주목을 받았다. 당시 이곳의 큐레이터였던 브리기테 프란첸이 기획한 전시였다. 역대 조각 프로젝트 행사를 통해 뮌스터에 설치된 작품들의 초기 아이디어 스케치, 모델, 디자인, 판화 등이 전시 관련 도록이나 책자, 사진들과 함

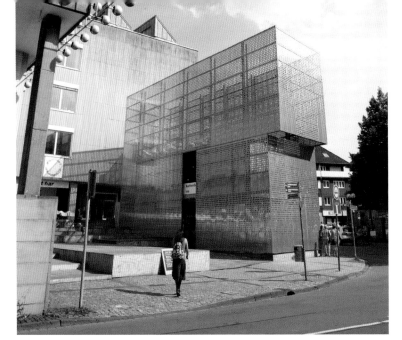

2007년 뮌스터 조각 프로젝트 때 들어선 정보센터 스위치 플러스

께 전시되었다. 예산이나 다른 여러 이유로 실현되지 못한 작가들의 스케치와
작품 모델도 포함되어 더욱 흥미로웠다. 이런 아카이브 전시가 가능했던 것은
이 자료들이 모두 LWL 예술문화 박물관의 소장품이기 때문이다. 결과물뿐 아
니라 작가의 아이디어와 과정도 중요하게 수용하는 뮌스터 조각 프로젝트의
의미를 다시 한 번 일깨우는 전시였다.

비슷한 맥락으로 프랑스 작가 도미니크 곤잘레스포에스터Dominique Gonza-
lez-Foerster는 역대 출품작들 중 일부를 1:4 스케일로 축소한 복제품들로 뮌스터

LWL 예술문화 박물관에서 열린 아카이브 전시

뮌스터 조각 프로젝트 아카이브 전시에 설치된 올덴버그의 「자이언트 풀 볼」(왼쪽)과 쉬테의 「체리 기둥」(오른쪽) 모형

도미니크 곤잘레스포에스터의 「뮌스터 로망」

기욤 비즐의 「고고학적 장소—미안한 설치」

마크 월링거의
프로젝트 「구역」

조각 프로젝트의 테마파크를 꾸며 주목을 받았다. 「뮌스터 로망」이라는 제목의
이 프로젝트는 이 행사의 역사와 의미를 작가의 버전으로 표현한 실험적인 작
업이라는 평가를 받았다. 또한 가짜 교회 유적지를 만들어 뮌스터 종교 유적지
들의 역사성에 위트 있게 의문을 제기한 기욤 비즐Guillaume Bijl의 「고고학적 장
소-미안한 설치」도 그해 큰 호응을 얻었던 프로젝트였다. 영국의 개념미술가
마크 월링거Mark Wallinger는 「구역Zone」이라는 제목의 프로젝트에서 5킬로미터
에 달하는 긴 실이 도심 빌딩과 아 호수를 가로지르게 하고, 시내 중심가 도보
바닥에는 '구역의 중심Centre of the Zone'이라고 새겨진 작은 주물 원판을 설치하
는 등 보행자의 눈에 잘 띄지도, 드러나지도 않는 작업을 선보였다. 오늘날 공
공미술의 의미와 형식에 질문을 던지는 가장 작고 잘 보이지도 않는 조각 프로
젝트였다.

뮌스터 **218**

질케 바그너의 「아래로부터 나오는 뮌스터 역사」

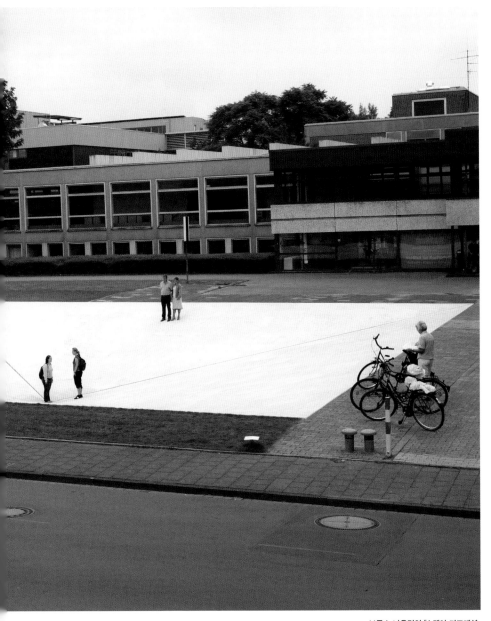

브루스 나우먼의 「스퀘어 디프레션」

나치의 희생자로 파시즘에 맞서 항거했던 뮌스터 시민 파울 불프Paul Wulf에 관한 이야기를 조각과 신문 아카이브로 표현한 질케 바그너Silke Wagner의 「아래로부터 나오는 뮌스터 역사」는 2007년 전시 이후에도 디지털 아카이브 형식으로 온라인에서 전시되어 이 행사의 프로젝트 성격을 가장 잘 드러낸 또 하나의 견본이 되었다.

브루스 나우먼의 「스퀘어 디프레션Square Depression」도 30년 만에 실현되어 큰 주목을 받았다. 1977년 1회 행사를 위해 디자인되었지만 예산 부족으로 접었던 프로젝트였다. 뮌스터 대학교 자연과학대학 캠퍼스 안에 설치된 하얀 콘크리트로 된 정사각형 광장이 바로 이 작품이다. '걸어 들어가는 오브제' 개념으로 만들어진 이 건축적 조각은 핵물리학 연구소 앞 초록 잔디와 회색 보도블록 사이에 설치되어 있다. 가장자리에서 정중앙으로 갈수록 높이가 낮아지는 경사진 인공 광장인데, 위에서 보면 뒤집어진 피라미드가 땅 속에 박혀 있는 모습이다. 핵물리학 연구소 앞이라는 장소성 때문인지 마치 폭탄이 땅에 떨어진 상황을 연상시키기도 한다.

'디프레션'은 불황이나 불경기를 뜻하기도 하지만 기분이 가라앉은 상태나 정신적 우울을 뜻하는 용어이기도 하다. 경사진 광장 안에서는 중심을 잡고 똑바로 서 있기가 쉽지 않다. 사각형 밖으로 나가려 해도 두 발은 자꾸만 가장 낮은 곳, 중심을 향해 걸어가게 된다. 작가는 이 작품을 통해 관람객들이 통제할 수 없는 감정의 우울, 즉 외로움, 고립, 쓸쓸함 등을 경험하길 원했다고 한다. 하지만 가장 '낮은' 광장 한가운데에 서서 바라보는 광장 밖 '높은' 풍경은 전혀 우울하지 않고 오히려 신비롭고 환상적이다. 세상을 다른 눈높이에서 바라볼

수 있는 특별한 경험과 재미를 제공하는 데다 하얀 공간이 주는 강한 비주얼 때문에 이 작품은 2007년 최고의 작품으로 손꼽히며 남녀노소 모든 관람객들의 인기를 독차지했다. 예술가의 아이디어가 공공장소에서 실현되기까지 30년이 걸린 이 작품은 뮌스터 조각 프로젝트가 1회성 이벤트가 아니라 긴 시간을 가지고 진행되는 프로젝트임을 증명해 주었다.

또 10년의 세월이 흘렀다. 1회 때부터 뮌스터 조각 프로젝트를 이끌고 있는 카스퍼 쾨니히가 이번에도 예술감독을 맡았고 함부르크 출신의 독립 큐레이터 브리타 페터르스Britta Peters와 LWL 예술문화 박물관 큐레이터 마리안네 바그너 Marianne Wagner가 큐레이터로 합류했다. '멋있게 낡은, 신나게 젊은'이라는 주제로 열리는 이번 행사는 도시환경의 디지털화에 초점을 맞춘다고 한다. 디지털 시대에 공공조각은 어떤 의미를 가지고 어떻게 표현될지 기대해 봐도 좋을 듯하다.

국제 미술계에 부는 젊은 바람은 뮌스터에서도 부는 듯하다. 참여 작가의 연령대가 이전 전시 때보다 많이 젊어졌다. 대부분 1960~70년대에 태어난 젊은 작가들로 구성되었고 1982년생 부쿠레슈티 출신 작가 알렉산드라 피리치 Alexandra Pirici도 포함되었다. 토마스 쉬테를 제외하곤 뮌스터에 처음 참여하는 이들이 대부분이다. 클래스 올덴버그, 리처드 세라, 주세페 페노네, 다니엘 뷔랑Daniel Buren, 브루스 나우먼 등 과거 행사에 등장했던 거장들의 이름은 찾을 수 없다. 명성의 반복 대신 새로운 출발을 지향하는 분위기다. 한국 작가는 여전히 초대 명단에 포함되지 못했지만 일본 작가는 다나카 코키田中功起와 아라카와 에이荒川医 두 명이 포함되었다. 이전 전시들과 달리 전통적 개념의 조각

뿐 아니라 설치와 퍼포먼스까지 아우른 35점의 새로운 프로젝트가 뮌스터 도
심 곳곳에 새로 선보일 예정이다. 40년째 뮌스터 조각 프로젝트를 이끄는 노장
예술감독의 지휘하에 디지털 세대의 젊은 작가들이 다섯 번째 뮌스터 조각 프
로젝트에서 어떤 이야기를 펼쳐 놓을지 벌써부터 궁금해진다.

뮌스터 ▪ 뮌스터 조각 프로젝트

▪ **전시 장소**
뮌스터 시내 곳곳

—

▪ **행사 기간**
2017년 6월 10일~10월 1일

—

▪ **입장료**
무료

—

▪ **가이드 투어**
금요일 오후 6시, 토요일과 일요일 오후 4시(2시간 진행)
LWL 예술문화 박물관 입구에서 집합(무료)

—

▪ **연락처**
Address LWL-Museum für Kunst und Kultur, Domplatz 10,
D-48143 Münster
Tel +49-251-5907-500
Homepage https://www.skulptur-projekte.de
E-mail mail@skulptur-projekte.de

보이스의 신화가 탄생한 온천탕

클레페의 쿠어하우스 미술관

뮌스터에서 네덜란드 국경이 있는 서쪽으로 자동차를 타고 한 시간 반 남짓 달려 가면 클레페Kleve라는 소도시가 나온다. 인구 5만 명이 채 안 되는 작은 시골 같은 이 도시에 19세기 스파 호텔을 개조해 만든 독특하면서도 무척이나 아름다운 미술관이 있다. '쿠어하우스Kurhaus'라는 이름의 미술관인데 독일어로 '목욕탕' 이라는 뜻이다. 쿠어Kur는 요양이라는 뜻도 있으니 일반 목욕탕이 아니라 온천 탕이라고 하는 게 더 정확하다. 옛 스파 호텔을 개조한 미술관 건물도 일품이지 만 이곳에서는 바로크 양식으로 잘 꾸민 미술관 정원과 눈부시게 아름다운 대운 하의 풍경 등 미술관 주변을 아우르는 대자연의 운치와 멋을 함께 조망할 수 있 다. 대자연 속에서 미술을 즐기며 휴양할 수 있는 미술관인 것이다.

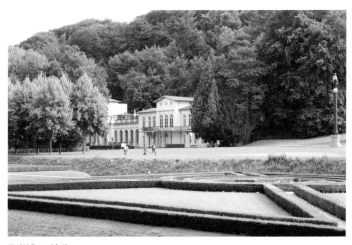

쿠어하우스 미술관

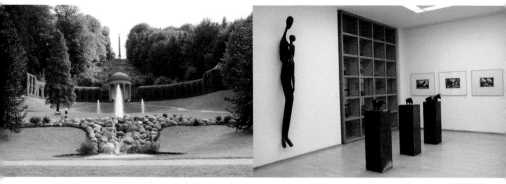

야외 온천탕이 있던 바로크식 정원 · · · · · · · · · · · · · · · 에발트 마타레 전시실

이곳의 역사는 17세기로 거슬러 올라간다. 17세기 중반 이 지역의 군주였던 요한 모리츠 왕자의 제안으로 바로크식 정원이 먼저 만들어졌다. 그 후 19세기 중반 안톤 바인하겐의 디자인으로 '프리드리히 빌헬름'이라는 이름의 야외 온천탕이 지어졌고, 20여 년 후 숙박이 가능한 스파 호텔이 추가로 건립되었다. 스파 호텔은 이후 주인이 몇 번 바뀌었고 마지막으로 독일 아헨 출신의 조각가 에발트 마타레Ewald Mataré의 주거지와 요제프 보이스의 스튜디오로 쓰이다가 마침내 1997년 클레페 시가 매입해 공공미술관으로 개관했다.

미술관 건물은 아치형의 대형 창문과 발코니가 많이 딸린 빌라 같은 스타일로 옛 스파 호텔의 흔적이 고스란히 남아 있다. 1·2층에 나뉘어 전시된 컬렉션은 16세기부터 21세기 미술까지 그 범위가 방대하다. 그중 에발트 마타레가 기증한 20세기 현대미술이 주를 이룬다. 이 건물의 마지막 소유주였던 마타레는 미술품뿐 아니라 건물도 모두 시에 기증해 쿠어하우스 미술관의 토대를 만든 인물이다. 미술관 2층에는 에발트 마타레 가족의 숭고한 기부의 뜻을 기리기 위해 마타

2012년에 복원된 요제프 보이스의 아틀리에 요제프 보이스의 작품이 전시된 방

레 전시실을 따로 마련해 두었다.

주로 동물이나 사람 형상에서 모티프를 딴 구상 조각으로 잘 알려진 마타레는 쾰른 대성당의 남쪽 출입문 네 개를 제작하면서 조각가로 명성을 얻기 시작했다. 그는 일찍이 작품세계를 인정받아 1932년 뒤셀도르프 쿤스트아카데미의 교수가 되었으나 이듬해 나치가 정권을 잡으면서 퇴폐미술가로 낙인찍혀 교수직을 박탈당했다. 전쟁이 끝난 후 대학에 복직해 후학을 양성했는데 그의 제자 중에는 요제프 보이스도 있었다. 20세기 독일 최고의 예술가로 추앙받는 요제프 보이스가 가장 영향을 많이 받은 스승이 바로 마타레였다. 보이스 역시 훗날 모교에서 교수가 되었으나 교육의 평등권을 주장하며 모든 이에게 강의실을 개방하는 등의 일로 학교 당국과 마찰을 빚다 결국 해임되었다. 소신과 자기 철학이

뚜렷했던 스승과 제자는 이렇게 같은 대학에서 교수가 되었다가 해임되는 운명을 공유했던 것이다.

한때 신경쇠약에 시달리기도 했던 보이스는 스승의 집이었던 이곳 쿠어하우스에서 스승과 8년(1957~64)을 동고동락하며 스스로를 치유하고 많은 주요 작품들을 남겼다. 20세기 독일이 낳은 최고의 미술가 요제프 보이스의 신화가 바로 이곳 온천탕 건물에서 시작되었던 것이다. 그 인연 때문에 쿠어하우스는 작은 시골 미술관임에도 불구하고 요제프 보이스의 작품을 대거 소장하고 있다. 2010년부터 2년간 진행된 대대적인 복원 공사로 미술관 1층에 있던 옛 프리드리히 빌헬름 온천탕과 요제프 보이스의 옛 아틀리에도 이전 모습을 드러내게 되었다. 미술관 3층에는 전면이 유리로 된 전망 좋은 '카페 모리츠'가 있다. 커피 맛도 일품이지만 아름다운 클레페의 자연 풍광을 한눈에 조망할 수 있는 명소로 지역민들의 많은 사랑을 받는 곳이다. 이렇게 쿠어하우스는 지역 미술관을 넘어 양질의 미술품과 자연을 통해 심신의 피로를 풀어주는 국제적인 공공휴양지로 거듭나고 있다.

■ **찾아가는 길**
클레페 역에서 58번 버스(Nimwegen 방향)로 갈아탄 후 Forstgarten에서 하차
(클레페행 기차는 뒤셀도르프 역에서 30분마다 있음)

■ **개관 시간**
화~일 오전 11시~오후 5시　　**휴관일** 매주 월요일, 12월 24~25일, 12월 31일, 1월 1일

■ **입장료**
일반 10€　　**학생** 5€　　**15인 이상 단체** 8€

■ **연락처**
Address Tiergartenstrasse 41, 47533 Kleef　　**Tel** +49 (0)2821-750-10
Homepage http://www.museumkurhaus.de　　**E-mail** info@museumkurhaus.de

자전거를 타고 가는 숲속 미술관
크뢸러 뮐러 미술관

국경 도시 클레페에서 자동차로 한 시간이 채 안 걸리는 네덜란드 오터를로Ot-
terlo에 있는 미술관이다. 크뢸러 뮐러 미술관Kröller Müller Museum은 국립미술
관임에도 불구하고 특이하게도 도심이 아닌 네덜란드의 가장 큰 국립공원인 호
허 벨뤼버 공원 안에 위치해 있다. 울창한 숲으로 뒤덮인 공원 안에 꼭꼭 숨어 있
다 보니 일반 여행자들은 웬만한 결심이 아니면 좀처럼 찾아가기 힘든 곳이다.
하지만 이곳에는 이런 수고로움을 치르고서라도 꼭 가봐야 할 이유가 있다. 우
선 반 고흐를 비롯해 고갱, 세잔, 르누아르, 쇠라, 몬드리안 등의 걸작들을 만날

크뢸러 뮐러 미술관 입구　　　　　　　공원 입구에서 대여해 주는 자전거

수 있기 때문이다. 특히 이곳은 암스테르담에 있는 반 고흐 미술관 다음으로 세계에서 그의 작품을 가장 많이 소장하고 있는 미술관으로 반 고흐 마니아들에게는 성지로 불린다. 「감자 먹는 사람들」 「씨 뿌리는 사람들」 「밤의 카페 테라스」 등 반 고흐가 남긴 불후의 명작 272점이 이곳에 소장되어 있다. 이곳만의 특별한 점이 하나 더 있다. 미술관이 숲속에 있다 보니 공원 입구에서 자전거를 빌려 타고 가야 한다는 점이다. 무료로 대여해 주는 하얀 자전거를 타고 숲속 미술관을 찾아가는 여행은 평생 잊을 수 없는 특별한 추억을 선사한다.

이곳 소장품은 네덜란드인 사업가 안톤 크륄러Anton Kröller와 그의 부인이었던 독일인 헬레네 뮐러Hellene Müller가 1907년부터 수집한 근·현대 미술품이 토대가 되었다. 크륄러와 뮐러 부부는 '예술과 자연의 조화'를 모토로 대자연 속에 위치한 이상적인 미술관 건립을 추진했으나 실현이 어렵게 되자 자신들의 소장품뿐 아니라 땅도 모두 국가에 기증하여 공공미술관 탄생의 토대를 마련했다. 국립미술관인데도 이들 부부의 성을 따 이름을 지은 건 바로 그러한 이유에서다.

미술관은 스타일이 전혀 다른 신新 미술관과 구舊 미술관 건물이 T자 형태로 결합된 구조다. 입구 오른편에 위치한 창문이 거의 없는 투박한 석조 건물이 구 미술관으로 1919년 벨기에 건축가 앙리 반 데 벨데Henri van de Velde가 디자인했다. 창문이 없는 '닫힌 공간' 콘셉트로 설계된 구 미술관과 달리 1970년대에 지어진 신 미술관은 '열린 공간' 콘셉트로 석조 대신 유리를 많이 이용했다. 스타일도 마감재도 전혀 다른 두 미술관 건물은 통로를 통해 이어져 있어서 관람객들은 열린 공간과 닫힌 공간을 자연스럽게 오가며 작품을 감상할 수 있다. 특히 신 미술관 입구의 벽면 전체가 투명한 유리로 되어 있어 관람객들은 숲을 통과해 미술관에 들어서면서도 여전히 자연과 단절되지 않고 또 다른 자연 속으로 들어가는 듯한 느낌을 받게 된다. 구 미술관에서는 반 고흐를 비롯한 유럽 근대미술 소장품을, 신 미술관에서는 다양한 기획전과 현대미술 소장품들을 만날 수 있다.

크륄러 뮐러 미술관 관람은 여기서 끝이 아니다. 현대미술에 관심 있는 사람이

크뢸러 뮐러 신 미술관

라면 놓치지 말고 꼭 봐야 할 곳이 있는데, 바로 미술관 뒤편에 자리 잡은 거대한
숲속 조각공원이다. 1945년 이후 현대조각을 대표하는 세계적인 작가들의 작품
이 조각공원 곳곳에 설치되어 있다. 댄 그레이엄Dan Graham, 클래스 올덴버그,
리처드 세라, 주세페 페노네 등 역대 뮌스터 조각 프로젝트에 초대되었던 현대조
각 거장들의 공공미술 작품을 이곳에서도 만날 수 있다. 조각공원에 있는 작품들
중에는 다른 장소에 설치되었던 작품을 미술관 측이 구입한 것들도 있지만 대부
분은 이곳을 위해 특별히 제작된 장소특정적 작품들이라 더욱 의미가 있다. 청계
천 조형물「스프링」으로 우리나라에도 잘 알려진 올덴버그는 모종삽을 크게 확대
한 대형 조각을 한적한 공원 모퉁이에 설치해 놓았고, 장 뒤뷔페Jean Dubuffet는
울창한 초록 공원 안에 하얀색으로 된 인공 정원을 만들어 관람객들에게 초현실

마르타 판의 「부유하는 조각」

적인 휴식처를 제공한다. 네 면이 유리와 거울로 된 댄 그레이엄의 사각형 파빌리온은 1985년 카셀 도쿠멘타 전시에 출품했던 것을 여기로 옮겨 온 것이다. 비슷한 개념의 팔각형 파빌리온은 1987년 뮌스터 조각 프로젝트에서도 선보인 바 있다. 이탈리아 출신의 아르테 포베라 작가인 주세페 페노네는 공원 안 너도밤나무 숲속에 인공의 너도밤나무를 만들어 세워 놓았는데 진짜 나무와 구분하기 힘들 정도로 정교하다. 이밖에도 공원 입구에 있는 마크 디 수베로Mark di Suvero의 빨간 철재 조각 「K-피스Piece」, 인공 호수 위에 떠다니는 마르타 판Marta Pan의 「부유하는 조각」 등도 관람객들의 시선을 사로잡는다.

▒ 찾아가는 길
아펠도른 역에서 108번 버스를 타거나 아른험 역에서 105번 버스를 타고 오터를로에서 하차한 후 106번 버스 이용

▒ 개관 시간
화~일 오전 10시~오후 5시　　**휴관일** 매주 월요일, 1월 1일

▒ 입장료
일반 18.6€(공원 입장료 포함)　　**12세 이하 어린이** 9.3€(공원 입장료 포함)　　**6세 미만 어린이 무료**

▒ 연락처
Address Houtkampweg 6, 6731 AW Otterlo　　**Tel** +31 (0)318-591-241
Homepage http://krollermuller.nl　　**E-mail** info@krollermuller.nl

233　　뮌스터 조각 프로젝트

명품 건축을 수집하는 뮤지엄

비트라 캠퍼스

비트라, 위기를 또 다른 기회로

해마다 6월이면 스위스 바젤은 세계 도처에서 온
미술 애호가와 유명 딜러, 컬렉터 들로 장사진을 이
룬다. 바로 유서 깊은 바젤 아트페어가 열리기 때문
이다. 바젤에서 자동차로 20분만 가면 작은 도시 바
일 암 라인Weil am Rhein이 나오는데, 이곳에는 세상
어디에도 없는 독특하고도 재미난 뮤지엄이 있다.
'라인 강변의 바일'이라는 뜻의 바일 암 라인은 독일
령이지만 프랑스와 이웃해 있고, 스위스 바젤과 가
까워 아트페어 참석차 왔던 미술인들이 꼭 들르는
명소이자 디자이너들과 건축학도들의 필수 견학지
이기도 하다. 비트라가 탄생시킨 세기의 디자인 제
품과 세계적 건축 거장들의 명품 건축들이 '수집'되
어 있는 비트라 캠퍼스가 바로 이곳에 위치해 있기
때문이다. 넓고 푸른 초원 위에 지어진 캠퍼스 안에
는 유명 디자이너들의 가구를 생산하는 공장뿐 아니
라 비트라의 역사와 디자인 제품을 한눈에 볼 수 있
는 디자인 뮤지엄, 비트라 제품을 경험해 보고 구입
할 수 있는 플래그십 스토어, 그밖에 식당과 컨퍼런
스 홀 등이 공존하고 있다.

하늘에서 본 비트라 캠퍼스 전경 © Vitra

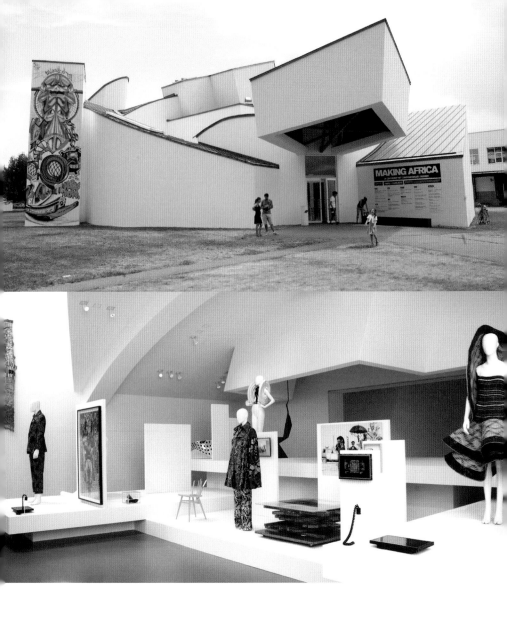

위 | 프랭크 게리가 설계한 비트라 디자인 뮤지엄

아래 | 2015년 〈메이킹 아프리카〉 전이 열리고 있는
비트라 디자인 뮤지엄의 내부

'비트라'는 빌리 펠바움Willi Fehlbaum과 그의 아내 에리카 펠바움Erika Fehl-baum이 설립한 회사로 1957년부터 본격적으로 가구 시장에 뛰어들었다. 찰스와 레이 임스Charles & Ray Eames, 장 프루베Jean Prouvé, 베르너 팬톤Verner Panton, 이사무 노구치Isamu Noguch 등 당대 최고의 디자이너들과 손잡고 희대에 남을 디자인 제품을 생산해 온 비트라는 실험적이면서도 기능적이고 아름다운 제품을 선보이며 스위스를 대표하는 최고의 가구 회사로 자리매김하게 되었다. 그런데 가구 회사가 어떻게 이리 많은 건축 거장들의 작품을 한자리에 모을 수 있었던 걸까? 건축은 미술품과 달리 수집하기에 무척 곤란한 대상이다. 막대한 자금도 필요하지만 건축물이 들어설 어마어마한 부지도 필요하기 때문이다. 그것이 가능했던 이유는 역설적이게도 공장에서 일어난 대형 화재 때문이었다.

비트라는 1981년에 발생한 대화재로 공장 건물 대부분이 소실되는 비극을 맞았다. 위기를 또 다른 기회로 삼은 사람은 창업주의 아들인 롤프 펠바움이었다. 1977년부터 회사 대표를 맡고 있는 롤프 펠바움은 이왕에 건물을 새로 지을 거라면 명품 건축물을 짓겠다는 각오로 유명 건축가들에게 공장 설계를 맡겼다. 그렇게 시작된 비트라의 건축물 수집이 오늘에 이르게 된 것이다.

건축 거장들의 집합소, 비트라 캠퍼스　　　　　　　　　〰〰

그렇다면 비트라 캠퍼스 안에는 어떤 건축물들이 '수집'되어 있을까? 자하

프랭크 게리가 디자인한 공장 건물 Photo: Julien Lanoo © Vitra

하디드, 프랭크 게리Frank Gehry, 헤어초크와 드 뫼롱Herzog & de Meuron, 안도 다다오, 알바루 시자Alvaro Siza 등 건축에 조금만 관심이 있는 사람이라면 들어 봤을 법한 세계적 건축 대가의 작품들이 이곳에 죄다 모여 있다. 그러니까 비트라 캠퍼스 내의 뮤지엄 건물뿐 아니라 공장 건물, 식당, 사무실, 심지어 산책로와 창고 건물도 모두 유명 건축가의 작품인 것이다. 비트라에서 가장 유명한 건물을 손꼽는 일은 쉽지 않다. 워낙 명성 높은 세계적 거장들의 개성 넘치는

건축들이 모여 있다 보니 우위를 가리기 어렵다.

이곳을 찾는 관람객들에게 가장 인기 있는 건물은 아마도 독특한 외관의 비트라 디자인 뮤지엄(1989)일 것이다. 미국을 대표하는 건축가 프랭크 게리가 미국 외의 지역에 최초로 설계한 건물이다. 그만의 트레이드마크가 된 '해체주의 건축' 스타일은 비트라에서 처음 시작되었으며, 7년 후 빌바오 구겐하임 미술관(1996년 완공)에서 완성되었다. 보는 각도에 따라서 전혀 다른 모습을 연출하는 비트라 디자인 뮤지엄 건물은 마치 입체주의 조각을 보는 듯하다. 곡선과 직선이 자유롭게 어우러진 하얀 건물은 멀리서 보면 푸른 잔디 위로 살포시 날아든 하얀 새 한 마리를 연상시키기도 한다. 총 네 개의 전시 공간으로 구성된 뮤지엄 내부에는 비트라의 역사와 함께 전 세계 유명 가구 디자이너들의 컬렉션을 전시하고 있다. 비트라 디자인 뮤지엄 소장품은 7,000점 이상의 가구와 1,000점이 넘는 조명, 그리고 유명 가구 디자이너들에 관한 자료와 그들의 소장품들로 구성되어 있는데 이중 1,700여 점이 이곳에 전시되어 있다. 전시뿐 아니라 다양한 연령층을 위한 건축 관련 워크숍과 교육 프로그램도 운영하고 있으며 특히 가이드와 함께 비트라 캠퍼스를 둘러볼 수 있는 두 시간짜리 가이드 투어가 인기가 많다. 디자인 뮤지엄 바로 뒤편에도 프랭크 게리가 설계한 뮤지엄과 닮은꼴의 건물이 세워져 있다. 외관상으로는 박물관이나 갤러리처럼 보이지만 사실은 공장 건물이다. 공장 건물도 예술인 곳이 바로 이곳 비트라 캠퍼스인 것이다.

비트라 뮤지엄 입구에는 관람객의 시선을 잡아끄는 커다란 조형물 하나가 놓여 있다. 망치와 펜치, 스크루드라이버가 역삼각형 모양으로 아슬아슬하게

클래스 올덴버그와 그의 아내 코셔 판 브뤼헌의 「균형 잡힌 연장들」 Photo: Andreas Sütterlin © Vitra

균형을 잡고 서 있는 작품이다. 가구를 제작할 때 꼭 필요한 연장들이니 비트라에 딱 어울리는 조각이다. 일상의 작은 물건들을 크기만 수십 배 혹은 수백배 확대해 재현하는 조각으로 유명한 클래스 올덴버그와 그의 아내 코셔 판 브뤼헌Coosje van Bruggen이 만든 작품이다. 「균형 잡힌 연장들」이라는 제목을 달고 있는 이 조각은 1984년에 제작된 것으로 빌리 펠바움의 70회 생일 기념으로 손자들이 선물한 것이다.

건축사에 남을 작품들

자하 하디드가 실현한 최초의 건축물인 비트라 소방서도 이곳에서 빼놓을 수 없는 명품 건축이다. 1981년 대화재로 비트라는 캠퍼스 내부에 소방서가 필요하다고 생각하고 자하 하디드에게 설계를 의뢰했다. 당시 자하 하디드는 드로잉과 아이디어는 좋지만 실현시킨 건물이 전혀 없어 '페이퍼 아키텍트Paper Architect'라고 불리던 터였다. 하지만 롤프 펠바움 회장은 하디드의 실험성과 독창성을 믿었다. 날렵하면서도 기하학적인 사선으로 놀라운 시각적 효과를 주는 비트라 소방서는 이후 세상에서 가장 유명한 소방서가 되었고, 자하 하디드 역시 세계에서 가장 유명한 여성 건축가가 되었다. 이후 인근에 공공 소방서가 생기면서 비트라 소방서는 문을 닫았고, 현재 소방서 건물은 컨퍼런스와 이벤트를 위한 홀로 사용되고 있다.

비트라 캠퍼스 내에서 가장 오래된 건축물은 영국 건축가 니컬러스 그림쇼 Nicholas Grimshaw가 설계한 공장 건물(1981년 완공)이다. 그림쇼는 1981년 대화재 이후 비트라에 맨 처음으로 초대된 건축가였다. 그림쇼가 설계한 건물은 심플한 조립식 철재 건물로 골판지처럼 가로 줄무늬가 있는 전면 파사드가 인상적이다. 붉은 벽돌로 된 대형 공장 건물은 '건축의 시인'이라 불리는 포르투갈 건축가 알바루 시자가 설계했다. 아치형의 다리처럼 생긴 옥상 구조물을 통해 그림쇼의 공장 건물을 연결시킨 점, 비가 오는 날에는 이 다리가 자동으로 하강해 보행자 통로로 변신하는 점 등 기능성과 편의성을 살린 건축이다. 하디드의 소방서로 이어지는 500미터 길이의 명상을 위한 산책로도 알바루 시자의 작품이다.

위 │ 자하 하디드의
첫 건축물인 비트라 소방서
Photo: Julien Lanoo & Thomas Dix © Vitra

아래 │ 비트라 캠퍼스에서 가장 오래된 건물인
니컬러스 그림쇼가 설계한 공장 건물
Photo: Julien Lanoo & Thomas Dix © Vitra

렌초 피아노의 이동식 1인용 소형 주택

그밖에도 안도 다다오가 유럽 지역에 최초로 설계한 건물인 컨퍼런스 파빌리온(1993), 일본 건축가 듀오 사나Sanaa(세지마 가즈요, 니시자와 류에)가 지은 하얀색의 나지막한 원형 공장 건물(2012), 장 프루베가 1953년경에 디자인한 주유소 건물(현존하는 세 건물 중 하나), 렌초 피아노Renzo Piano의 이동식 1인용 소형 주택(2013) 등 독특하면서도 건축사적으로 중요한 작품들이 이곳 캠퍼스 안에 수집되어 있다.

특히 안도 다다오의 건축물은 주변의 나무를 단 한 그루도 자르지 않고 완성해 놀라움을 선사했고, 퐁피두센터 설계로 유명한 렌초 피아노의 6제곱미터 이동식 소형 주택 '디오게네Diogene'는 비트라 캠퍼스에 있는 가장 작은 건축물이자 비트라가 생산하는 가장 큰 제품으로 주목을 받았다. 초소형 삶의 공간을 실현한 이 집은 요즘 화두가 되고 있는 미니멀한 라이프 공간을 가장 잘 구현한 건축으로 보인다.

비트라의 건축 수집은 현재진행형　　　　　　〜〜〜

비트라의 건축 수집은 지금까지도 계속 업데이트되고 있다. 2010년 문을 연 '비트라하우스'는 뮤지엄 못지않게 관람객들의 인기를 얻고 있는 건물이다. 런던 테이트 모던 설계로 명성을 얻은 헤어초크와 드 뫼롱이 설계한 비트라하우스는 기다란 상자 같은 집 열두 개를 아무렇게나 위로 쌓아 올려놓은 듯한 전위적인 건축물이다. 이 건물은 비트라의 디자인 제품을 직접 체험해 볼 수 있는

헤어초크와 드 뫼롱이 설계한 독특한 비트라하우스

플래그십 스토어로 실제 집처럼 인테리어를 꾸며 놓았기 때문에 관람객들은 이곳에서 비트라 제품을 편히 만져 보고 앉아 보고 구입도 할 수 있다. 특히 전망이 좋은 4층 로프트 공간은 해마다 새로운 디자이너를 초대해 새 단장을 한다. 2016년에는 파리에서 활동하는 건축가이자 디자이너인 인디아 마다비India Mahdavi가 초대되어 '이상한 나라의 앨리스'를 주제로 이 공간을 동화 속 나라처럼 환상적으로 꾸며 관람객들의 탄성을 자아냈다.

이곳에서 가장 최근에 문을 연 곳은 '샤우데포트Shaudepot'라 불리는 전시 창고다. 2016년 6월에 문을 연 샤우데포트는 헤어초크와 드 뫼롱이 비트라 캠퍼스에 지은 두 번째 건축물이다. 가구 디자인의 역사를 보여주는 400여 점의 가구와 조명을 이 창고에 전시하고 있다. 이곳에서 때때로 열리는 기획 전시를 통해 기존 소장품을 새롭게 해석하고 조망하는 기회도 갖는다.

최근 비트라는 건축뿐 아니라 현대미술가들의 대형 설치작품도 수집하기 시작했다. 올덴버그 부부의「균형 잡힌 연장들」에 이어 2014년에는 벨기에 출신 설치미술가 카르슈텐 휠러의 대형 작품「비트라 슬라이드 타워」를 캠퍼스 야외에 설치해 놓았다. 2006년 런던 테이트 모던 전시 때 설치되어 화제를 모았던 이 대형 미끄럼틀은 이곳에 상설 전시되어 있어 관람객들에게 현대미술의 색다른 경험을 제공한다. 30.7미터의「비트라 슬라이드 타워」에 올라서면 드넓은 초원 위에 자리한 비트라 캠퍼스의 아름다운 풍경을 한눈에 조망할 수 있다. 투명한 미끄럼틀을 타고 초스피드로 내려오면서 느끼는 짜릿한 스릴과 비트라의 개성 넘치는 건축 풍경은 멀리서 찾아온 이방인들의 수고와 여행의 피로를 말끔히 씻어주기에 충분하다.

2016년 '이상한 나라의 앨리스'를 주제로 꾸며진 로프트 공간 © Vitra

2016년에 문을 연 전시 창고 샤우데포트 © Vitra

2014년에 새로 설치된 현대미술가 카르슈텐 휠러의 「비트라 슬라이드 타워」

이렇게 비트라는 단순히 가구를 만드는 회사가 아니라 독창적인 디자인 제품과 역사적인 건축물, 이에 더해 혁신적인 현대미술까지 모으는 진정한 수집가다. 아울러 비트라 캠퍼스는 공장과 사무실, 뮤지엄, 플래그십 스토어, 식당, 컨퍼런스 홀 등이 공존하는 복합문화산업 단지라 할 수 있다. 그럼에도 불구하고 이곳을 캠퍼스라 부르는 것은 아마도 디자인 연구에 대한 열정과 초심을 잃지 않겠다는 기업의 의지를 보여주기 위해서가 아닐까?

바일 암 라인 ■ 비트라 캠퍼스

〰〰〰〰〰〰〰〰〰〰〰〰〰〰〰〰〰

■ 찾아가는 길
바젤 역에서 2번 트램을 타고 Badischer역에서 하차,
55번 버스를 타고 비트라 정류장에서 하차

—

■ 개관 시간
오전 10시~오후 6시(12월 24일은 오전 10시~오후 2시)

—

■ 입장료
비트라 디자인 뮤지엄＋샤우데포트 일반 17€(할인 15€)
비트라 디자인 뮤지엄 일반 11€(할인 9€)
샤우데포트 일반 8€(할인 6€)
건축 투어(2시간) 일반 14€(할인 10€)

—

■ 연락처
Address Charles-Eames-Str. 2, D-79576 Weil am Rhein
Tel +49-7621-702-3200
Homepage https://www.vitra.com
E-mail info@design-museum.de

09.

베른

대자연 속에 그린 그림 같은 건축

파울 클레 센터

대자연 속에 파묻힌 파격적인 건축 ～～～

작지만 세계에서 가장 잘사는 나라로 손꼽히는
스위스. 천혜의 경관을 자랑하는 알프스의 이 나
라는 추상미술의 거장 파울 클레의 고향이기도 하
다. 세계 최대의 아트페어가 열리는 바젤이 현대미
술 애호가들의 성지라면 베른은 파울 클레 애호가
들의 성지다. 바젤에서 자동차로 한 시간 남짓 걸
리는 베른은 인구 14만 명의 작은 도시지만 명실
상부한 스위스의 수도다. 알레 강으로 둘러싸인 고
풍스러운 구시가 일대는 1983년 스위스 최초로 유
네스코 세계문화유산으로 등재될 정도로 아름답고
매력적이다. 베른 시 동쪽 쇼스할데 지역의 고요한
쉰그륀 언덕에는 거대한 물결 모양 지붕 세 개가
땅 속에 파묻힌 듯한 파격적인 건물이 세워져 있
다. 바로 20세기가 낳은 위대한 예술가 중 하나로
손꼽히는 파울 클레를 기념하는 미술관이다. 이탈
리아 출신의 건축 거장 렌초 피아노가 설계한 파울
클레 센터는 2005년 개관 이후 베른의 새로운 명소
로 떠오르며 세계 곳곳에서 찾아온 클레 마니아들
을 유혹하고 있다.

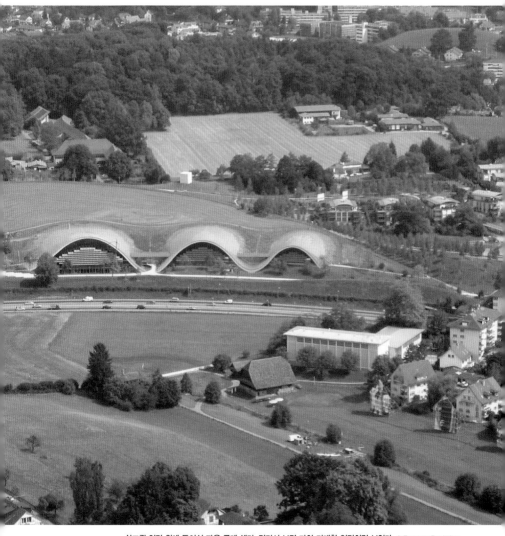

쉰그륀 언덕 위에 들어선 파울 클레 센터. 멀리서 보면 마치 거대한 언덕처럼 보인다. © Zentrum Paul Klee

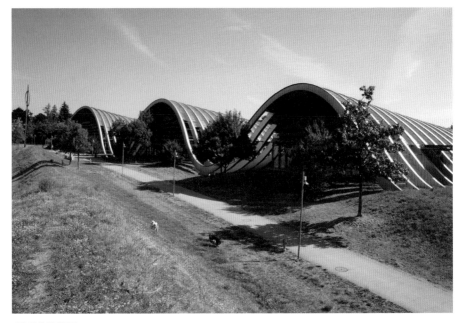

파울 클레 센터 전경

유난히 더웠던 2015년 여름, 가족과 함께 떠난 유럽 여행길의 마지막 코스는 무조건 스위스로 잡았다. 낮 최고 기온이 40도가 넘는 로마와 베네치아에서 고생을 해서 그런지 알프스의 시원한 공기가 흐르는 스위스에서 휴식을 취하고 싶은 마음이 컸다. 아트 바젤 시즌을 놓친 터라, 자주 다녔던 바젤 대신 베른을 목적지로 선택했다. 사진으로만 봤던 렌초 피아노의 역작 파울 클레 센터에 가기 위해서였다. 아침 일찍 호텔을 나서며 내비게이션에 주소를 입력했다. Monument im Fruchtland 3. 우리말로 번역하면 '비옥한 대지 안의 기념

비' 또는 '과일의 땅에 있는 기념비'
라는 뜻이다. 주소부터가 예사롭지
않았다.

미술관이 들어선 부지는 생각
보다 훨씬 더 넓고 광활하고 아름
다웠다. 들꽃과 풀로 둘러싸인 산
책로를 따라 풀벌레 소리를 들으
며 10분 정도 걷다 보니 미술관 입
구가 나왔다. 화살표로 방향을 표
시한 빨간 철제의 높다란 이정표가
눈길을 끌었다. 미술관 입구를 표
시하는 조형물인데 파울 클레의 드
로잉에서 따온 것이었다. 자유로
우면서도 힘이 넘치는 선은 클레의

입구를 가리키는 이정표

그림 속에서 막 뛰쳐나온 것 같은 생생한 느낌을 주었다.

미술관의 외관은 예상보다 더 파격적이었다. 대자연 속에 부는 바람을 통째
로 품은 듯 리듬과 운동감이 느껴졌다. 파리 도심의 퐁피두센터 설계로 세계적
명성을 얻은 렌초 피아노가 베른의 대자연 위에 또 한 번의 실험을 감행한 것이
분명해 보였다. 크기가 다른 세 개의 물결 모양 구조물들은 멀리서 보면 마치
거대한 언덕처럼 보인다. 철재를 일일이 절단하고 구부려 만든 이 독특한 미술
관은 건축 거장이 미술 거장을 위해 대자연에 그린 그림 같은 건물이었다.

타고난 융합형 예술가, 파울 클레

굽이굽이 물결치는 모양의 미술관 내부로 들어섰다. 아치형의 높은 천장이 인상적인 복도를 따라 세 개의 건물이 이어져 있는 구조였다. 파울 클레 센터는 건축뿐 아니라 기능적인 면에서도 전통적인 화이트 큐브 미술관을 초월한다. 세 개의 언덕 같은 건물들은 크기뿐 아니라 기능도 제각각인데, 북쪽 언덕은 미술 교육과 함께 다양한 콘서트, 컨퍼런스, 워크숍 등이 열리는 복합문화 공간이자 어린이 미술관이 있는 공간이다. 가운데 언덕은 소장품과 기획전을 위한 공간이고 남쪽 언덕은 연구실과 행정 사무실이 있는 건물이다. 자연광이 잘 드는 밝은 복도 공간은 카페와 매표소, 아트숍, 휴게소 등 관람객 편의시설로 꾸며졌고 전시장과 콘서트장 등은 지하에 위치해 있었다. 클레의 작품들이 자연광에 민감한 종이나 드로잉이 많은 점을 감안하면 지하에 전시장을 둔 건 탁월한 선택으로 보였다.

한편 기획 전시장이자 주 전시장인 모리스 밀러 전시장은 1층에 위치해 있었다. 표를 끊고 바로 기획 전시장으로 향했다. 20세기 추상회화의 두 거장, 파울 클레와 칸딘스키를 조명하는 전시가 열리고 있었다. 클레는 한때 칸딘스키와 함께 뮌헨 '청기사파'로 활동했었다. 전시장 입구에서 직원이 어린 딸을 보더니 워크시트와 함께 색연필 하나를 고르라고 권했다. 아이들이 두 거장의 추상화를 재밌게 '관찰'하고 직접 그림도 그려 보도록 만든 워크시트였다. 딸아이는 마음에 드는 작품 앞에 풀썩 주저앉아 한참을 그림 삼매경에 빠져 있었다. 그 덕에 여유롭고 우아하게 전시를 감상할 수 있었다. 워크시트는 아이를 위한 것이

위 | 카페가 있는
 | 북쪽 언덕 건물

아래 | 행정 사무실이 있는
 | 남쪽 언덕 건물

기증자의 이름을 딴 기획 전시실

아니라 오히려 보호자인 어른들을 위한 미술관의 배려로 느껴졌다.

화면 속에서 점 · 선 · 면 · 색을 자유자재로 다루었던 클레의 그림들을 보고 있으면 음악에서 느껴지는 리듬감과 율동감이 전해진다. 실제로도 음악은 클레의 삶과 미술에 평생 영향을 주었다. 1879년 스위스 베른 근교 뮌헨부흐제에서 태어난 그는 음악교사였던 아버지와 성악을 전공한 어머니에게서 음악적 재능을 물려받았다. 음악적 분위기 속에서 성장했을 뿐 아니라 음악에 천부적인 재능도 보였다. 일곱 살 때부터 바이올린을 배웠고 4년 후인 열한 살 때 베른 시 관현악단의 비상근 단원이 되기도 했다. 물론 그는 어릴 때부터 미술에도 소질이 있었다. 10대 때까지만 해도 음악과 미술 사이에서 진로를 고민했지

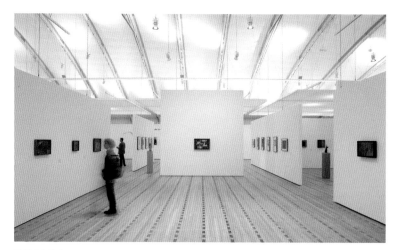

주 전시장 전경 © Zentrum Paul Klee

만 결국 클레는 미술가의 길을 선택했다. 그의 회고에 따르면 "음악은 모차르트나 하이든과 같은 고전음악에 매료되었지만 미술은 전위적인 현대미술에 더 큰 매력을 느껴서 결국 미술가가 되기로 했다"라고 한다. 클레는 화가가 되어서도 음악을 늘 가까이했고, 훗날 피아니스트였던 릴리와 결혼했다. 또한 문학과 미학, 철학에도 조예가 깊었다. 음악, 미술, 문학의 경계 안에 머물지 않고 이들의 융합을 통한 새로운 예술을 추구했던 그는 뛰어난 화가이자 음악가였고, 훌륭한 교육자이자 시인이었으며, 많은 저서를 쓴 이론가이기도 했다. 요즘 말로 표현하면 타고난 융합형 예술가였던 셈이다.

문득 궁금해졌다. 왜 클레의 미술관이 베른 외곽의 한적한 언덕 위에 들어섰는지. 클레와 이 도시는 어떤 인연이 있었는지. 클레는 스위스 태생이지만 독일에서 수학했고 작가로서의 명성도 독일에서 얻었다. 1914년 동료 미술가였던 아우구스트 마케August Macke와 함께한 튀니지 여행을 통해 색채에 대한 새로운 자각을 얻었고 이후 색채는 그의 그림에서 중요한 요소가 된다. 색에 대한 자각은 곧 추상의 세계를 인식하는 새로운 창조 활동의 동기가 되었다. 화가로서 성공한 그는 1921년 바이마르 국립 바우하우스의 교수가 되었고, 이곳에서 벽화와 스테인드글라스, 디자인 등을 가르치는 동시에 추상미술과 색채론 등을 연구해 왕성한 저술 활동도 펼쳤다. 1931년 뒤셀도르프 쿤스트아카데미로 자리를 옮겼지만 1933년 나치가 정권을 잡으면서 당시 많은 독일의 전위적인 예술가들이 그러했듯 그 역시 교수직을 박탈당했다. 나치의 탄압이 극심해지고 독일 미술관들이 소장하고 있던 그의 작품 102점이 몰수되자 "독일 곳곳에서 시체 냄새가 난다"라는 말을 남기고 스위스로 되돌아갔다.

베른은 클레가 생애 마지막 7년을 보내며 왕성하게 작업을 이어간 도시였다. 그의 말기 대표작 '천사' 시리즈도 이곳에서 탄생했다. 그렇다면 20세기의 위대한 예술가를 기념하는 미술관이 왜 베른 시내가 아닌 이렇게 한적한 초원에 세워진 걸까? 그것도 클레 사후 65년이나 지나서 말이다. 또한 미술관 이름을 왜 센터라고 지었을까?

파울 클레 센터는 개인과 기업, 정부와 시 모두의 노력으로 일구어낸 성과물

이다. 베른에 클레의 예술적 업적을 기리는 전문 미술관을 설립하자는 아이디
어를 처음으로 낸 사람은 클레의 손자와 며느리였다.

 파울 클레(1879~1940)와 부인 릴리 클레(1876~1946)가 세상을 떠난 후 클
레의 예술 업적에 대한 체계적 정리와 학술 연구를 위해 1947년 파울 클레 재
단이 설립되었다. 1990년 이 재단을 이끌던 아들 펠릭스 클레가 죽자 펠릭스의
아들이자 파울 클레의 유일한 손자였던 알렉산더 클레가 미술관 설립을 제안
했다. 펠릭스의 두 번째 부인 리비아 클레마이어도 남편 사후 물려받은 700여

점의 작품을 베른 시에 영구 대여 형식으로 기증하기로 했다. 파울 클레 재단이 소장한 2,500점에 달하는 자료들과 기록들을 비롯해 개인 소장자들도 기증 대열에 합세했다.

베른 미술관에 있던 클레의 작품들까지 합쳐 클레가 남긴 1만여 점의 유작 중 40퍼센트에 이르는 4,000여 점이 새로 건립될 클레 미술관의 소장품이 되었다. 문제는 미술관 부지였다. 처음에는 클레가 다녔던 초등학교 부지가 고려되었다. 베른 시내에 위치해 있어 접근성도 좋고 무엇보다 베른 미술관과도 마주하고 있어 여러모로 합리적인 선택으로 여겨졌다. 하지만 이 자리는 베른 현대미술관을 비롯해 베른 대학교의 미술사 아카데미도 들어설 계획이었기에 결국 다른 부지를 찾아야 했다. 지역 건축가들도 나서서 베른 시내의 다른 부지를 물색했다. 하지만 땅값 비싼 베른 시내에서 미술관을 지을 만큼의 큰 부지를 찾는 건 쉽지 않았다. 그러던 중 놀랍고도 반가운 소식이 들렸다.

1998년 세계적으로 저명한 정형외과 의사인 모리스 에드몬트 뮐러Maurice Edmond Müller 박사 부부가 쇼스할데에 있는 대규모 대지와 건축비를 기증하겠다는 뜻을 밝혀 왔다. 대신 모리스 뮐러 박사는 기증의 조건으로 크게 두 가지를 내걸었다. 첫째, 클레는 단순히 화가로만 활동했던 것이 아니라 여러 예술 분야에서 활동했기 때문에 미술관과 함께 음악, 연극, 콘서트 등 다양한 문화 활동과 창작 활동이 이루어지는 공간으로 만들 것, 둘째, 건축은 렌초 피아노에게 의뢰할 것이었다. 뮐러 박사는 렌초 피아노가 설계한 바젤의 바이엘러 재단 현대미술관을 보고 크게 감동한 바 있었다. 어린이 미술관은 뮐러 박사의 딸인 자닌 애비뮐러Janine Aebi-Müller의 뜻으로 탄생했다. 4세 이상 어린이를 위한

위 | 클레 관련 자료들을 전시 중인
지하 전시장

아래 | 파울 클레가 사용하던
화구들

파울 클레 센터의 콘서트 홀과 미래의 클레를 길러내는 어린이 아틀리에

창작 공간이자 전시장으로 미래의 클레를 길러내는 인큐베이터 같은 곳이다. 이렇게 해서 파울 클레 센터는 한 작가를 기념하는 미술관을 넘어 베른 시민의 다양한 문화적 욕구를 채워주는 복합문화센터이자 창작의 산실이 되었다.

> 파울 클레는 우리 모두의 위대한 스승이었다. 쇤그륀에 연구센터와 교육기관을 가진 파울 클레 미술관을 짓는 것은 나의 오랜 숙원이었다. 지식과 예술에 대한 투자는 곧 문화적 자산이 된다.

1998년 기자 간담회에서 뮐러 박사가 한 말이다. 도심 곳곳에 과거 문화유산이 산적한 도시 베른은 이제 또 하나의 새로운 문화유산을 갖게 된 셈이고, 미래의 클레들을 계속 탄생시키기에 부족함이 없어 보인다.

베른 ■ 파울 클레 센터

■ 찾아가는 길
버스 12번 또는 10번을 타고 파울 클레 센터에서 하차
트램 Ostring행 7번 트램을 타고 파울 클레 센터에서 하차

■ 개관 시간
화~일 오전 10시~오후 5시
휴관일 12월 24~25일, 8월 1일

■ 입장료
일반 20CHF(할인 18CHF)
학생 10CHF
어린이(6~16세) 7CHF

■ 연락처
Address Monument im Fruchtland 3, 3000 Bern
Tel +41-31-359-01-01
Homepage http://www.zpk.org
E-mail info@zpk.org

10. 바젤

기계의 미학

팅겔리 미술관

팅겔리 미술관. 이면도로 쪽에 출입구가 있지만 한적한 공원에 위치해 있다.

"모든 것은 움직인다. 움직이지 않는 것은 존재하지 않는다."

스위스 출신의 세계적 조각가이자 키네틱 아트의 선구자 장 팅겔리Jean Tinguely가 한 말이다. 스위스 바젤에는 그의 삶과 예술 업적을 기리는 미술관이 있다. 바젤 외곽 한적한 솔리투데 공원 안에 지어진 이 미술관은 지역에 기반을 둔 한 기업의 메세나 정신이 구현된 곳이라는 점에서 더욱 특별한 의미를 지닌다.

바젤에 본사를 둔 헬스케어 부문의 글로벌 기업 호프만−라로슈 사社는 창립 100주년을 맞아 스위스를 대표하는 가장 위대한 예술가 중 한 사람인 장 팅겔리를 기념하는 미술관을 지어 바젤 시에 기증할 계획을 세웠다. 바젤은 팅겔리에게 고향과도 같은 곳으로 그는 유년시절부터 27세에 파리로 떠나기 전까지 젊은 시절을 이곳에서 보냈다. 1996년 10월에 개관한 팅겔리 미술관은 같은 스위스 출신의 건축가 마리오 보타Mario Botta가 설계해서 더욱 유명세를 탔다. 마리오 보타는 우리나라의 리움미술관과 강남 교보타워 설계를 맡은 바 있어서 국내에도 잘 알려진 건축가다. 바젤의 팅겔리 미술관은 1995년 개관한 미국의 샌프란시스코 현대미술관과 함께 마리오 보타를 미술관 건축의 전문가로 세계적 인정을 받게 만든 주인공이기도 하다. 주변 환경과 건축의 조화를 살린 이 미술관은 건축계에서도 주목받고 있는데 기하학적인 형태들을 해체시킨 후 재배열하여 새로운 질서를 부여하는 마리오 보타의 건축 특징이 잘 반영되었다는 평가다.

팅겔리 미술관

몇 해 전 아트 바젤 관람 차 바젤에 왔다가 밀린 숙제를 해결하는 기분으로 팅겔리 미술관을 찾았다. 세계 도처에서 바젤을 찾아온 '아트 피플'은 대부분 아트 바젤과 위성 페어들까지 둘러본 후 아트 바젤의 역사를 만든 바이엘러가 세운 바이엘러 재단을 찾는 것으로 여정을 마무리한다. 시간을 조금 더 할애한 다면 독특한 건축으로 유혹하는 샤울라거Schaulager 현대미술관까지 방문할 수 있다. 이것이 바젤 아트 투어의 가장 기본 코스다. 나 역시 늘 빠듯한 일정으로 바젤을 찾았기에 팅겔리 미술관은 '꼭 봐야 할 바젤 미술관 리스트' 맨 위에 넣 어두고도 매번 다음으로 미루곤 했다.

붉은 대리석으로 견고하게 지은 미술관 외벽에는 멋지게 휘갈겨 쓴 작가의 사인이 크고 선명하게 새겨져 있어 멀리서도 이곳이 팅겔리 미술관이라는 것을 쉽게 알아챌 수 있다. 미술관 입구는 차가 많이 다니는 이면도로를 접하고 있지 만 미술관 외벽을 통과해 안쪽으로 들어가면 초록빛으로 물든 아담하고 조용한 정원 풍경이 펼쳐진다. 미술관 정원에 있는 분수 한가운데에는 팅겔리의 키네 틱 조각이 끊임없이 물을 뿜어내고 있었다. 파리 퐁피두센터 앞 광장에 설치된 팅겔리와 니키 드 생팔Niki de Saint Phalle의 합작품 「스트라빈스키 분수」의 축소 판처럼 보였다.

미술관 정원에서 가장 눈길을 사로잡는 것은 분수 근처에 놓인 알록달록한 여인 조각상이다. 팅겔리의 두 번째 부인이자 동료 예술가였던 니키 드 생팔의 작품이다. 임신한 여성의 모습을 형상화한 「나나」라는 이름의 이 조각상은 그 녀의 트레이드마크이기도 하다. 한때 뉴욕에서 유명 잡지 모델로 활동했을 정 도로 뛰어난 외모를 가진 니키 드 생팔이었지만 정작 그녀는 작품을 통해 사회

위 | 분수가 있는 미술관 정원

아래 | 미술관 정원 분수에 설치된
장 팅겔리의 키네틱 조각

니키 드 생팔의 조각 「나나」

로부터 강요된 아름다운 여성상에 의문을 제기했다. 임신한 친구를 모델로 해서 만들었다는 그녀의 「나나」 조각들은 하나같이 얼굴의 이목구비는 완전히 생략된 채 풍만한 가슴과 불룩한 배와 엉덩이가 강조된 뚱뚱한 여성들이다. 마치 다산을 기원하며 만들어졌던 빌렌도르프의 비너스를 닮았다. 그녀가 만든 나나는 결코 아름다운 외모의 소유자는 아니지만 강하고 자유로우며 사회의 부조리와 폭력에 대항할 수 있는 힘과 권력을 부여받은 신과 같은 존재로 종종 묘사된다. 그래서인지 강렬한 원색의 꽃무늬로 채색된 그녀의 조각작품을 보고 있으면 왠지 유쾌하고 통쾌한 느낌이 든다. 마치 이 땅의 모든 '삼순이'들에게 힘내라고 응원하는 것 같다고나 할까. 물론 그녀는 자유롭고 유쾌한 나나의 모습을 통해서 여성뿐 아니라 억압과 폭력 또는 지배 권력에 대항하는 이 세상 모든 약자들에게 자유의 힘과 지지를 호소하고 있는 것일 테지만 말이다.

키네틱 아트의 대가

입장권을 끊고 미술관 내부로 들어섰더니 조용하고 정적인 분위기의 정원과는 완전히 다른 세계가 펼쳐졌다. 요란한 모터 소리와 함께 여기저기서 거대한 기계들이 정신없이 돌아가고 있는 모습이 당혹스럽기도 하고 호기심을 불러일으키기도 했다. 만약 팅겔리가 어떤 작가인지 모르고 방문했거나 또는 고상한 그림들이 걸려 있는 미술관을 기대하고 찾은 관람객이라면 아마도 번지수를 잘못 찾아온 것 같아 되돌아 나갈 수도 있겠다 싶었다. 팅겔리의 작품들은 하

나같이 고철 덩어리나 기계 부속품을 이용해 만든 기계 조각인 데다 모터까지 달려 있어 요란한 소리를 내며 움직이기 때문에 미술관이라기보다 공장이 아닌가 착각할 수도 있기 때문이다.

장 팅겔리는 전후 키네틱 아트를 대표하는 작가다. 키네틱 아트는 어떤 수단이나 방법에 의해 움직이는 미술을 말한다. 마르셀 뒤샹의 「자전거 바퀴」나 만 레이의 「전등갓」 또는 칼더의 「모빌」은 바람이나 손에 의해 움직이는 초기 형태의 키네틱 아트였다. 반면 모터 장치가 달려 있어 버튼이나 페달을 이용해 움직이는 팅겔리의 조각은 훨씬 진화한 형태의 키네틱 아트였던 것이다. 바젤 응용미술학교에서 미술을 전공한 팅겔리가 그림을 접고 본격적으로 움직이는 조각 작업에 착수하게 된 것은 파리에서였다. 생계를 위해 쇼윈도 장식 일을 하면서도 틈틈이 움직이는 조각을 만드는 데 온 열정을 쏟았다. 팅겔리는 1950년대 중반 '메타마틱Metamatic'이라 명명한 일종의 예술작품 제작 기계들을 만들어 발표하면서부터 주목받기 시작했다. 연작으로 이루어진 작품들 중 일부는 추상적 형태의 움직이는 조각으로, 다른 일부는 그림을 그릴 수 있게 고안된 자동 소묘 장치가 달린 기계 형태로, 또 어떤 건 스스로 분해되어 폭파되도록 만들어졌다. 기계 문명의 부조리를 위트 있게 풍자한 '메타마틱' 연작은 단숨에 그를 파리 예술계에서 존재감 있는 인물로 만들었다.

팅겔리는 서른다섯 살이 되던 1960년 뉴욕 현대미술관에서 선보인 「뉴욕 예찬Homage to New York」을 통해 세계적 명성을 얻기 시작했다. 1980년대부터는 좀 더 큰 스케일의 '모터로 작동되는 기계 조각'이라는 독창적인 미술 영역을 구축하면서 세계적인 작가의 반열에 올랐다. 이곳의 소장품은 팅겔리가

기계 조각으로 채워진 전시실 내부

1950년대부터 말년까지 제작했던 150여 점으로 구성되어 있다. 작품 대부분은 작가와 친분이 있었던 호프만−라로슈 회장을 비롯해 그의 미망인인 니키 드 생팔과 여러 개인 수집가들이 기증한 것이다.

즐거운 놀이공원? 〜〜〜

미술관 입구를 통과해 주 전시장으로 발길을 옮겼더니 팅겔리의 대표작 중 하나인 「그로세 메타−막시−막시−유토피아, 메타−하모니」(1987)라는 작품을 만날 수 있었다. 온갖 고철 덩어리와 낡은 기계 부품, 튜브, 폐타이어, 놀이공원에서 가져왔을 법한 목마 등으로 이루어진 거대하고도 복잡한 설치 조각이 전시 공간 전체를 점령하고 있었다. 층계를 통해 2층으로 올라갈 수 있는 복층 구조에 복도와 테라스까지 있는, 나름 건축 형식을 띤 작품이었다. 무대용 커튼까지 달려 있어서 연극 무대 장치 같기도 했고, 관객이 직접 내부를 활보할 수 있어서 놀이기구 같기도 했다. 조각 앞에 놓인 페달을 밟았더니 금세 윙윙거리는 거친 기계음을 내며 조각에 부착된 갖가지 오브제들이 제각기 움직이기 시작했다. 기계 소리가 꽤 컸던 탓인지 조각이 움직이자마자 전시장 안의 관람객들이 작품 앞으로 하나둘씩 모여들었고 특히 어린이 관객들이 탄성을 지르며 즐거워했다. "미술관에서는 뛰지 말고 조용히!"라는 예절 교육을 수없이 받았을 아이들에게 이곳은 엄숙한 미술관이 아니라 즐거운 놀이터로 기억될 것이 분명했다.

팅겔리의 대표작 「그로세 메타-막시-막시-유토피아, 메타-하모니」

나는 어린이들이 기어오르거나 뛰어내릴 수 있는 뭔가 밝고 명랑한 것을 만들고자 했습니다. 구경거리가 될 수도 있고 웃고 즐길 수 있는 명랑하고 유쾌한 놀이기구 같은 것 말이죠. 내 작품은 사람들이 걸어서 오르내리거나 통과할 수 있는 수많은 출입구와 통로들을 가지고 있습니다. 이것은 마치 아수라장 같은 조각이지만 조화로움으로 가득 차 있고 또한 기능적입니다.

장 팅겔리의 말이다. 얼핏 보기에는 어수선하고 정리되지 않은 듯한, 아니 어쩌면 오래되어 버려진 놀이기구처럼 보이지만 사실은 폐기된 고철 덩어리와 폐자재들을 이용해 정확한 계산으로 만들어진 기능적인 놀이기구이자 움직이는 조각이다. 그의 조각은 감상의 대상으로 이곳에 있는 것이 아니라 관객들에 의해 움직이고 관객들이 작품의 일부가 되어 이용해야만 완성되는 적극적인 인터랙티브 아트인 것이다.

미술관 곳곳에 전시된 다른 작품들도 버튼이나 페달이 놓여 있어 관람객이 누르거나 밟으면 움직였고 천장에 매달린 작품들은 적당한 시간차를 두고 스스로 작동했다. 작품 재료는 모두 폐자재를 재활용한 것이었다. 못 쓰게 된 고철 덩어리에서부터 모자, 깃털, 인형, 기계 바퀴, 조명등, 드럼통에 이르기까지 모든 하찮고 낡은 것들이 팅겔리의 손을 거치면 재미나고 독특한 예술작품으로 업그레이드 되었다. 진정한 업사이클링 예술이라고 해야 하지 않을까.

하지만 팅겔리의 모든 작품들이 오락적 재미와 유쾌함을 강조하는 것은 아니다. 2층 전시실에는 죽음이나 종교, 속죄에 대한 성찰을 유도하는 다소 무거운 주제의 작품들이 대거 전시되어 있다. 그중 「멩겔레–죽음의 무도Mengele – Danse macabre」(1986)는 불에 타다 만 고철 덩어리들이 마치 박쥐의 양 날개처럼 뻗어 있고 그 가운데에 짐승의 해골이 걸려 있어 죽음이나 마귀의 모습을 연상시킨다. 이 작품은 팅겔리가 직접 목격한 대형 화재 사건의 트라우마에서 기인한 것이다.

1986년 8월 26일 스위스의 한 시골 마을에서 작업 중이던 팅겔리는 이웃 농가가 번개를 맞아 전소되는 것을 목격하고 큰 충격을 받았다. 그날 새벽 2시에 내리친 번개는 1801년에 지어진 아름다운 농가를 순식간에 잿더미로 만들어버렸다. 화재는 이틀 동안 계속되었고, 사체 타는 악취가 진동했다. 작가는 그 순간을 지옥이자 악마였다고 회고한다. 큰 충격과 슬픔에 빠진 팅겔리는 잿더미에서 잔해를 수습해도 된다는 허락을 받고 직접 가축의 유골과 잔해를 골라냈다. 그렇게 화재 현장에서 습득한 잔해로 만든 열네 점의 키네틱 조각이 바로 「멩겔레–죽음의 무도」다.

'멩겔레'라는 제목은 잔해에서 발견한 옥수수 농기계에 붙어 있던 상표에서 따온 것인데, 멩겔레는 아우슈비츠 생체 실험을 주도했던 나치 의사 요제프 멩겔레 박사의 아버지가 설립한 농기계 회사다. 이런 우연의 일치는 팅겔리에게 나치 시절 유대인 강제 수용소에서 일어났던 유대인 소각 대참사의 비극을 상

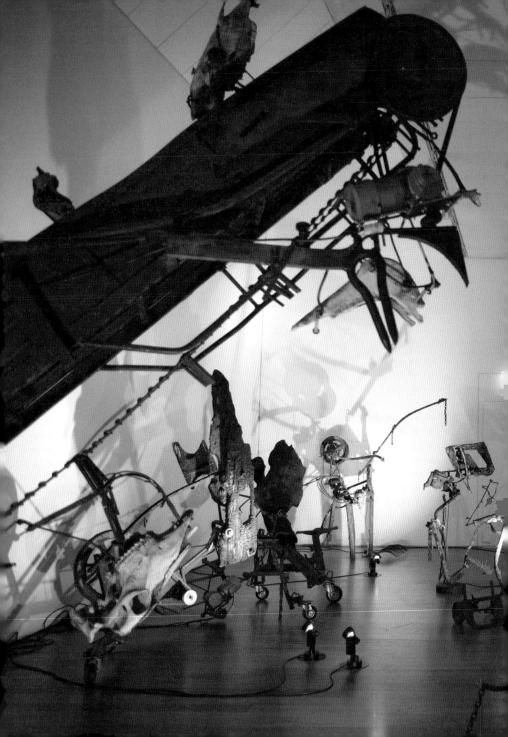

틴겔리가 대혁 화재 사거을 목격한 후 제작한 작품 「메겔레―죽음의 무도.

에바 애플리의 작품 「테이블」

기시켰다. 이 사건 이후로 팅겔리의 작품에는 유희나 오락적 요소 대신 죽음을 떠올리게 하는 해골이나 제단, 성상과 같은 형상들이 등장하게 되었다.

팅겔리의 작품 옆에는 그의 첫 번째 부인이었던 스위스 작가 에바 애플리Eva Aeppli의 작품 「테이블La Table」도 함께 전시되어 있다. 긴 테이블을 앞에 놓고 줄줄이 앉아 있는 인형들은 마치 죽음을 감지한 예수가 열두 제자들과 함께 최후의 만찬을 가지고 있는 모습을 연상시킨다. 인형들은 하나같이 우스꽝스럽기도 하고 기괴해 보이기도 하지만 죽음을 테마로 한 팅겔리의 작품들과 함께 배치되어 관객들에게 삶과 죽음에 대한 진지한 성찰을 유도하고 있는 것 같다. 또한 바닥에 설치된 조명으로 인해 생긴 그림자 효과는 전시 공간 속 작품들을 더욱 극적으로 보이도록 연출하고 있다.

미술관 건물에서 가장 매력적인 공간은 놀이공원 같은 분위기의 1층 전시장에서 다소 엄숙한 분위기가 흐르는 2층 전시 공간을 자연스럽게 이어주는 긴 통로다. '바르카Barca'라고 불리는 이 통로는 한쪽 벽면 전체가 유리로 마감되어 있어 아름다운 라인 강의 전경을 한눈에 볼 수 있다. 팅겔리가 가장 좋아했다는 라인 강을 관람객들도 조망할 수 있게 만든 건축가의 세심한 배려가 돋보인다. 이곳에서는 미술관으로 들어오기 전에 경험했던 도시의 모든 소음을 지워버리고 오롯이 예술 감상에 집중할 수 있도록 한 건축가의 설계 의도를 파악하게 된다.

'움직이는 기계 조각'이라는 미술의 새로운 영역을 개척해 스위스인들에게 자국의 현대미술에 대한 자긍심을 심어 주었던 장 팅겔리, 자국 출신 작가에 대한 예우와 긍지로서 미술관을 지어 메세나 정신을 구현한 기업, 소리와 움직

1층 전시장과 2층 전시장을 이어주는 통로 공간

임이 있는 동적인 작품의 특성과 작가의 작품 세계를 완벽히 이해하고 주변 환경과의 조화를 실현시킨 건축가. 이렇게 스위스 출신으로 세계적 명성을 얻은 세 개의 독립된 주체들이 완벽하게 협업해 이루어낸 결과물이 바로 이곳 팅겔리 미술관이다.

바젤 ▦ 팅겔리 미술관

▪ 찾아가는 길
바젤 중앙역에서 2번 트램을 타고 Wettsteinplatz에서 하차
31번 또는 38번 버스로 갈아탄 후 팅겔리 미술관에서 하차

▪ 개관 시간
화~일 오전 11시~오후 6시
휴관일 매주 월요일, 12월 25일

▪ 입장료
일반 18CHF
학생 12CHF
12인 이상 단체 12CHF

▪ 연락처
Address Paul Sacher-Anlage 2, 4002 Basel
Tel +41-61-681-93-20
Homepage www.tinguely.ch
E-mail infos@tinguely.ch

고품격 미술 백화점

Art | Basel

아트 바젤

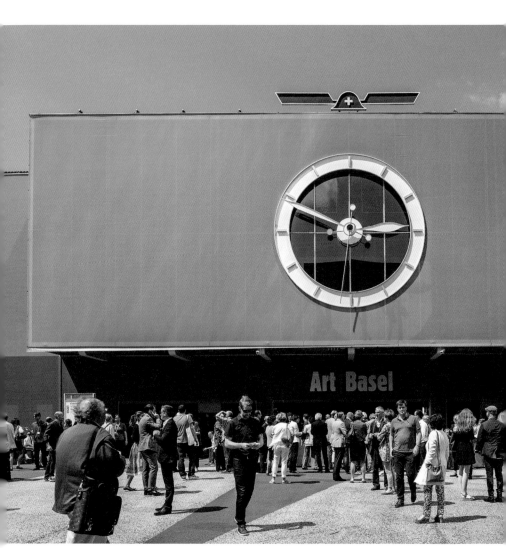

아트 바젤이 열리는 메세 바젤 2관 © Art Basel

바젤을 넘어 세계로

　스위스 북부에 위치한 바젤이라는 도시는 참으로 매력적이면서도 재미있는 곳이다. 프랑스와 독일 국경에 살포시 맞닿아 있는 이 작은 도시는 해마다 6월이면 18만 명이 채 못 되는 도시 인구의 다섯 배가 넘는 관광객들로 넘쳐난다. 세계적 명성의 아트페어인 '아트 바젤'을 중심으로 도시 전체가 임시 미술관으로 변신하기 때문이다. 아트 바젤은 세계 도처에서 온 미술품 컬렉터와 유명 딜러, 작가, 미술관 관장들과 큐레이터들의 미팅 장소이자 수백만 달러를 싸 들고 그림 쇼핑을 하러 오는 큰손 컬렉터들의 고품격 미술 백화점이기도 하다. 이 때문에 미술시장 종사자들은 매해 6월에 쏟아지는 아트 바젤 관련 뉴스에 저절로 촉각이 곤두선다. 어떤 갤러리가 누구의 작품을 가지고 나왔고, 누가 얼마에 샀고, 총 판매액은 얼마나 되느냐가 바로 그해 국제 미술시장의 동향을 가늠하는 바로미터 역할을 하기 때문이다.

　'세계 최초의 아트페어'라는 타이틀은 1967년에 시작된 아트 쾰른(쾰른 아트페어)이 가지고 있지만 '세계 최고의 아트페어'라는 명성은 아트 바젤의 몫으로 돌아

아트 바젤

위 | 2017 아트 바젤 홍콩에 설치된
김수자의 작품

아래 | 아트 바젤 마이애미비치의
행사장 모습

간다. 아트 바젤은 1970년 스위스 바젤에서 활동하던 세 명의 갤러리스트에 의해 시작되었다. 바젤에 자신의 이름을 딴 미술관을 가지고 있는 에른스트 바이엘러Ernst Beyeler와 트루디 브루크너Trudi Bruckner, 발츠 힐트Balz Hilt가 바로 그 주인공이다. 이들이 의기투합해 열었던 첫 행사에 10개국 90개 화랑과 30개 출판사가 참여했고, 1만6,000명이 다녀가는 대성공을 거두면서 아트 바젤은 아트페어의 새로운 역사를 쓰기 시작했다. 18개 갤러리가 참가해 1만5,000명의 관람객을 유치했던 쾰른 아트페어의 신화를 뛰어넘는 결과였다.

이렇게 시작부터 3년 선배인 아트 쾰른의 기록을 단숨에 갈아치운 아트 바젤은 탄탄한 기획력을 바탕으로 세계 유수 갤러리들을 적극 유치하면서 지금까지 그 명성을 계속 유지해 오고 있다. 현재 아트 바젤은 갤러리 300여 곳이 참여해 4,000여 작가의 작품을 판매하는 세계 최고이자 최대 규모의 아트페어로 성장했다. 바젤뿐 아니라 2002년 '아트 바젤 마이애미비치'에 이어, 2013년 '아트 바젤 홍콩'을 성공리에 개최하면서 유럽과 미국, 아시아를 아우르는 글로벌 브랜드로 자리매김했다. 세계 미술인들의 다이어리에 3월 홍콩, 6월 바젤, 12월 마이애미비치 일정을 추가시키며 1년 내내 회자되는 막강 브랜드 파워를 과시하고 있는 것이다.

굳이 작품을 사지 않아도, 또 화랑 관계자가 아니더라도 아트 바젤에 가면 전 세계 각지에서 온 수많은 작가들의 작품을 한자리에서 볼 수 있다. 그뿐 아니라 미술계 유명인사들도 전시장이나 길거리에서 종종 만날 수 있어 아트 바젤 시즌에 이곳에 있다는 것만으로도 충분히 가슴 설레는 일이다.

난생 처음 아트 바젤을 가다

유학 시절 아트 퀼른을 처음 접한 후 런던의 프리즈, 아트 바젤, 프랑스의 피악, 스페인의 아르코, 한국의 키아프 등 아트페어 관람은 내 인생의 큰 즐거움 중 하나가 되었다. 세계 유수 갤러리들이 한 장소에 밀집해 있어서 큰돈 들이지 않고 세계 미술 여행도 하고 국제 미술 동향도 파악할 수 있으니 말이다. 그중에서도 가장 기억에 남는 아트페어는 단연 2007년 아트 바젤 행사였다. 그해 유럽은 한여름 날씨보다도 더 뜨거운 미술 열기로 후끈 달아오르고 있었다. 아트 바젤을 비롯해 베니스 비엔날레, 카셀 도쿠멘타, 뮌스터 조각 프로젝트 등 굵직한 국제 미술 행사가 동시다발적으로 열리고 있었기 때문이다. 10년 만에 겹친 이 주요 행사들을 취재하기 위해 미술 전문 기자들은 그 어느 때보다 바쁘게 움직여야 했다. 당시 런던에 체류 중이던 나는 잡지사가 부탁한 기사를 쓰기 위해 카메라와 노트북, 기자증을 챙겨 들고 아침 일찍 서둘러 공항으로 향했다. 이른 아침 런던 루턴 공항을 출발한 비행기는 한 시간 만에 스위스 바젤에 도착했다. 런던에 살면서 살인적인 물가로 늘 불평을 하다가도 이렇게 여행할 때면 저렴한 항공 요금과 유럽 어느 도시든 한두 시간 이내에 도착할 수 있다는 이점에 새삼 감사하곤 했다.

공항에 도착하자마자 버스를 타고 서둘러 아트페어가 열리는 바젤 시내로 향했다. 바젤은 스위스 제2의 도시이기는 하나 서울이나 런던처럼 인구가 많지 않고 교통이 혼잡하지도 않다. 그래서인지 아직 지하철도 없다. 대신 버스나 트램이 주요 대중교통 수단이다. 바젤 공항에서 시내 중심부인 중앙역까지 버

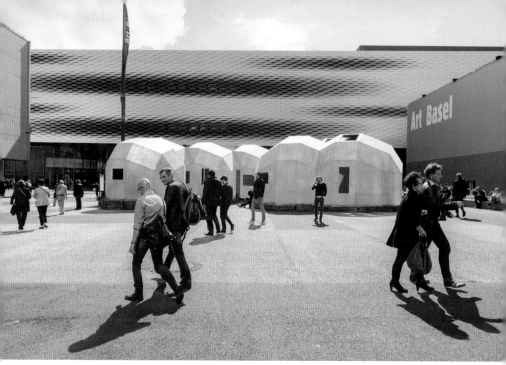

헤어초크와 드 뫼롱의 설계로 증축된 메세 바젤 앞에 설치된 작품은 미국 아티스트 오스카 투아존의 「합금 구조물」

스로 15분밖에 걸리지 않고 또 여기서 트램을 타고 아트페어가 열리는 메세 바젤Messe Basel까지 단 몇 분이면 도착하니 국제 도시 치고는 참 규모가 아담하다는 생각이 절로 들었다. 더욱 재미있는 점은 바젤에서 버스를 타고 10여 분만 북쪽으로 가면 독일이고 서쪽으로 가면 프랑스다. 그런 지리상의 이점이 이 작은 도시를 유럽 무역의 중심지로 만드는 데 한몫했을 것이다. 어마어마한 고액의 미술품이 거래되는 미술시장인 아트페어가 이곳에서 성공적으로 열리는 것

도 같은 이유에서일 것이다.

아트 바젤 행사는 메세 바젤에서 열린다. 시내 중심부에서 북쪽으로 조금 떨어져 있는 메세 바젤은 우리나라로 치면 코엑스와 같은 대형 컨벤션 센터다. 총 다섯 개의 대형 전시 홀을 갖춘 메세 바젤은 스위스에서 가장 크고 중요한 전시장이다. 아트 바젤뿐 아니라 스위스 대표 산업인 시계와 쥬얼리 박람회를 비롯한 크고 작은 전시와 컨퍼런스 등이 이곳에서 열린다. 한스 호프만Hans Hoffmann의 설계로 1950년대에 지어진 메세 바젤 건물은 2013년 헤어초크와 드 뫼롱의 설계로 증축되어 이전보다 훨씬 더 쾌적하고 현대적인 모습으로 거듭났다. 스위스 출신의 이 건축가 듀오는 런던 테이트 모던 미술관과 새 둥지 모양의 베이징 올림픽 경기장 설계로 세계적 명성을 얻었다. 메세 바젤 2관은 시계처럼 둥글게 뻥 뚫린 천장을 통해 하늘을 올려다볼 수 있어 바젤의 새로운 명소로 주목받고 있다.

메세 바젤 2관에서 만난 20세기 미술 명품들

메세 바젤이라 적힌 트램 역에 내리자마자 수많은 관광객들로 둘러싸인 대형 조각들이 먼저 눈에 들어왔다. 분수가 있는 메세 앞 광장은 아트페어가 열릴 때마다 대형 조각작품들이 새로 설치되는데, 그해는 아니시 카푸어, 폴 매카시Paul McCarthy 등이 초대되어 재미있는 공공조각을 선보였다. 광장 뒤에 위치한 길고 하얀 철재 건물이 바로 메세 바젤 2관이다. 외벽에 대형 시계가 달

려 있는 기차역 같은 이미지의 이 건물은 멀리서도 금방 눈에 띈다. 세계 곳곳
에서 온 갤러리들이 부스를 열고 작품을 판매하는 주 행사장이다. 아트 바젤은
피카소를 비롯해 마티스, 앤디 워홀, 장미셸 바스키아Jean-Michel Basquiat, 게르
하르트 리히터, 데이미언 허스트 등 현대미술 거장들의 최고가 작품들이 거래
되는 행사의 수준을 유지하기 위해 엄격한 심사를 거쳐 참여 갤러리를 선정한
다. 그래서 작품 판매 여부를 떠나 이곳에 부스를 차릴 수 있다는 사실만으로

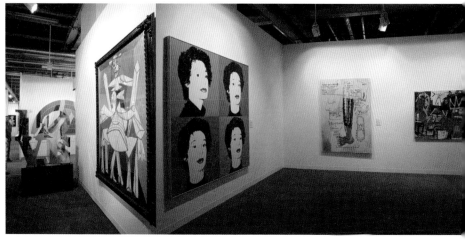

바이엘러 갤러리의 부스 앤디 워홀과 바스키아의 그림을 판매하는 갤러리 부스

도 갤러리스트들에겐 큰 자부심을 갖게 한다. 2007년 행사에는 800여 개 화랑
이 지원했고 그중 300개의 화랑이 선정되어 약 2,000여 작가의 작품을 소개했
다. 가장 최근인 2016년 행사에는 33개국에서 286개 화랑이 참가해 4,000여
작가들의 작품을 선보였다. 같은 해 200개 화랑이 2,000여 작가의 작품을 선
보였던 아트 쾰른과 비교해도 아트 바젤의 규모가 훨씬 큰 것을 알 수 있다.

메세 바젤 2관은 투명 유리로 둘러싸인 원형의 중정을 네모난 상자형 건물
이 외부에서 감싸고 있는 구조다. 300개에 달하는 갤러리 부스들이 총 3층에
나뉘어 있지만 어디서든 중정으로 통하게끔 배열되어 있다. 4미터에서 8미터
에 이르는 높은 천장과 어떤 작품도 거뜬히 걸 수 있는 튼튼한 가벽, 최고급 조

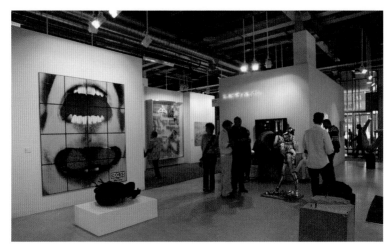

데이미언 허스트를 전속으로 둔 화이트 큐브 갤러리의 부스 © Art Basel

명 시설은 참여 화랑들이나 구경하는 관객들 모두 감동하는 부분이다. 거기다 아트리움을 통해 들어오는 자연광이 인공조명과 자연스럽게 섞이면서 벽에 걸린 그림들의 아우라를 더욱 고조시킨다. 동일 작가의 동일 작품이라도 바젤에서는 왠지 더 '있어' 보인다.

　행사장 안으로 들어서니 피카소를 비롯해 프란시스 베이컨Francis Bacon, 프랭크 스텔라Frank Stella, 안토니 타피에스Antoni Tapies 등 현대미술 대가들의 작품들이 걸린 한 갤러리 부스가 가장 먼저 관람객을 맞이했다. 작품 옆에는 눈이 의심스러울 만큼 0자가 많이 붙은 가격표와 함께 빨간 딱지들이 붙어 있었다. 이미 큰손 컬렉터들에게 팔려 나갔음을 알리는 표시다. 이런 고가의 명작

들을 판매하는 갤러리가 어딜까 궁금해 부스 입구에 걸린 간판을 보니 스위스의 명문 바이엘러 갤러리였다. 아트 바젤을 주도해 창설했던 바로 그 에른스트 바이엘러가 운영하는 곳이다. 바이엘러 갤러리뿐 아니라 런던, 뉴욕, 홍콩 등에 갤러리를 가지고 있는 가고시언을 비롯해 페이스 윌든스타인, 화이트 큐브, 레만 모핀 갤러리, 리손 갤러리, 글래드스톤 갤러리, 하우저 앤드 워스, 블룸 앤드 포 등 세계적 명성의 갤러리들이 경쟁이라도 하듯 유명 작가들의 작품을 앞다투어 선보이고 있었다. 앤디 워홀, 마크 로스코, 게르하르트 리히터, 신디 셔먼 등 정말 억 소리 나는 명품들을 한자리에서 둘러보고 현장에서 직접 구매할 수 있으니 부자들이 이곳을 명품 미술 백화점으로 여길 만도 하다는 생각이 들었다.

전시장 안을 둘러보다 반가운 갤러리가 눈에 띄었다. 이우환, 조덕현, 전광영 등의 작품을 가지고 나온 국제갤러리였다. 1998년부터 아트 바젤에 참가하고 있는 한국 유일의 갤러리다. 박경미 씨가 운영하는 PKM 갤러리도 2007년 처음 참가해 이불과 오상길 등의 작품을 선보였다. 갤러리 직원들에게 물어보니 두 갤러리 모두 현지에서 좋은 반응을 얻고 있고, 작품 판매 실적도 좋다고 했다. 특히 이불과 오상길 작가의 작품은 개인이 아닌 현지 미술관이 구입해 갔다고 하니 한국 현대미술이 서구에서도 인정받고 있는 듯해 뿌듯했다. 이 두 한국 갤러리는 최근까지도 아트 바젤에 꾸준히 참가해 한국 현대미술을 해외에 소개하고 판매하는 창구 역할을 하고 있다.

최근 국내외에 부는 단색화 붐을 반영하듯 2016년 행사 때는 윤형근, 권영우, 박서보, 정상화 등으로 대변되는 단색화 작품들이 이들 갤러리를 통해 바

2007년 아트 바젤의 국제갤러리 부스 　　　　　　2017년 아트 바젤 홍콩의 리안 갤러리 부스

젤에 대거 소개되었다. 물론 아시아 최고 아트페어를 표방하는 '아트 바젤 홍콩'에는 훨씬 더 많은 한국 갤러리들이 참여하고 있다. 35개국 234개 갤러리가 참여한 2016년 행사에 국제갤러리, PKM 갤러리, 학고재, 아라리오 갤러리, 박여숙화랑, 원앤제이 갤러리, 갤러리 엠, 리안 갤러리, 313 아트 프로젝트 등 총 아홉 개의 한국 갤러리가 참가했다.

갤러리 부스에 전시된 작품뿐만 아니라 그 옆에 붙어 있는 가격표까지 일일이 체크하면서 종횡무진 돌아다니다 보니 피로감이 쉽게 찾아왔다. 관심 있는

2016년 아트 바젤 홍콩에 참여한 박여숙화랑의 부스. 최정화의 작품을 선보이고 있었다. © Art Basel

광장에서 펼쳐진 자동차 퍼레이드 쇼

작가들의 작품이 있는 부스는 좀 더 시간을 할애하고 너무 식상한 작품이나 흥미를 끌지 못하는 작품들은 대충 지나치면서 봤는데도 거의 반나절 이상이 소요됐다. 단 하루 동안 300개의 갤러리 부스를 모두 돌아본다는 건 애당초 무리였다. 첫날 보지 못한 갤러리 부스들은 다음 날 다시 보기로 하고 잠시 휴식을 취할 겸 밖으로 나왔다.

햇살이 쨍쨍한 오후, 광장에 설치된 공공미술 조각들을 보면서 한 5분쯤 쉬었을까. 갑자기 온갖 모양으로 치장한 자동차들이 한꺼번에 밀려와 광장을 순식간에 가득 메웠다. 유럽 곳곳에서 온 젊은 예술가들이 펼치는 자동차 퍼레이드 쇼였다. 제각각 개성 있게 변장한 예술가들이 자신이 몰고 온 차 안에서 나름대로의 이유 있는 퍼포먼스를 벌였는데 관람객들의 환호와 박수갈채가 이어졌다. 이 퍼포먼스 역시 이번 행사를 위해 특별히 마련된 프로그램 중 하나였다. 젊은 작가들의 재기 발랄한 퍼포먼스를 잠시 즐긴 후 주 행사장 바로 옆에 붙은 붉은색의 메세 1관 건물로 향했다.

더 젊고 더 스펙터클한 메세 1관

1999년 테오 호츠Theo Hotz가 설계한 메세 1관도 2013년 증축 공사로 더욱 쾌적해졌다. 총 3층으로 구성된 1관은 아트 바젤의 야심찬 기획전 섹션인 〈스테이트먼트Statement〉〈언리미티드Unlimited〉〈카비넷Kabinett〉 등을 위한 전시 공간이다. 아트페어는 분명 미술품을 사고파는 시장이지만 아트 바젤은 일찌

위 | 〈언리미티트〉가 열리는
기획 전시장 © Art Basel

아래 | 〈언리미티드〉에 소개된
카타리나 그로세의 설치작품

감치 다양한 형식의 기획전을 선보이며 비엔날레 못지않은 풍성한 볼거리와 화젯거리를 제공해 왔다.

1973년 아트 바젤은 첫 기획전으로 〈잭슨 폴록 이후의 미국미술〉을 선보인 이후 매해 한 나라를 선정해 국가별 전시를 보여주는 〈원 컨트리〉 시리즈를 진행했다. 한국의 키아프나 스페인의 아르코 등이 매 행사 때마다 주빈국을 선정하는 것의 원조로 보면 된다. 1974년에는 50개의 유수 화랑이 참가해 신진 작가를 대거 소개하는 〈뉴 트렌드〉 섹션이 추가되었고, 이후 영상작품들을 선보이는 〈아트 비디오 포럼〉(1995), 젊은 작가들의 개인전 형식인 〈스테이트먼트〉(1996), 실험적인 영화를 소개하는 〈더 필름〉(1999), 대형 작품을 위한 〈언리미티드〉(2000), 참여 갤러리들이 꾸미는 기획전 〈카비넷〉(2005), 바젤의 역사적인 장소에서 펼쳐지는 공공미술 및 공연을 위한 〈파르쿠르Parcours〉(2010) 등 다양한 형식의 새로운 기획전 섹션이 보강되면서 미술계의 트렌드를 주도적으로 끌어나가며 아트 바젤의 명성을 더욱 견고하게 만들고 있다.

특히 〈언리미티드〉는 아트 바젤만의 특별한 기획전으로 대형 조각이나 회화, 공공미술, 설치, 비디오, 퍼포먼스 등 고전적인 아트페어 부스에 전시하기 힘든 큰 규모의 작품을 위한 전시 섹션이다. 2007년 아트 바젤의 〈언리미티드〉 행사에는 60점의 공공미술과 대형 조각이 소개되었다. 그중 독일 작가 카타리나 그로세Katharina Grosse의 스프레이 페인트를 이용한 대형 설치작업이 가장 인상 깊었다.

그로세의 작업은 현실의 공간에 화려한 컬러 스프레이를 분사해 환영적인 이미지를 만들어내는 것이 특징이다. 당시만 해도 그로세는 자신에게 명성을

안겨준 스프레이 작업을 시도한 지 3년밖에 되지 않은 '독일' 작가였다. 하지만 지금은 세계 최고의 갤러리인 가고시언의 전속으로 세계 곳곳의 유명 미술관에 초대되는 '글로벌' 작가가 되었다. 2015년 베니스 비엔날레 본전시에 선보인 「무제 트럼펫Untitled Trumpet」은 지금까지 선보인 그 어느 작품보다 더 화려하고 스펙터클한 규모로 비엔날레 관중들을 매혹시켰다. 아크릴 스프레이를 분사해 중세의 시간을 간직한 아르세날레라는 장소를 단숨에 초현실적인 이미지로 변신시킨 그 작품은 '세상의 모든 미래'라는 그해 주제에 가장 잘 부합하는 장소특정적 설치작업으로 기억된다.

1관에서 만난 양혜규

〈스테이트먼트〉는 젊은 딜러들이 젊은 작가들의 개인전을 열어주는 형식의 특별전인데 2007년에는 16개국 출신 열여섯 명의 젊은 작가들이 그 혜택을 누렸다. 그중에는 블라인드와 전구를 이용한 설치로 잘 알려진 한국 작가 양혜규도 포함되어 있었다. 지금은 국제적 스타 작가가 되었지만 당시만 해도 그는 국내에서도 잘 알려지지 않은 무명의 30대 신진 작가였다. 서울대 조소과를 졸업한 후 독일로 유학을 떠난 양혜규는 당시 베를린에 거주하며 변변한 작업실도 없이 여기저기 레지던시를 떠돌며 작업하던 가난한 '노마드' 작가였다. 하지만 나는 양혜규라는 이름을 확인하자마자 단박에 한 전시회를 기억해냈다. 바로 〈사동 30번지〉라는 제목으로 열린 그의 국내 첫 개인전.

2016년 블룸 앤드 포 갤러리가 〈파르쿠르〉 섹션을 위해 기획한 야외 설치미술 © Art Basel

2006년 양혜규 작가는 자신의 외할머니가 실제 거주했던 인천시 사동 30번지의 빈집을 전시 장소로 삼았다. 1970년대에 지어진 전형적인 주택 내부에 전구, 조명, 천을 덧씌운 빨래 건조대 등을 드문드문 설치해 낡은 폐가를 시간과 기억, 사유의 장소로 탈바꿈시킨 전시였다. 대형 상업 갤러리도, 번번한 미술관도 아닌 인천의 한 폐가에서 열린 전시라 직접 가본 사람은 그리 많지 않았지만 독특한 콘셉트 때문에 다녀온 사람들을 통해 꽤 회자되던 전시였다. 내가 살았던 베를린에 거주하는 작가라 반갑기도 했고, 〈스테이트먼트〉에 선정된 유일한 한국 작가라서인지 그의 개인전 부스가 다른 작가들의 부스보다 유난히 더 크고 빛나 보였다. 2007년 아트 바젤 이후 양혜규 작가는 2009년 베니스 비엔날레 한국관 대표 작가를 거쳐 2012년 카셀 도쿠멘타 초대 작가, 2016년 퐁피두센터 개인전 등 세계가 주목하는 한국 대표 작가가 되었다. 양혜규처럼 세계무대에서 활동하는 한국 작가들이 더 많이 생겨야 한국 현대미술의 위상도 점점 더 높아질 것이다. 이렇게 바젤 아트페어는 미술품이 매매되는 시장의 역할도 하지만 현대미술의 최신 트렌드를 보여주는 국제 전시회의 역할도 한다. 또한 아직 국제무대에 알려지지 않은 신진 작가들에게는 세계 미술계 데뷔 무대를 제공하기도 한다.

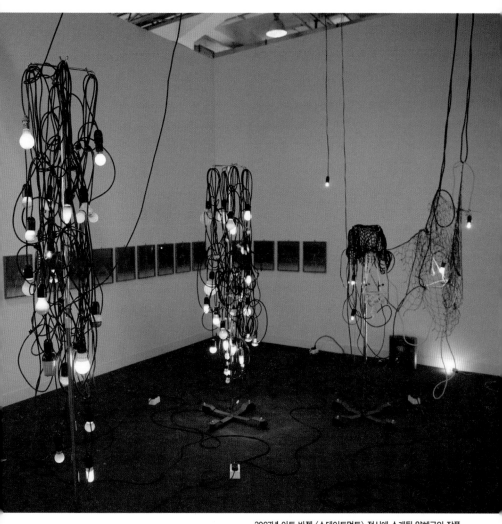

2007년 아트 바젤 〈스테이트먼트〉 전시에 소개된 양혜규의 작품

VIP에게는 특별한 서비스로　　　　　　　∿∿∿

　아트 바젤은 공식적으로는 나흘간, 비공식적으로는 엿새간 열린다. 무슨 말인가 하면 '입장권'을 소지한 일반 관람객들에게는 행사 기간이 나흘이고, 'VIP 초대권'을 가진 특별 손님들에게는 이틀이 더 주어진다는 의미다. 아트 바젤은 프라이빗 데이Parivate days, 베르니사주Vernissage, 퍼블릭 데이Public days로 나누어 행사를 진행한다. 보통 '프리뷰'라 불리는 프라이빗 데이는 VIP 카드를 소지한 특별 손님과 큰손 고객들만 입장 가능하다. 이들에게는 일반 고객들보다 하루나 이틀 먼저 전시장을 둘러보고 마음에 드는 작품을 '찜'할 수 있는 특권이 주어진다. VIP 카드는 아트페어 주최측, 참여 갤러리, 스폰서 등을 통해 주요 컬렉터, 영향력 있는 미술관 큐레이터나 관장, 셀러브리티 등 업계 전문가들에게 제공된다.

　프리뷰 개막식 날이 되면 VIP 카드 소지자들 사이에서도 조금이라도 더 일찍 행사장에 입장하기 위한 보이지 않는 경쟁이 벌어진다. 남들보다 먼저 입장해 작품을 보고 흥정을 시작해야 원하는 작품을 손에 넣을 수 있기 때문이다. 이 때문에 때로는 불법적인 시도를 하다 발각되어 망신을 당하는 일도 있다. 파리의 딜러 에마뉘엘 페로탱Emmanuel Perrotin은 VIP보다 먼저 입장할 수 있는 전시 참가자 티켓을 크리스티 경매 회장 프랑수아 피노와 아트 컨설턴트 필리프 세가로Philippe Ségalot에게 몰래 건넸다가 발각되어 페어에서 쫓겨난 적도 있다. 아무리 유명한 딜러나 명성 있는 컬렉터도 바젤에서는 규칙과 차례를 지켜야 하는 것이다. 행사장에서 만난 한 런던 딜러는 유명 작가의 좋은 작품은 오

전 11시에 오픈하자마자 솔드아웃된다고 귀띔해 주었다. 에디션이 있는 경우를 제외하면 미술품은 단 하나만 존재하니까.

공식 개막 전날에 열리는 베르니사주는 일반 관람객들도 티켓을 구입해 입장할 수 있다. 베르니사주는 '기름을 칠하다' '유약을 바르다'라는 뜻을 가진 프랑스어로 전시 전날 초대 손님들을 불러 비공식적으로 진행하는 일종의 환영식이다. 행사가 앞으로 순조롭게 잘 진행될 수 있도록 부드럽게 기름칠을 한다

아트 바젤에 입장하기 위해 줄을 선 관람객들 © Art Basel

는 의미다. 환영식이자 개막식 행사인 탓에 베르니사주는 평소보다 시끌벅적한 파티장 분위기를 연출한다. 각 갤러리 부스마다 멋지게 차려입은 작가, 큐레이터, 딜러, 컬렉터 들이 삼삼오오 모여 칵테일 잔을 손에 들고 담소를 나누는 모습도 종종 목격된다. 2016년 행사 때는 트레이시 에민, 쩡판즈曾梵志, 야니스 쿠넬리스Jannis Kounellis, 제임스 터렐James Turrell 등이 다녀갔다.

VIP 고객들은 메세 내부에 고급스럽게 별도로 꾸며진 VIP 라운지에서 수시로 미팅을 갖고 휴식도 취한다. 모든 문화 행사에는 후원사가 필요한 법. UBS, BMW, 킥스타터KickStarter, 모비멕스Mobimex 등 다양한 기업들이 후원사로 참여하고 있다. 바젤, 홍콩, 마이애미비치, 이 모든 행사의 공식 파트너인 UBS는 20년이 넘도록 아트 바젤을 후원하고 있는 대표적인 후원사로 아트 바젤과 협업한 다양한 전시와 이벤트도 선보이고 있다. 2017년에는 스위스 럭셔리 화장품 브랜드인 라프레리la-prairie가 아트 바젤과 후원 계약을 맺고 VIP 라운지를 찾는 고객들에게 고객 맞춤형 트리트먼트 서비스를 제공할 예정이다.

아트 바젤은 다른 나라나 지역과의 소통 창구 역할을 하는 '국제 후원자 위원회Global Patrons Council'라는 특이한 제도를 두고 있다. 위원들은 자신이 속한 지역이나 국가의 미술에 대해 자문하고 자국 미술가들을 홍보하는 홍보대사 역할을 한다. 이 때문에 아트 바젤이 미술품 판매로 수익을 내는 상업적인 기관이 아니라 UN처럼 공익적 목적을 위해 모인 비상업적 국제회의 같은 인상을 주기도 한다. 하지만 이것 역시 아트 바젤의 고도의 전략으로 봐야 한다. 이들 대사는 모두 미술관 관장이나 큐레이터가 아니라 미술시장에 지대한 영향을 미치는 개인 컬렉터들이기 때문이다. 10년 전까지만 해도 20여 명 정도

였던 홍보대사 수는 2017년 143명으로 늘어났다. 홍콩, 마이애미 등으로 행사 규모가 글로벌해진 이유도 있겠지만 국제 미술시장의 최근 동향을 반영하듯 중국이나 아랍에미리트 지역의 위원들이 급격하게 늘어난 점도 주목해야 한다.

바젤에선 명성도 일상이다

꼭 프라이빗 데이나 베르니사주가 아니더라도 아트 바젤 행사 기간 내내 유명 딜러나 컬렉터, 작가 들의 모습을 만나는 건 그리 어렵지 않다. 물론 그들의 얼굴을 알아볼 수만 있다면 말이다. 내가 아트페어에서 가장 자주 봤던 유명 딜러는 런던 화이트 큐브 갤러리의 주인인 제이 조플링Jay Jopling이다. 마거릿 대처 정부 시절 농림부 장관을 지낸 보수당 정치인 마이클 조플링의 아들로 명문 이튼스쿨과 에든버러 대학을 나온 엘리트 갤러리스트다. 말쑥한 외모에 세련된 슈트를 즐겨 입는 조플링은 2015년 남성 잡지 『GQ』에서 선정한 '영국의 베스트 드레서 남성 50'에 이름을 올릴 정도로 옷 잘 입는 남자로 유명하다. 1993년에 설립한 화이트 큐브 갤러리는 데이미언 허스트를 비롯해 트레이시 에민, 제이크와 디노스 채프먼Jake & Dinos Chapman 형제, 샘 테일러 우드Sam Taylor Wood 등 YBA 출신의 스타 작가들을 전속으로 거느린 런던 최고의 상업 갤러리다. 현재 런던에 두 개의 지점이 있고, 2012년 홍콩 센트럴에도 대규모 지점을 오픈했다. 지금은 계약 종료로 문을 닫았지만 브라질 상파울루에도

2012년 말부터 3년간 지점을 운영했다.

　제이 조플링의 전처였던 사진작가이자 영화감독인 샘 테일러 우드 역시 아트페어에 종종 모습을 보이는 스타 작가다. 이들이 부부였던 시절 둘이 함께 화이트 큐브 갤러리 부스에 모습을 나타내면 마치 미술계의 '부부 도박단'처럼 보이기도 했다. 2008년 11년간의 결혼생활에 종지부를 찍고 이들이 갈라서기 전까지는. 샘 테일러 우드는 2012년에 열네 살 연하의 영화배우 애런 존슨과 결혼하면서 세간의 화제를 모으기도 했다. 제이 조플링과 살 때도 남편 성을 따르지 않았던 그녀는 스물두 살의 '어린' 남편과 재혼하면서 샘 테일러 존슨으로 성까지 바꿨다. 이에 대한 화답인지 애런 존슨 역시 결혼 후 애런 테일러 존슨으로 성을 바꿨다. 더욱 흥미로운 것은 샘 테일러 우드가 제이 조플링과 이혼한 후에도 여전히 화이트 큐브의 전속 작가로 활동하고 있다는 점이다. 부부로서는 결별했지만 작가와 딜러로서는 여전히 최상의 파트너인 것이다. 공과 사를 철저히 구분하는 쿨한 영국식 문화로 이해해야 할까.

　수백 개의 갤러리 부스가 있는 2관에 이어 1관의 기획전들까지 둘러보고 나니 어느새 내 몸과 의지가 따로 노는 지경이 되었다. 전날 잠도 설친 데다 하루 종일 다리품을 팔았던 탓에 심한 다리 통증과 함께 현기증까지 나기 시작했다. 공부도 쉬는 시간이 필요하듯 아트페어 관람에도 눈과 다리가 쉴 수 있는 휴식 시간이 필요하다는 걸 절감하며 밖으로 나왔다. 행사장 내부에도 카페와 레스토랑이 있지만 빈자리를 찾기 힘들었고, 바깥 공기도 쐴 겸 거리의 카페를 찾아보기로 했다. 행사장에서 두 블록쯤 떨어진 골목 안에서 조용하고 아늑한 카페를 발견했다. 겨우 5~6분 걸어 나왔을 뿐인데 시끌벅적한 메세와는 너무도 대

조적이었다. 야외 테이블 네 개 중 맨 끝 테이블에만 손님이 있고 모두 비어 있었다. 우리 부부는 의자가 제일 편해 보이는 세 번째 테이블에 자리를 잡은 후 에스프레소와 물을 시켰다.

여느 부부가 카페에 앉아 있는 모습이 그렇듯 지칠 대로 지친 남편이나 나나 말없이 커피 잔만 홀짝거렸다. 자리에 앉은 지 40분쯤 지나고서야 옆 테이블에 앉은 남녀도 우리와 비슷한 상황과 목적으로 이 카페에 앉아 있다는 것을 감지했다. 이마가 넓고 검은 뿔테 안경을 쓴 중년의 백인 남자와 금발 커트 머리에 금테 안경을 쓴 중년의 백인 여성. 캐주얼한 복장의 두 사람 역시 지친 기색이 역력해 보였고, 우리 부부처럼 아무 말없이 커피만 두 잔째 시켜 마시고 있었다. 아트페어 지도와 갤러리 부스에서 빈은 브로슈어들이 테이블 위를 점령하고 있는 모습도 우리 테이블과 똑같았다. "저기도 부부 같지 않아? 우리처럼 아무 말없이 커피만 마시잖아. 애인이거나 비즈니스 관계면 열심히 수다를 떨 텐데 말이야." 내 질문에 대답할 기운도 없다는 듯 남편은 피식 웃으며 고개만 끄덕이더니 옆 테이블 남녀를 슬쩍 번갈아 보았다. "여자가 훨씬 나이 들어 보이는데? 근데, 저 남자 어디서 많이 본 것 같지 않아?" 남편 말에 의자 방향을 트는 척하며 나도 남자를 힐끔 쳐다봤다. 우리가 그들을 신경 쓰고 있다는 사실을 전혀 눈치 채지 못하도록 아주 조심스럽게. 내 눈이 남자의 얼굴에 잠깐 머문 그 순간, 머릿속이 새하얘지고 심장이 멈추는 것 같았다. 바로 데이미언 허스트였다. 그날 우리 부부는 허스트의 옆 테이블에서 그렇게 두 시간을 함께 보냈다. 길거리 카페에서도 스타 작가를 만날 수 있는 곳, 그곳이 바로 바젤이다.

바젤 ■ 아트 바젤

■ 찾아가는 길
바젤 중앙역에서 2번 트램을 타고 Messeplatz에서 하차

■ 행사 기간 & 개관 시간
프라이빗 데이 2017년 6월 13~14일
베르니사주 2017년 6월 14일
퍼블릭 데이 2017년 6월 15~18일, 오전 11시~저녁 7시

■ 입장료
1일권 60CHF(할인 40CHF)
2일권 100CHF
오후권 28CHF(오후 5시 이후)
전일권 140CHF

■ 연락처
Address 4005, Messeplatz 10, 4058 Basel
Tel +41-58-200-20-20
Homepage https://www.artbasel.com
Enquiry https://www.artbasel.com/about/contact

아트 바젤

중저가 미술품을 위한, 문턱 낮은 아트페어

위성 아트페어들

아트 바젤 시즌에 맞춰 바젤 시내 곳곳에서는 크고 작은 위성 아트페어Satellite Art Fair들이 동시다발적으로 열린다. 따라서 바젤 도시 전체가 임시 미술관으로 변신해 축제 분위기는 더욱 고조된다. 스위스 아트 바젤뿐 아니라 런던 프리즈, 뉴욕 아모리 쇼 등 주요 아트페어가 열리는 곳들도 마찬가지다. 바젤의 경우 1996년 창설된 '리스테Liste'를 비롯해 2005년 시작된 '볼타 쇼Volta Show', 2007년 개설된 '스코프 바젤SCOPE Basel'과 '솔로 프로젝트The Solo Project' 등이 위성 아트페어에 해당한다. 높은 비용과 까다로운 선정 절차로 아트 바젤의 높은 벽을 넘지 못한, 아니 도전도 못한 신생 화랑이나 중·소규모의 갤러리들을 위해 마련된 아트페어들이다. 가끔 큰손 컬렉터들의 깜짝 방문으로 이슈가 되기도 하지만 지갑이 두툼하지 않은 컬렉터나 이제 막 컬렉션을 시작한 초보 컬렉터들이 주로 찾는다. 그래서인지 이곳에 가면 그다지 비싸지 않은 작품을 놓고 가격 흥정을 벌이는 모습도 종종 목격되곤 한다. 아트 바젤이 고가의 명품 백화점이라면 중저가의 작품들이 거래되는 리스테나 스코프는 대형 할인마트 같은 느낌을 줄 것이다. 전시장을 찾는 고객이나 작가, 갤러리 직원들의 옷차림도 정장에서부터 캐주얼까지 행사 장소에 따라 달라져 작품 관람뿐 아니라 그곳의 분위기를 함께 구경하는 것도 쏠쏠한 재미가 있다.

리스테가 열리는 베르크라움 바르텍 전경
Courtesy LISTE—Art Fair Basel. Photo © Daniel Spehr

리스테

바젤에서 가장 오래된 위성 아트페어인 리스테는 중견 갤러리들이 수준 높은 신진 작가들의 작품을 판매하는 아트페어로 널리 인식되고 있다. 해마다 2만 명 이상이 찾는 리스테는 30여 개국에서 온 80여 갤러리가 참여하고 있다. 아트 바젤만큼은 아니어도 리스테 심사의 벽도 결코 낮지 않다. 큐레이터들로 구성된 심사위원들은 최고 중의 최고 갤러리들만 엄선하는데, 2016년 행사에는 부스를 신청한 350여 갤러리들 중 79곳만이 참여자 티켓을 거머쥐었다. 그렇다고 신생 갤

2007년 리스테에 참가한 일본 갤러리 부스

러리를 모두 배제하는 것은 아니다. 이들 갤러리 79곳 중 열한 곳은 바젤에 처음 참가하는 신생 갤러리들로, 대부분 1980년 이후 출생한 젊은 작가들의 작품을 선보였다.

 초기만 해도 회화와 조각 등 판매에 용이한 작품들이 많았으나 최근 들어 대형 설치작업이나 뉴미디어아트, 퍼포먼스 또는 개인전 형식의 전시들이 늘어나고 있는 것도 주목할 만하다. 2016년 행사는 무려 34개의 갤러리들이 작가 개인전을 선보이는 등 리스테 역시 미술관이나 비엔날레 전시처럼 풍성한 볼거리와 함께 작가 프로모션에 공을 들이는 분위기다.

리스테는 비엔날레처럼 시상 제도도 운영하고 있는데 바로 13년 이상 지속되고 있는 '헬베티아 미술상The Helvetia Art Prize'이다. 스위스의 미술학교를 갓 졸업한 신진 작가에게 수여하는 상으로 1만5,000 스위스프랑의 상금과 함께 개인전까지 열어주기 때문에 경쟁이 치열하다. 수상 대상을 전통미술이 아닌 '시각예술과 미디어아트' 전공자에 한하고 있어 미래 세대를 이끌 스위스 젊은 작가들의 앞길에 초석을 놓는 역할을 하고 있다. 2016년에는 1990년생인 스텔라가 수상했다.

■ **찾아가는 길**
아트 바젤 행사장에서 바젤 중앙역 방향으로 가는 2번 트램을 타고 Wettsteinplatz에서 하차, 도보 10분

■ **행사 기간 & 개관 시간**
2017년 6월 13~17일 오후 1시~밤 9시 2017년 6월 18일 오후 1시~6시

■ **입장료**
1일권 일반 20CHF, 학생 10CHF **밤 8시 이후 입장** 6CHF

■ **연락처**
Address Burgweg 15, 4058 Basel **Tel** +41-61-692-20-21
Homepage https://www.liste.ch **E-mail** info@liste.ch

볼타 쇼

2005년 세 명의 갤러리스트가 '갤러리에 의한, 갤러리를 위한' 아트페어를 표방하며 바젤에 설립한 행사다. 2007년부터 미국 출신의 미술 평론가이자 큐레이터인 아만다 컬슨Amanda Coulson이 아트 디렉터로 행사를 이끌고 있다. 뉴욕, 파리, 런던 등 갤러리스트로서의 경험도 풍부한 그녀는 볼타 쇼의 창립 멤버다. 2008년에는 뉴욕 볼타 쇼를 성공적으로 개최했다.

'국제 갤러리들의 플랫폼' 역할을 자처하는 볼타 쇼는 '영 아트Young Art' 중심

의 리스테와 시장 원리 비중이 큰 아트 바젤에 대한 대안적 성격이 강하다. 첫 행사 때부터 아트 디렉터의 큐레이터십이 강조된, 실험적이면서도 영향력 강한 작가들의 개인전에 초점을 맞추어 왔다. 이곳에서 데뷔 무대를 성공적으로 마친 후 베니스 비엔날레, 카셀 도쿠멘타, 아트 바젤의 주요 기획전, 유수 미술관의 기획전에 초대된 작가들도 여럿 있다. 또한 볼타 쇼에서 좋은 성적을 거둔 참여 갤러리들은 이후 뉴욕 아모리 쇼, 아트 바젤과 같은 메이저 아트페어에 입성하는 데 성공하기도 한다. 따라서 작가와 갤러리에게 볼타 쇼는 국제적 위치로 발돋움할 수 있는 예선 무대 같은 인식이 있어서 작가 선정과 전시 형태에 공을 들인다. 새로운 작가 발굴을 목적으로 한 큐레이터나 컬렉터들도 볼타 쇼를 즐겨 찾는다. 스코프나 리스테는 메세 광장에서 도보로 10분 내외 걸리는 인근 장소에서 열리지만 볼타 쇼는 라인 강 남쪽 마르크트할레Markthalle에서 열린다. 독일어로 '시장 홀'이라는 뜻의 마르크트할레는 메세에서 2킬로미터 정도 떨어져 있어 도보로는 30분, 자동차로는 10분 정도 걸린다.

■ **찾아가는 길**
바젤 중앙역에서 트램 1, 2, 8번을 타고 Markthalle에서 하차
아트 바젤 행사장에서 Binningen 방향으로 가는 트램 2번을 타고 Markthalle에서 하차

■ **행사 기간 & 개관 시간**
프리뷰, 개막 행사 2017년 6월 12일 오전 10시~저녁 7시
퍼블릭 2017년 6월 13~17일 오전 10시~저녁 7시

■ **입장료**
일반 18CHF **학생** 14CHF **10인 이상 단체** 14CHF

■ **연락처**
Address Markthalle, Viaduktstrasse 10, CH-4051 Basel
Homepage http://voltashow.com **E-mail** info@voltashow.com

스코프 바젤

'스코프'라 불리는 '스코프 아트 쇼'는 현재 뉴욕, 마이애미, 바젤, 이렇게 세 도시에서 열리는 국제 아트페어로 매해 60~100개의 신생 갤러리들이 참가하고 있다. 스코프는 2000년 미국의 아티스트 알렉시스 헙시먼Alexis Hubshman이 창설한 행사로 신진 작가를 위한 아트페어라는 소명을 띠고 있다. 제1회 스코프 행사는 뉴욕 거슈윈 호텔에서 열렸다. 소더비와 크리스티 양대 경매사가 뉴욕에서 진행하는 5월 메이저 경매 시기에 맞춰 열린 덕분에 경매를 마친 컬렉터들을 자연스럽게 끌어들이며 순조롭게 출발했다. 첫해에는 28개의 갤러리와 큐레이터, 미술 기관들이 참여해 각각 한 명의 신진 작가를 홍보했다. 3년의 노하우를 쌓은 스코프는 2004년 대대적인 전환점을 맞이하며 큰 변화와 성장을 이루었다. 스코프 뉴욕 행사에 65개의 갤러리가 참여했고 마이애미, 로스앤젤레스에 이어 런던

스코프 바젤 스코프 바젤의 한 갤러리 부스

까지 진출했다. 2005년에는 베네치아에서도 스코프 행사를 개설했으며 2007년에는 드디어 최고 명성을 자랑하는 바젤에도 입성하게 되었다. 스코프는 아트바젤 행사장인 메세 광장에서 세 블록 떨어진 클라라 후스Clara Huss 건물에서 열린다. 2016년 스코프 바젤 행사에는 20여 개국에서 온 85개의 갤러리가 참가했다. 미술시장에 막 진입한 신생 갤러리들을 소개하는 '브리더 프로그램Breeder Program'은 스코프만의 독특한 프로그램이다.

■ **찾아가는 길**
바젤 중앙역에서 8번 트램을 타고 Rheingasse에서 하차, 도보 약 2분

■ **행사 기간 & 개관 시간**
2017년 6월 14~18일 오전 11시~저녁 8시

■ **입장료**
플래티넘 150CHF **VIP** 100CHF **일반** 30CHF **학생** 20CHF

■ **연락처**
Address WEBERGASSE 34, 4058 BASEL
Homepage https://scope-art.com **E-mail** info@scope-art.com

바젤 미술관 순례의 1번지

바이엘러 재단

사실 바젤은 상업적인 아트페어뿐 아니라 도시 규모에 비해 유달리 미술관이 많은 문화와 예술의 도시다. 바젤 현대미술관을 비롯해 팅겔리 미술관, 쿤스트하우스, 샤울라거, 바이엘러 재단Fondation Beyeler에 이르기까지 국제적 명성의 현대미술관들이 도시 곳곳에 자리 잡고 있다. 아트페어를 보러 기왕 바젤에 왔다면 그중에서도 놓치지 말고 꼭 들러야 할 미술관이 있다. 바로 바이엘러 재단이다. 아트 바젤 창립자인 에른스트 바이엘러 부부의 소장품을 토대로 1997년 바젤 근교 리헨Riehen에 설립한 미술관이다.

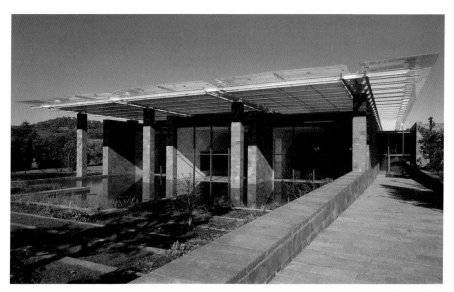

바이엘러 재단 미술관

자코메티의 작품이 설치된 바이엘러 재단 미술관의 내부

　바젤 출신의 딜러이자 컬렉터였던 바이엘러의 이름 뒤에는 '전설의 딜러' '20세기 가장 위대한 딜러' '유럽 최고의 모던 아트 딜러' 등 화려한 수식어가 늘 따라붙는다. 그는 파블로 피카소, 장 뒤뷔페, 프란시스 베이컨, 알베르토 자코메티, 마크 로스코, 바넷 뉴먼, 로이 릭턴스타인 등 20세기 거장들의 친구이자 컬렉터이기도 했으며, 피카소의 작업실에서 직접 작품을 고를 수 있는 유일한 딜러였다. 그만큼 화가들과의 관계가 돈독했던 것이다.

　바이엘러 부부는 바젤 시내에서 60여 년 동안 상업 갤러리를 운영하면서 300번 이상의 전시회를 열었고 1만6,000여 점의 작품들을 세계 도처의 미술관과 개인 컬렉터들에게 중개하며 바젤을 넘어 유럽에서 손꼽히는 딜러로 활약했다. 슬하에 자녀도 없이 평생을 미술가들과 함께 미술을 위해 살았던 바이엘러

는 2010년 88세를 일기로 리헨의 자택에서 편안하고 조용히 마지막 숨을 거두었다. 부인이었던 힐다 쿤츠Hilda Kunz는 이미 2년 전에 세상을 떠났기에 바이엘러 갤러리 역시 2011년에 문을 닫았다. 60년의 역사를 가진 바젤 최고의 갤러리가 역사의 뒤안길로 사라지는 순간이었다. 갤러리 소유의 모든 작품들은 같은 해 런던 크리스티 경매를 통해 처분되었고 수익금은 모두 바이엘러 재단의 운영비와 미래 자산으로 귀속되었다. 이 모두가 고인이 된 바이엘러 부부의 뜻에 따른 것이었다.

바이엘러 재단은 딜러가 아닌 컬렉터로서 에른스트 바이엘러의 진면목을 보여주는 곳으로 미술 전공자들에게는 바젤 미술관 순례 1번지로 손꼽는다. 지난 50년간 바이엘러 부부가 수집한 마네, 모네, 고흐, 클레, 피카소, 칸딘스키, 로

모네의 「수련」을 위한 갤러리

아트 바젤

스코, 자코메티 등 주옥같은 근 · 현대미술 소장품 250여 점은 이곳을 찾은 미술 애호가들에게 더할 나위 없는 감동과 즐거움을 선사한다. 아울러 이탈리아 건축가 렌초 피아노가 설계한 자연 친화적인 건축 공간은 자연과 건축, 미술이 어떻게 조화를 이루어야 하는지를 보여주는 교본이다. 공원 숲으로 둘러싸인 대지 위에 들어선 120미터 길이의 납작하고 긴 건물은 단아하면서도 절제미를 풍긴다. 첨단공법을 이용해 현대미술관의 기능은 극대화하되 소장품을 최대한 배려하기 위해 파격적인 외형의 건축은 아예 삼갔기 때문이다. 바이엘러 재단은 렌초 피아노가 대자연 위에 설계한 또 다른 건축 걸작, 베른의 파울 클레 센터가 탄생하는 계기를 마련했다. 모네의「수련」이 전시된 방에서 바라보는 미술관 밖 연못의 풍경은 이곳에서 절대 놓칠 수 없는 또 하나의 명작이다.

■ **찾아가는 길**
바젤 중앙역에서 S6 기차를 타고 Riehen 역에서 하차, 도보로 약 7분

■ **개관 시간**
월~일 오전 10시~오후 6시 매주 **수요일** 오전 10시~저녁 8시

■ **입장료**
일반 28CHF **학생** 12CHF **20인 이상 단체** 23CHF

■ **연락처**
Address Baselstrasse 101, CH-4125 Riehen Basel **Tel** +41-61-645-97-00
Homepage https://www.fondationbeyeler.ch **E-mail** info@fondationbeyeler.ch

GRAND
ART
TOUR

그랜드 아트 투어

유럽 4대 미술 축제와 신생 미술관까지 아주 특별한 미술 여행

© 이은화 2017

초판 인쇄 2017년 5월 18일
초판 발행 2017년 5월 25일

지은이 이은화
펴낸이 정민영
책임편집 손희경 · 신귀영
디자인 최윤미
마케팅 이연실 이숙재 정현민
제작처 영신사

펴낸곳 (주)아트북스
출판등록 2001년 5월 18일 제406-2003-057호
주소 10881 경기도 파주시 회동길 210 2층
대표전화 031-955-8888
문의전화 031-955-7977(편집부) 031-955-3578(마케팅)
팩스 031-955-8855
전자우편 artbooks21@naver.com
트위터 @artbooks21
페이스북 www.facebook.com/artbooks.pub

ISBN 978-89-6196-296-4 03600